BLUME

Fotografías, diseño y dirección editorial / *Photography, graphic design and editorial direction:*
Marcos Zimmermann

Prólogo y textos / *Prologue and texts:*
Tomás Eloy Martínez

Traducción / *Translation:*
Patrick Temple

Primera edición / *First edition,* 2004
Reimpresión / *Reprint,* 2005

© 2004 Art Blume, S.L.
Av. Mare de Déu de Lorda, 20
08034 Barcelona
Tel. 93 205 40 00 Fax 93 205 14 41
e-mail: info@blume.net
© 2004 de las fotografías / © *of the photographs:* Marcos Zimmermann
© 2004 de los textos / © *of the texts:* Tomás Eloy Martínez

ISBN: 84-9801-015-2
Depósito legal / *Legal Deposit* B. 16.018-2005
Impreso en / *Printed in* Egedsa, Sabadell (Barcelona)

WWW.BLUME.NET

PATAGONIA

El último confín de la naturaleza
Nature's Last Frontier

Fotografías y dirección editorial
Photographs and editorial direction

Marcos Zimmermann

Prólogo y textos
Prologue and texts

Tomás Eloy Martínez

BLUME

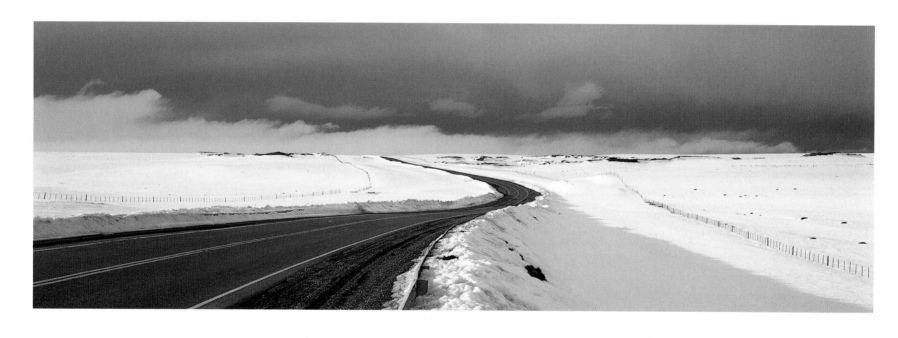

Ruta 6. Cercanías de Esperanza, Provincia de Santa Cruz.
Route 6. Near Esperanza, Province of Santa Cruz.

Hay algo que las fotos de Marcos Zimmermann apresan al vuelo y que, sin embargo, se escurre de toda escritura con la insolencia del mercurio: una belleza metafísica que no está en el paisaje sino en el exceso de paisaje, en un extremo que el lenguaje no alcanza. A veces, las palabras son derrotadas por la fuerza rotunda de la realidad, caen en ninguna parte, vencidas por el peso de su propio vacío.

Desde hace siglos, los exploradores trataron de explicar la Patagonia. ¿Qué era esa estepa inabarcable, de pastos aplastados por el hervor del viento, más allá de la cual se erguían cumbres y lagos que debían ser —así lo creían— el jardín del paraíso terrestre?

"Las llanuras infinitas crean ilusiones, espejismos", escribió Charles Darwin cuando se aventuró hacia 1834 por los páramos de Santa Cruz. "La semejanza de los paisajes entre sí me irrita. En todos los sitios vemos las mismas aves y los mismos insectos. La esterilidad se extiende como una maldición."

En lo profundo de esa tierra indiferente, sin embargo, Antonio Pigafetta había avistado gigantes al pasar por allí con la expedición de Magallanes, "torres formidables de carne" que custodiaban una cegadora fortaleza de plata bruñida: la Ciudad de los Césares.

Los gigantes aparecían, al principio, en todos los relatos, desde el *Mundus Novus* (1503), atribuido a Américo Vespucci, donde al parecer nació la leyenda de los prodigiosos patagones. Vespucci o quien usurpara su nombre jamás se había aventurado al sur del golfo de San Julián. Sin embargo, contó en *Mundus Novus* que sus naves avistaron una tarde, cerca ya de las bravías aguas del Polo Sur, un corrillo de cinco gigantas "bien proporcionadas, tres jóvenes y dos viejas", que se avergonzaron de su desnudez al saberse observadas por los minúsculos intrusos. Los marinos tejieron una red e imaginaron ardides para atraparlas. Mientras estaban al acecho, treinta y seis robustos hombretones, "tan bien formados y agradables que daba placer verlos", los ahuyentaron con palos y flechas, persiguiéndolos mar adentro con sus enormes pies ligeros como nubes.

Una soledad guardada por seres tan desmesurados debía, por fuerza, ser la propia desmesura. Durante los dos primeros siglos que sucedieron al Descubrimiento, la inexplorada Patagonia se convirtió en el asiento de todas las utopías: allí estaban el Paraíso, la Fuente de la Perpetua Juventud, el Becerro de Oro, la Corona de Cristo. Hubo que esperar los racionalismos del siglo XVIII para que la enorme estepa recuperara su condición original de belleza pura, de vacío, de perfección sin nadie. Y para que, a la vez, se convirtiera en un lugar sin tiempo, cuyo pasado se desconocía y de cuyo porvenir nada se esperaba.

Louis-Antoine de Bougainville, en su viaje alrededor del mundo, ni siquiera osó acercarse a la costa patagónica. En las memorias que publicó hacia 1771 –lectura obligatoria de los enciclopedistas– aludió a los vientos furibundos que destrozaron el trinquete de su nave y amenazaron con quebrar el palo mayor, anotó con minucia la longitud y la latitud a la que había llegado y después de eso se retiró, temeroso del silencio y de las alas demoníacas que oía batir en la oscuridad. Vencido por los terrores de su imaginación, navegó hacia las islas Malvinas, que también le parecieron desoladas, pero carentes de misterio.

Bougainville es el primero de un linaje de exploradores que clasificó con afán positivista todo lo que iba encontrando a su paso. Donde él veía sólo mareas, resacas, escollos, los demás registraban guanacos, zorros, guijarros de pórfido, cóndores, cormoranes, pingüinos, ocas. A Darwin le inquietaban los malos humores y las mudanzas inesperadas del orden natural. A George Chaworth Musters, que en 1871 refirió los pormenores de su vida entre los tehuelches, le sorprendió el buen talante con que los indígenas afrontaban el hostil desierto, la devoción de su amor conyugal, la coquetería de las mujeres. Francisco P. Moreno, el Perito, reunió todos esos saberes en un tratado o diario de enfermedad o Informe a las Autoridades que abarcó, a la vez, la comprensión de la teología y las lenguas patagónicas, el inventario de la flora, de los glaciares, de los lagos, de sus vientos, de los hábitos culinarios. "La llanura del misterio ha descorrido sus velos", escribió allí Moreno. "Donde otros vieron desengaño nosotros podemos admirar ahora los soles de la belleza."

El Perito fue el primero que advirtió la confluencia de dos geografías adversarias: el oeste fértil, con su ristra de lagos encadenados por el arco iris –esmeraldas, rubíes, ópalos, aguas enjoyadas por los residuos minerales de la eternidad– y con su estela de montañas erizadas como relámpagos, capiteles de hielo y bosques de piedras arrojados allí por mares de cien mil años. Del otro lado, al este, se yergue el dibujo de una costa yerma, sembrada de conchillas, guijarros, médanos y espinos, y más allá el cortejo enloquecido de coirones que vuelan hacia la nada, las colonias de pingüinos y de focas, los petreles, las ballenas preñadas que se acercan al cobijo de las bahías para celebrar sus partos fragorosos.

Lo que hay entre uno y otro punto cardinal es un horizonte impreciso: mesetas azotadas por súbitas tropillas de caballos salvajes que se mueven enloquecidos en busca de pastos carnosos, cóndores que descienden desde los cielos helados para atrapar una cría de guanaco, chorrillos inesperados, vegas, ríos de sulfato, bosques imaginarios inventados por el espejismo de la distancia, cerros implacables, torres de petróleo, lenguas de polvo que el viento lleva y trae sin derrotero ni tino.

Los viajeros se quejaban en el pasado de la monotonía de esos parajes. Avanzaban leguas y leguas sin que nada cambiara o donde todo, de pronto –como en la meseta central–, parecía otra cosa. Sin embargo, no hay monotonía sino lisa y llana inmensidad. En los espacios interminables todo parece idéntico porque la geografía se despereza con demasiada lentitud, la tierra se alisa como si acabara de despertar, y cuando por azar se divisa una colina, parece que hubiera llegado allí por una distracción de Dios.

Como el mar, como los desiertos de arena, el horizonte yermo de la Patagonia es otra forma del laberinto. Cuando abandonó su condición de utopía medieval, de sueño imposible, aquellas desolaciones se convirtieron en refugio de seres enloquecidos o desesperados.

A mediados de 1858, Orllie Antoine de Tounens, un procurador francés que tenía la imaginación encendida por los relatos de los viajeros, se aventuró entre los tehuelches, al sur de la cordillera, declarándose monarca de ese reino sin límites. Dos años después, mientras se refrescaba a la sombra de un manzano, una patrulla chilena lo apresó y lo devolvió a la realidad.

Casi al mismo tiempo, doscientos colonos galeses encontraron en la Patagonia el inesperado paraíso que tan esquivo era para los demás. Huían de la miseria y de la inquebrantable censura que la Corona británica había impuesto a la expansión de su lengua. En el valle del Chubut, donde el aire es siempre terso, transparente, asentaron sus modestas casas de ladrillo y tejieron una amistad férrea con los indios de la región, cuya mansedumbre desmentía todas las leyendas de salvajismo. A las orillas del río Chubut fundaron una línea de ciudades con reminiscencias de Gales: Madryn, Trelew, Gaiman, Dolavon, donde el tiempo se detiene, todavía, a la hora del té.

En 1901, los padres de Juan Domingo Perón, que no sabían qué hacer con su destino, desembarcaron junto al golfo de las ballenas y desde allí, montados en una carreta, se abrieron paso entre los médanos. Temían los estragos de la sed y llevaban dos grandes barriles de agua. En la travesía, les pareció que el horizonte era una enorme sábana de óxido y pedregullo. En algún momento imaginaron que la soledad los devoraría con la saña de un animal prehistórico. Tres años después, desencantados de la costa, se internarían en un valle fértil y desolado de Santa Cruz, cerca del extremo sur, en una hondonada rodeada por coronas de pinos y araucarias. Donde nada había, las ilusiones ocupaban todo el espacio deshabitado.

La ilusión de la libertad imposible arrastró hacia la misma latitud, y por esos mismos años, al célebre trío de bandoleros que componían Etta Place, Butch Cassidy y Sundance Kid. Habían fingido una vida de ganaderos respetables en Chubut, pero la igualdad sin mella de los días terminó –contó Etta– por desbaratarles el ánimo. En enero de 1905 aparecieron súbitamente en Río Gallegos y robaron el Banco de Londres. Huyeron hacia el norte, y eso los perdió. Apenas atravesaron el río Colorado, que marca el límite imaginario de la Patagonia, los enredó la locura. Una avanzada del ejército boliviano acabó con ellos en un pueblo perdido de Potosí, cerca de la cordillera de Los Frailes.

La extensión patagónica es tan solitaria, tan vasta, que nadie ha podido verlo todo. Son casi ochocientos mil kilómetros cuadrados. Cuesta creerlo. A veces, los camiones ruedan durante días enteros sin cruzarse con un alma. En la mitad oriental, donde no llega el abrigo de los vados y montes, el viento se desplaza con libertad y furia, incesante, enloquecedor. En las tierras del oeste se apaga el polvo y la belleza es de otro mundo. Los lagos descienden desde San Martín de los Andes hasta los glaciares próximos a Calafate, donde se alza un inverosímil bosque de hielo, que cada cuatro años se agrieta con rugidos volcánicos.

Y la cordillera. Allí está, abierta en pasos y desfiladeros, cerrando el paso de las nubes y obligándolas a fertilizar las laderas. Arrayanes, frambuesas, frutillas, trigo, viñedos, olivares: al menor ademán de la vida, la naturaleza depone la hostilidad a la que se ha habituado en las costas y se derrama sobre los valles y las vegas.

Hace ya medio siglo que la utopía ha regresado a esos parajes. Después de los torrentes migratorios que despoblaron los campos en tiempos de la Segunda Guerra, las ciudades engendraron más y más desencanto. Miles de jóvenes volvieron los ojos hacia el sur, donde la felicidad aún parecía posible. En las costas desembarcaron los que deseaban echar raíces, tener empleos estables, crear una familia. Hacia el oeste enderezaron los aventureros, los que se sentían capaces de beber los vientos. Alrededor de los lagos se habían asentado ya colonias de suizos, austríacos y alemanes. Pero más allá, las tierras fértiles donde nadie vivía fueron la brújula que guió a los hippies. Cientos de ellos construyeron cabañas de madera a orillas del río Azul. Otros se refugiaron en El Bolsón, donde se dedicaron a la orfebrería. En los mercados suelen asomar, de vez en cuando, sobrevivientes de ese pasado, con los cuerpos heridos por la sed de la libertad que fueron a buscar y que tal vez encontraron.

Hay recuerdos por todas partes en la Patagonia. La gente va hasta allí para recogerlos, bajo la nieve o la lumbre del verano, y se los lleva, prendidos en el pelo, en los bolsillos. Los recuerdos son fugaces, sin embargo. Pasa el viento y los arranca. Hay recuerdos en todas las orillas, pero así como vienen, se van. O se convierten en huevos falsos para que los empollen los pingüinos machos. O en coirones que se enredan en la polvareda. O en álbumes de luna de miel, de paseos de egresados, de primeros amores. La inmensidad donde todo sucede es también la inmensidad donde todo pasa, vuela, se va. Porque los recuerdos no pueden quedarse donde no hay tiempo. Y en la Patagonia el tiempo se ha desvanecido. El pasado se disuelve en el presente, el presente se transfigura en futuro. De allí la proeza de estas fotos que cazan el viento al vuelo, se apoderan del tiempo, lo inmovilizan, sorprendiendo a la eternidad en el exacto punto en el que se da vuelta y muestra la cara.

Tomás Eloy Martínez

*T*here is something that the photographs of Marcos Zimmermann catch on the wing, and yet defies description with the elusiveness of mercury: a metaphysical beauty that lies not in the landscape but in the excess of landscape, at an extreme beyond the reach of language. There are times when words are defeated by the categorical force of reality, falling nowhere, overcome by the weight of their own emptiness.

For centuries, explorers have tried to explain Patagonia. What was this endless steppe, with grasses flattened by the seething wind, beyond which rose peaks and lakes where lay —so they believed— an earthly garden of Eden?

"Infinite plains create illusions, mirages," wrote Charles Darwin, when in 1834 he ventured across the barren plains of Santa Cruz. "The similarity of the scenery acts as an irritant to me. Everywhere we see the same birds and insects. The curse of sterility is on the land."

In the depths of this indifferent land, Antonio Pigafetta had, however, spied giants as he sailed by with Magellan's expedition, "formidable towers of flesh" guarding a blinding fortress of burnished silver: the City of the Caesars.

In the beginning, giants appeared in all reports, ever since the Mundus Novus (1503), attributed to Amerigo Vespucci, which apparently gave rise to the legend of the prodigious Patagonians. Vespucci, or whoever usurped his name, had never travelled south of the Gulf of San Julián, but nevertheless told in Mundus Novus that one afternoon, close to the untamed seas of the South Pole, his ships sighted a small group of female giants, "well proportioned, three young and two old," who became ashamed of their nakedness when they found themselves observed by their minuscule intruders. Sailors wove a net, and devised ruses to be able to catch them. As they stalked their prey, thirty-six robust, well-built men "so well-proportioned and agreeable they were pleasing to the eye," scared them away with sticks and arrows, chasing them into the sea with their enormous feet as light as clouds.

Solitude guarded by such immoderately large beings should by rights be in itself disproportionate. In the two centuries following the Discovery, unexplored Patagonia became the site of every utopia: there lay Paradise, the Source of Eternal Youth, the Golden Calf and the Crown of Thorns. Not until the rationalism of the 18th century did the vast steppe recover its original pristine beauty, its emptiness and unpeopled perfection. And for it, in turn, to become a place outside time, with an unknown past and a future from which nothing was expected.

Louis-Antoine de Bougainville, in his voyage around the world, did not even dare approach the Patagonian shore. In his memoirs, published in 1771 —mandatory reading for encyclopedists—, he mentioned the raging storms that destroyed his vessel's foremast and threatened to bring down the mainmast, made careful note of the longitude and latitude he had reached, and then turned around, fearful of the silence and the devilish wings he could hear beating in the darkness. Defeated by the terrors of his imagination, he sailed to the Falkland Islands (Malvinas), which he also found desolate, but lacking in mystery.

Bougainville is the first in a long line of explorers who catalogued with Positivist zeal everything they came across. Where he saw only tides, undertows, reefs, the rest recorded guanacos, foxes, porphyry pebbles, condors, cormorants, penguins and geese. Darwin was disturbed by ill humour and the unexpected changes in the natural order. George Chaworth Musters, who in 1871 chronicled the details of his life among the Tehuelches, was surprised by the favourable disposition with which they faced the hostile desert, by the devotion of their conjugal love and the coquettish nature of their women. Francisco P. Moreno, the "Perito" (Expert), gathered together all this knowledge into a kind of treatise, journal of an illness and Report to the Authorities that included a description of the theology and languages of Patagonia, an inventory of its flora, glaciers, lakes, winds and cooking habits. "The mysterious plain has shed its veil," wrote Moreno. "Where others found disillusion, we are now able to admire shining beauty."

Moreno was the first to note the conjunction of two conflicting geographies: the fertile west, with its string of rainbow-hued lakes, transformed into jewels –emeralds, rubies, opals– by the mineral residues of eternity, and its trail of mountains, jagged as lightning, capitals of ice and forests of stone thrown up by seas a hundred thousand years ago. On the other side, to the east, lies the outline of a barren coast, sown with shells and rocks, dunes and hawthorn, and beyond, crazed clutches of festuca grasses, flying nowhere in the wind, penguin and seal colonies, petrels, pregnant whales seeking sheltered bays in which to hold their thunderous calving.

Between the eastern and western extremes, the horizon is ill-defined: plains pounded by the sudden droves of wild horses in their frantic search for rich grassland, condors descending from the freezing skies to seize a baby guanaco, unexpected streams, water meadows, rivers of sulphate, imaginary forests created by distant mirages, implacable hills, oil rigs, tongues of dust coming and going in the wind without rhyme nor reason.

In the past, travellers complained of the monotony of these places. They could travel league after league without anything changing, or sometimes, suddenly –on crossing the central plain, for example– everything began to seem other than what it was. However, it is not monotony, but simple immensity. In endless space, everything looks the same because geography stretches out too slowly, the earth smoothes its folds as if it had just awoken, and when by chance a hill is spied, it seems to have dropped there through an oversight of God.

Like the sea, like deserts of sand, the barren horizon of Patagonia is but another form of labyrinth. When it lost its role as a medieval utopia, as an impossible dream, its desolate regions became a refuge for crazed and desperate souls.

In mid-1858, Orllie-Antoine de Tounens, a French lawyer whose imagination had been fired by travellers' tales, ventured among the Tehuelche Indians in the Southern Andes, declaring himself the monarch of that endless kingdom. Two years later, as he rested under the shade of an apple-tree, a Chilean patrol captured him and brought him back to reality.

Almost at the same time, two hundred Welsh colonists discovered in Patagonia the unexpected paradise that others had found so elusive. They were fleeing from poverty and the unyielding censorship that the British Crown had imposed on the spread of their language. In

the valley of the Chubut River, where the air is always fresh and clear, they built their modest brick dwellings and wove a firm friendship with the Indians in the region, whose meekness belied all tales of savagery. Along the banks of the Chubut River they founded a line of towns with reminiscences of Wales: Madryn, Trelew, Gaiman, Dolavon, where time stands still, even today, at tea-time.

In 1901, the parents of Juan Domingo Perón, unsure of where they were headed, came ashore close to the bay of whales, and set out over the dunes on a cart. Fearing the ravages of thirst, they carried with them two large barrels of water. During their trek, they felt that the horizon was an enormous sheet of rust and stone. They began to imagine that the solitude would devour them with the viciousness of a prehistoric animal. Three years later, disenchanted with the coast, they headed into a fertile, desolate valley in Santa Cruz, in the far south, in a hollow surrounded by clusters of pine and araucaria trees. Where there was nothing, hope filled every uninhabited corner.

Dreams of an unattainable freedom summoned the famed trio of bandits formed by Etta Place, Butch Cassidy, and the Sundance Kid to these same latitudes at around the same time. They had adopted the life of respectable cattle-farmers in Chubut, but according to Etta, eventually the unbroken sameness of the days undermined their spirits. In January 1905 they appeared suddenly in Río Gallegos, where they held up the Bank of London. They then fled north, which was their undoing. After they crossed the Colorado River, marking the imaginary boundary of Patagonia, they became caught up in madness. A detachment of Bolivian troops ended their lives in a small town in Potosí, close to the Los Frailes range.

Patagonia is so empty, so vast, that no-one has been able to see it all. It occupies almost eight hundred thousand square kilometres, a size that is hard to imagine. Trucks sometimes roll for days at a time without coming across a soul. Across the eastern half, lacking the shelter of valleys and woodland, the wind blows freely and furiously, unceasing, maddening. In the west, the dust settles and the beauty is from another world. Lakes succeed each other from San Martín de los Andes to the glaciers close to Calafate, which create an improbable forest of ice, breaking apart every four years with a volcanic roar.

Then there are the Andes. They stand, broken by mountain passes and gorges, blocking the way of the clouds, forcing them to feed the mountain slopes. Myrtles, raspberries, strawberries, wheat, vineyards and olive groves: at the slightest sign of life, nature lays aside the hostility to which it has grown accustomed on the coast and spills out over vales and valleys.

In the last half-century, these lands have once again become utopia. Following the migratory flows that depopulated the countryside during the Second World War, cities became a source of growing disenchantment. Thousands of young people began to look south, where happiness still seemed possible. The coastal areas saw the arrival of people seeking to put down roots, hold a steady job, bring up a family. The adventurous, those who felt the pull of the land, headed west. There were already settlements of Swiss, Austrians and Germans around the lakes. Further away there was uninhabited, fertile land that acted as a magnet for the hippie community. Hundreds built log cabins on the shores of the Azul River. Others sought refuge in El Bolsón, where they became gold and silversmiths. Survivors of this era can still be seen in the local markets, their physique weathered by the thirst for freedom that they had gone to find, and perhaps did.

Memories are everywhere in Patagonia. People go there to collect them, under the snow or in the summer brilliance, and they take them away, caught in their hair, or in their pockets. Memories are fleeting, however. The wind blows and uproots them. There are memories on every shore, but just as they appear, so do they vanish. They become fake eggs to be hatched by male penguins, clumps of grass tangled in a dust storm, photograph albums of honeymoons, school graduation trips, first loves. This vastness where everything happens is also a vastness where everything passes, flies, departs. Memories cannot remain where time does not exist, and in Patagonia, time has vanished. The past dissolves into the present, the present becomes the future. Hence the achievement of these photographs, which capture the wind in flight, seize time, immobilise it, surprising eternity at the exact moment when it turns and shows its face.

Tomás Eloy Martínez

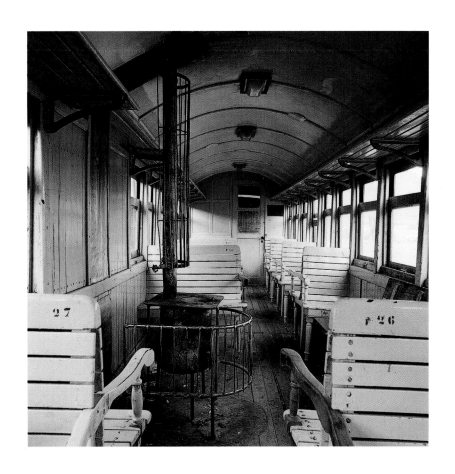

Interior de un vagón del tren "Trochita". Esquel, Provincia del Chubut.
Inside a carriage of the "Trochita" train. Esquel, Province of Chubut.

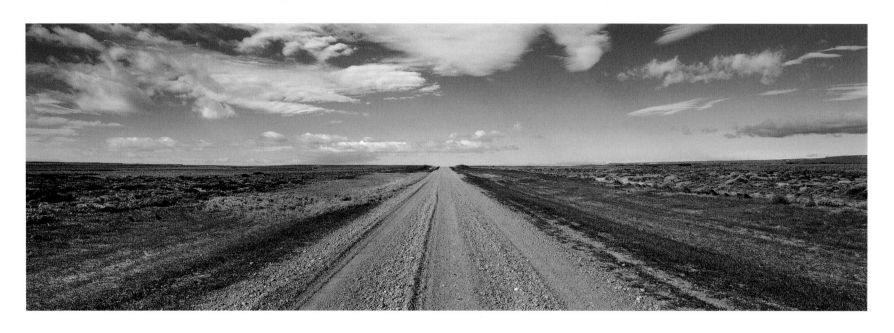

Ruta 40. Pampa del Asador, Provincia de Santa Cruz.
Route 40. Pampa del Asador, Province of Santa Cruz.

Agujas de sol, viajes desorientados de la intemperie, vientos, otoños vacíos.
Aquí está el centro del mundo, pero no hay mundo. Es sólo un espacio preñado
del mundo que alguna vez será. ¿Lo ves? Estas claridades cegadoras
lo están anunciando.

Needles of sunshine, disoriented journeys of inclement weather, winds, empty autumns.
Here is the centre of the world, but there is no world. It is only an expectant space in the
world which someday will be. Can you see it? This blinding brightness foretells it.

1

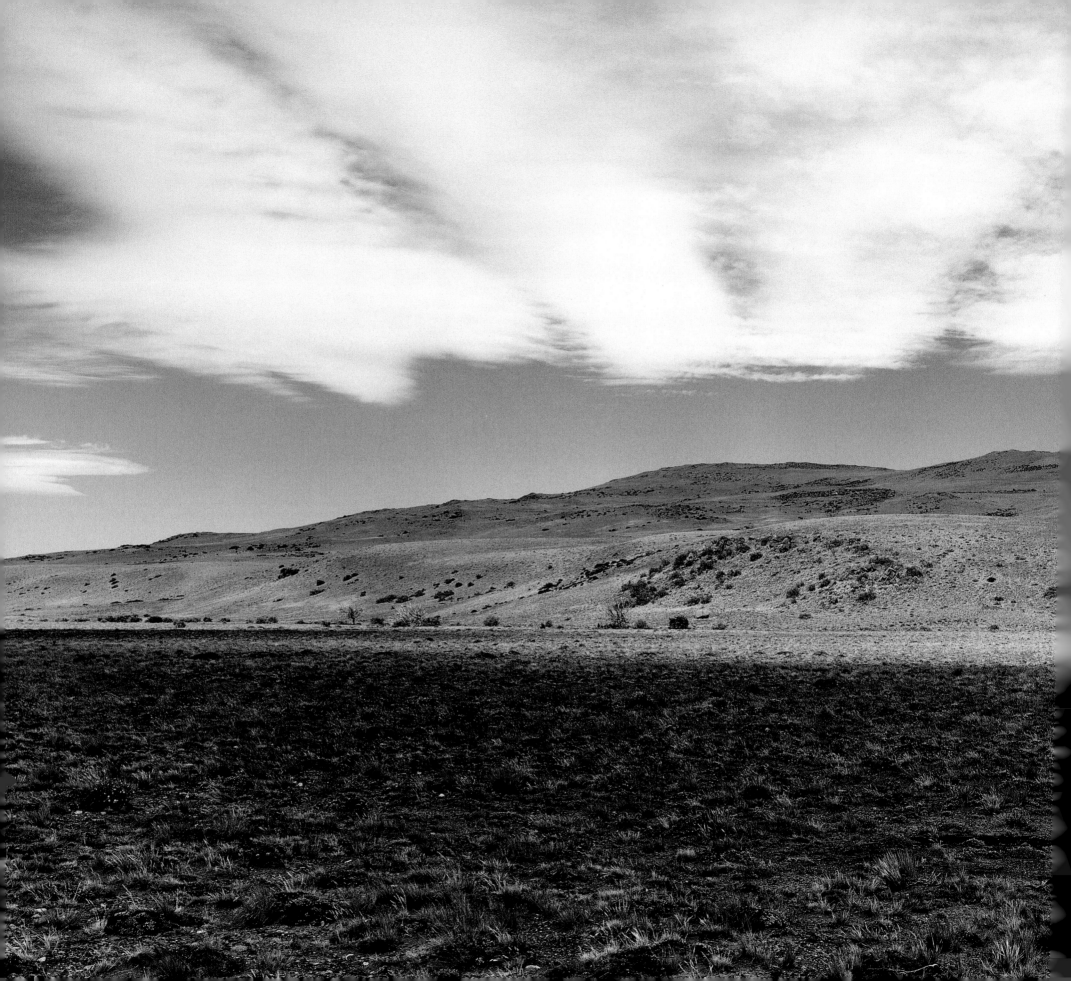

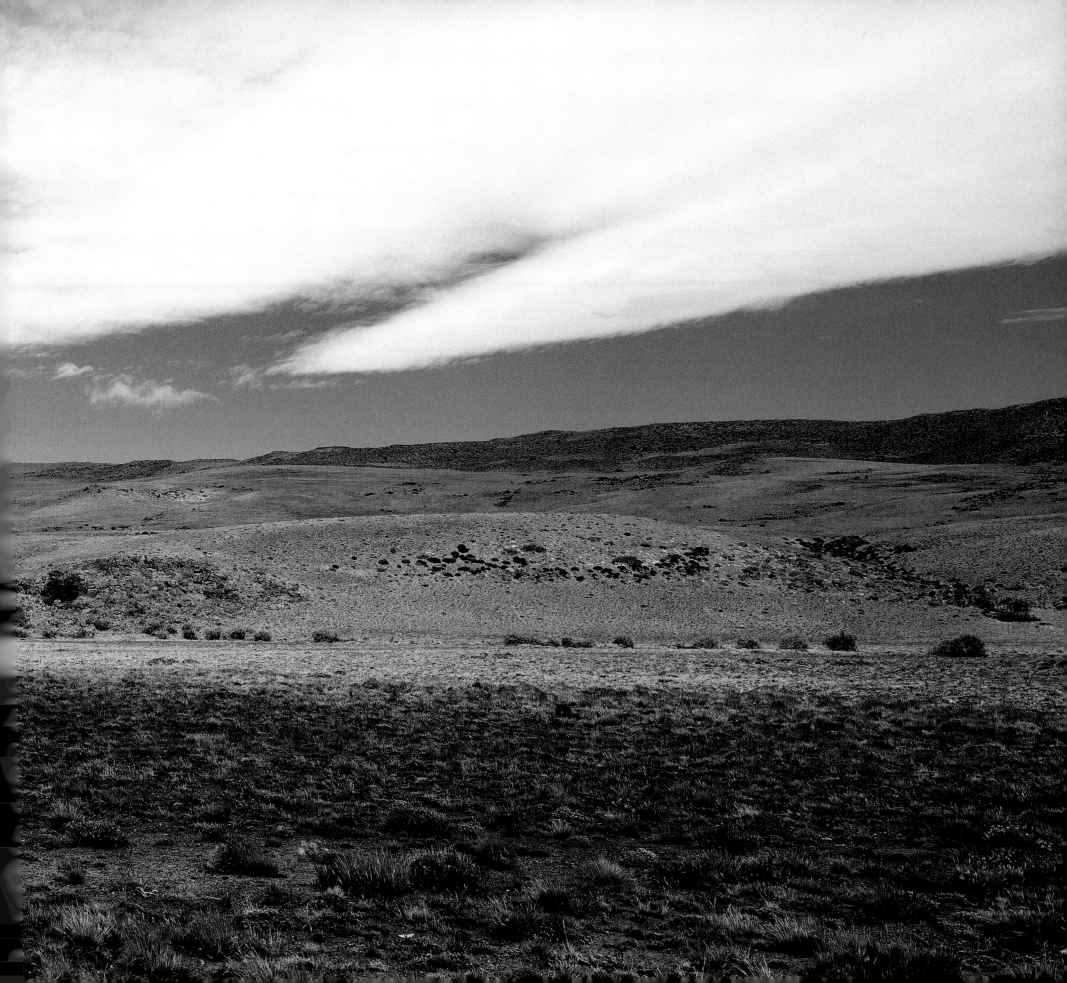

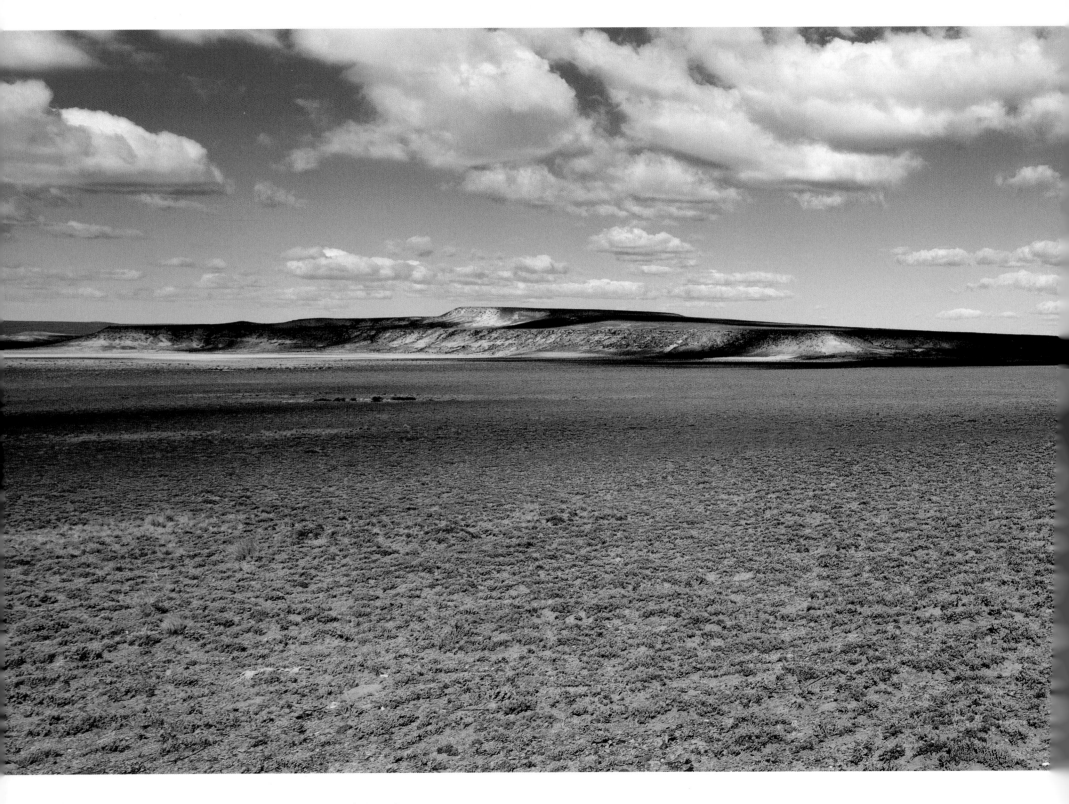

Página anterior: Barda. Entre Pico Truncado y Las Heras, Provincia de Santa Cruz.
Previous page: Bluff. Between Pico Truncado and Las Heras, Province of Santa Cruz.

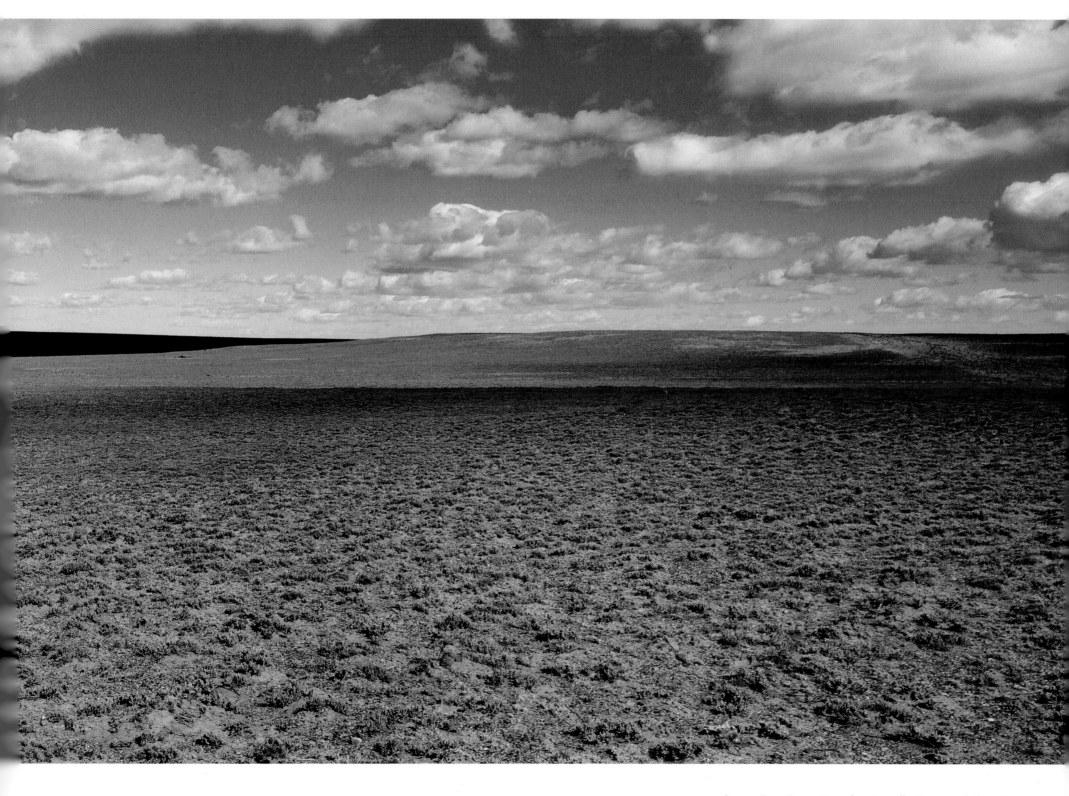

Campo. Entre Puerto Deseado y Jaramillo, Provincia de Santa Cruz.
Open country. Between Puerto Deseado and Jaramillo, Province of Santa Cruz.

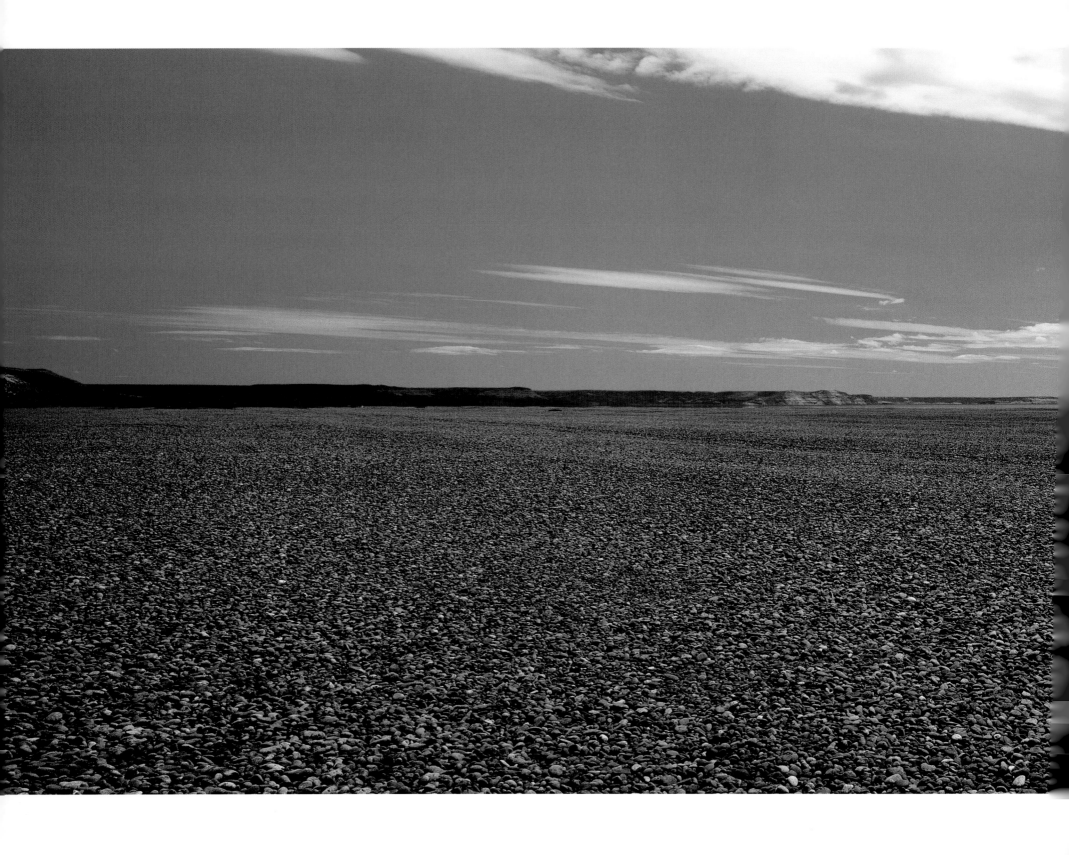

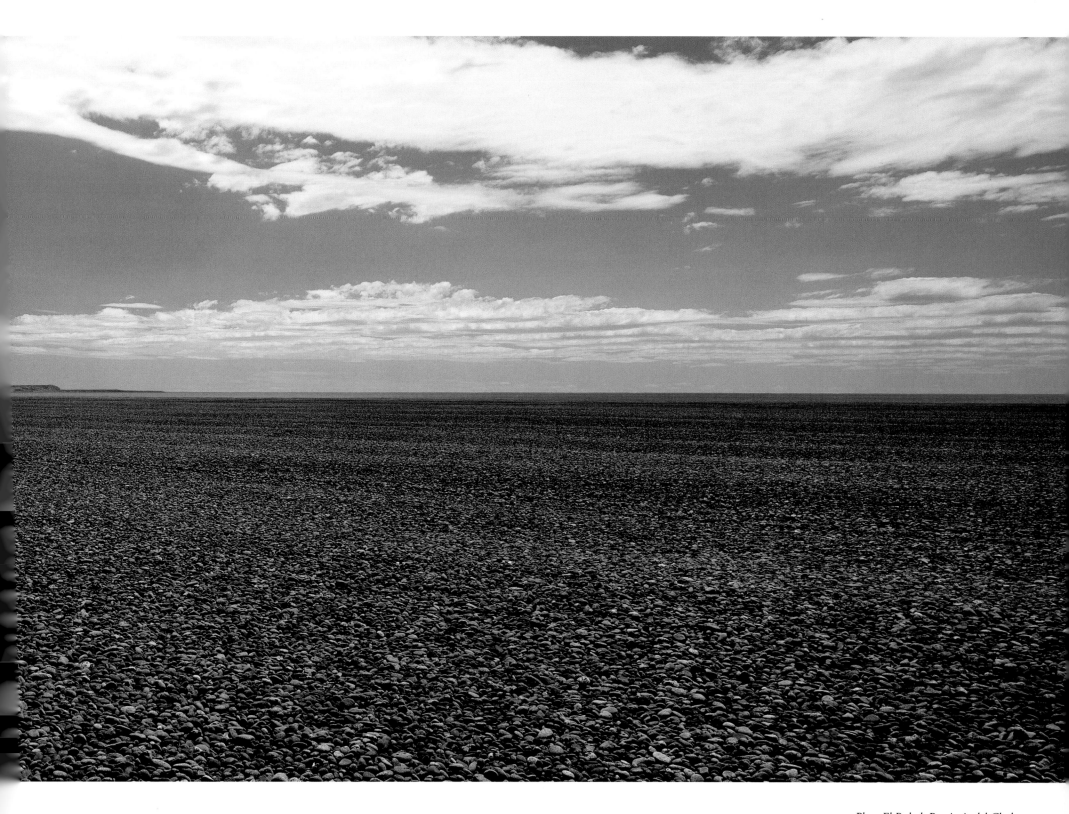

Playa El Pedral. Provincia del Chubut.
El Pedral Beach. Province of Chubut.

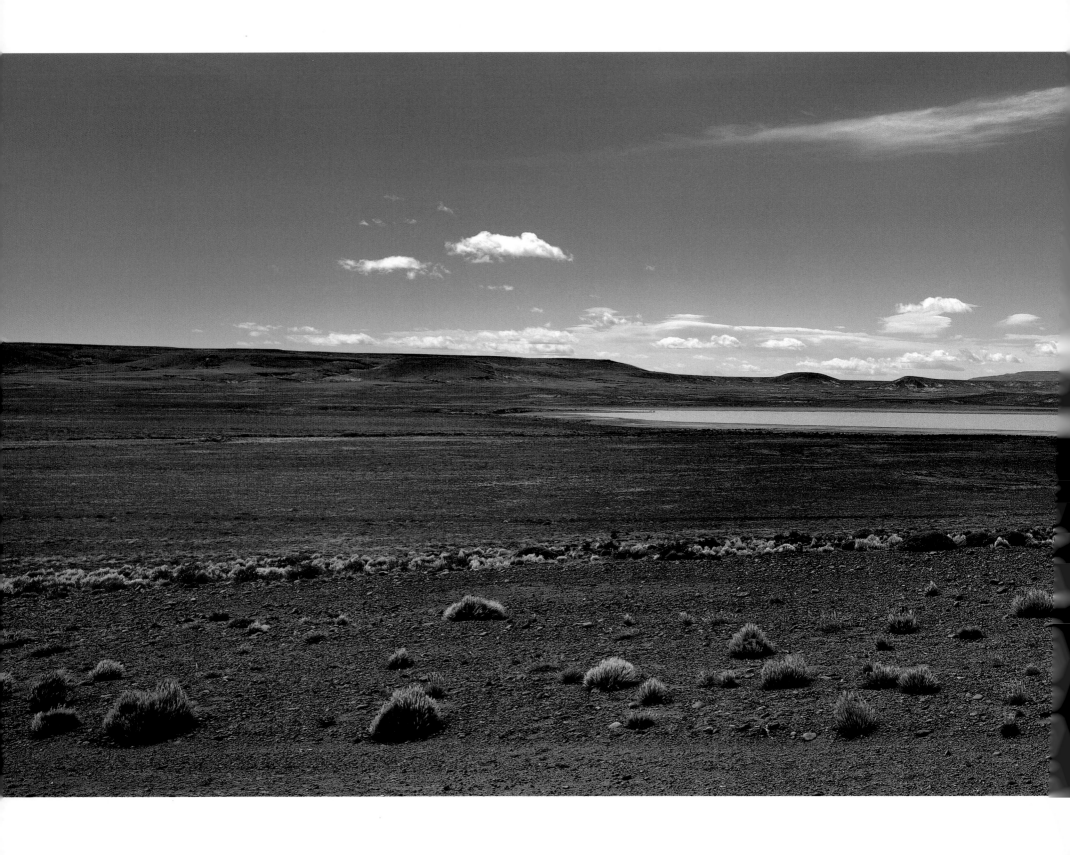

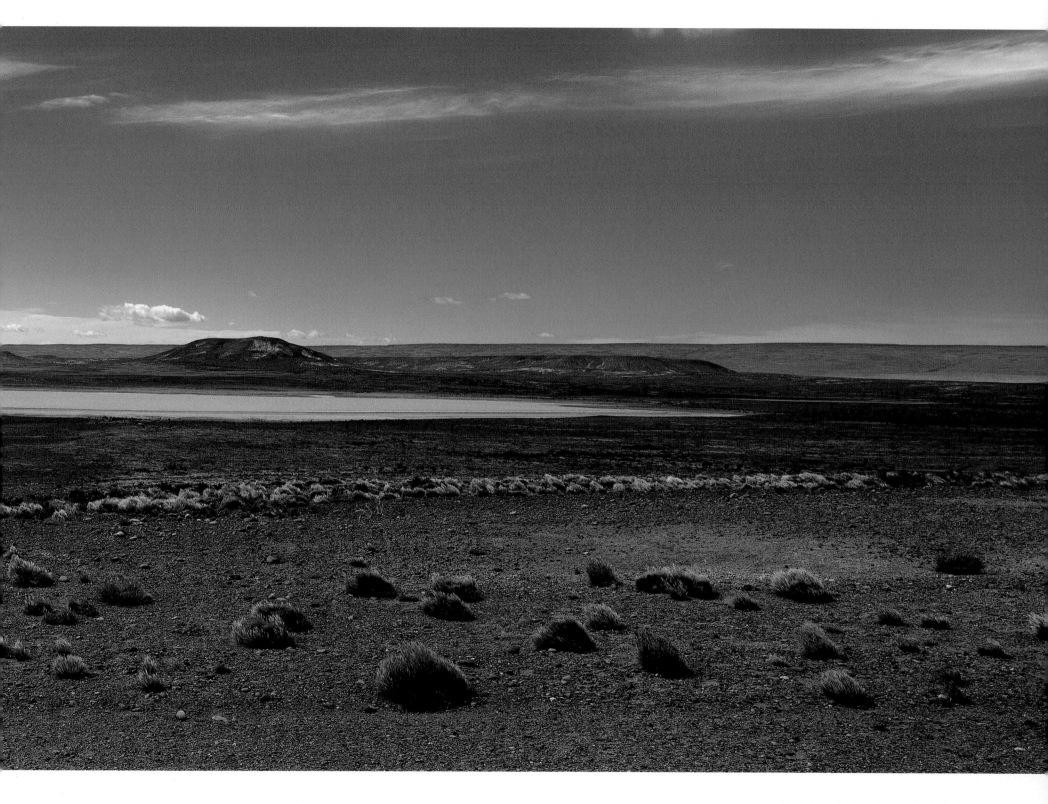

Alrededores del Lago Tar. Provincia de Santa Cruz.
Near Tar Lake. Province of Santa Cruz.

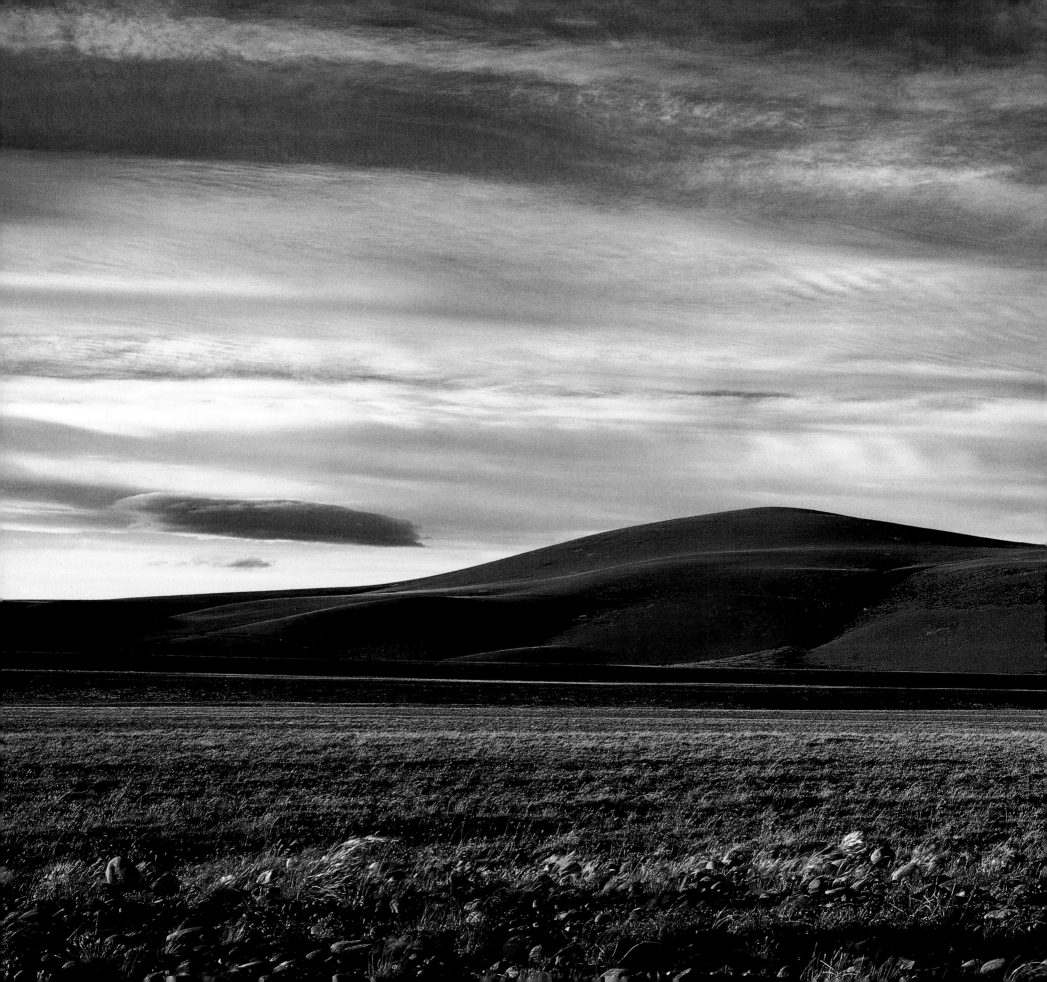

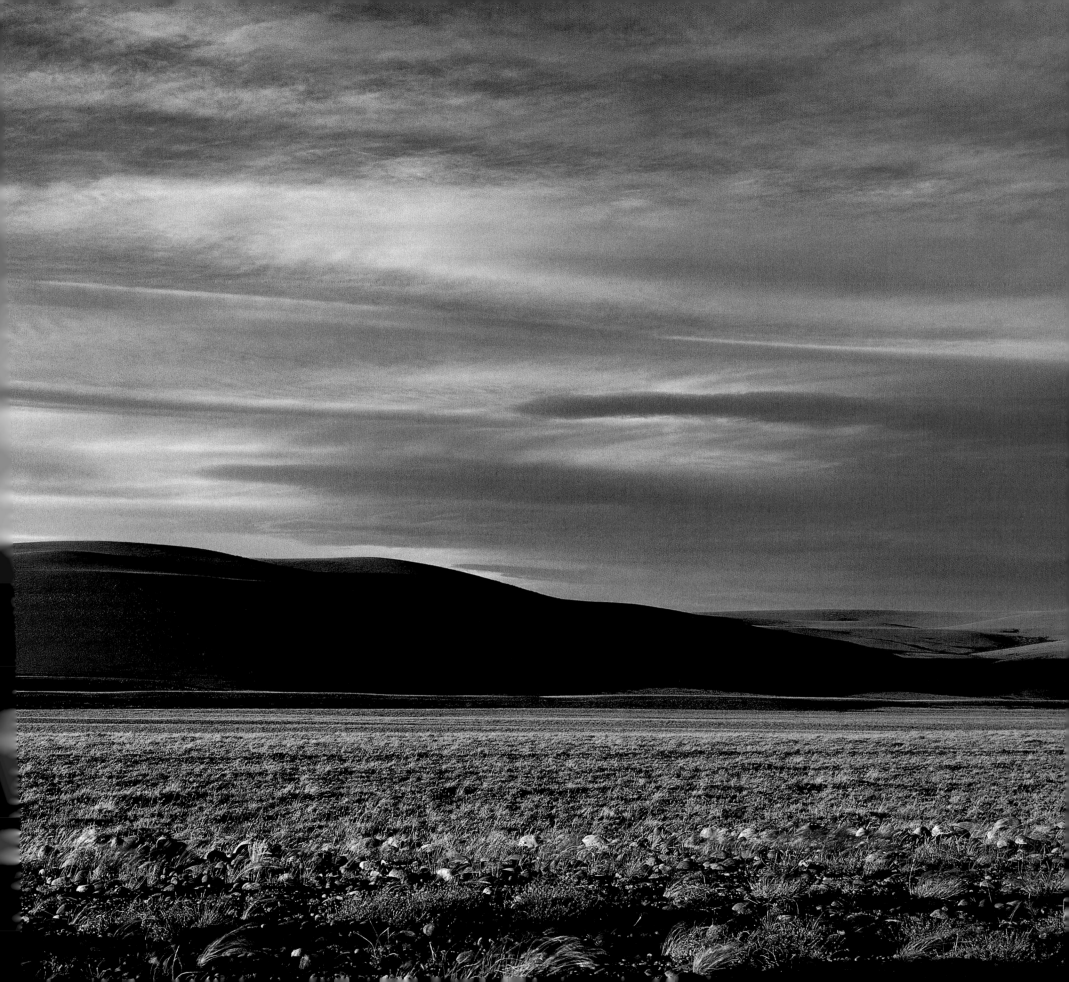

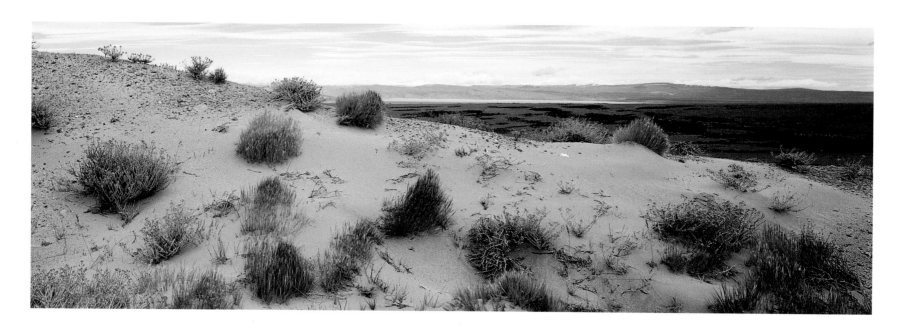

Loma. Provincia de Santa Cruz.
Hill-top. Province of Santa Cruz.

Página anterior: Barda en cercanías del Lago Cardiel. Provincia de Santa Cruz.
Previous page: Bluff near Lake Cardiel. Province of Santa Cruz.

Nunca se sabrá qué manos han dibujado estos vellones: si las del aire que se
ha marchado o las del relámpago que los baña cada vez que pasa por allí,
el relámpago que no los deja alzar la cabeza y mirar hacia Dios. Ahora se sabe
de dónde les viene tanta melancolía.

*Nobody will ever know whose hands have drawn these fleeces: whether the hands of the
air which has left or those of the lightning which bathes them each time it passes by, the
lightning which does not allow them to raise their heads and look up towards God. Now
we know where so much melancholy springs from.*

2

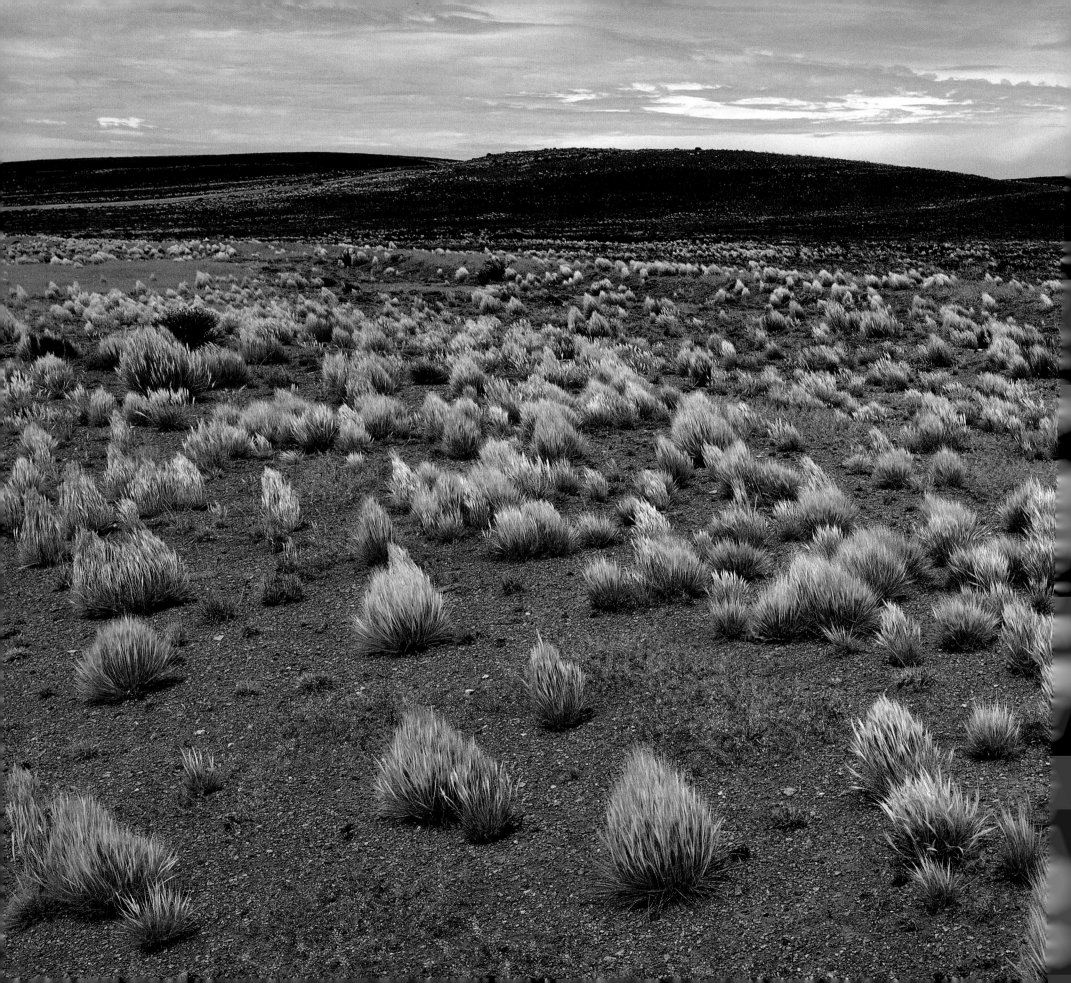

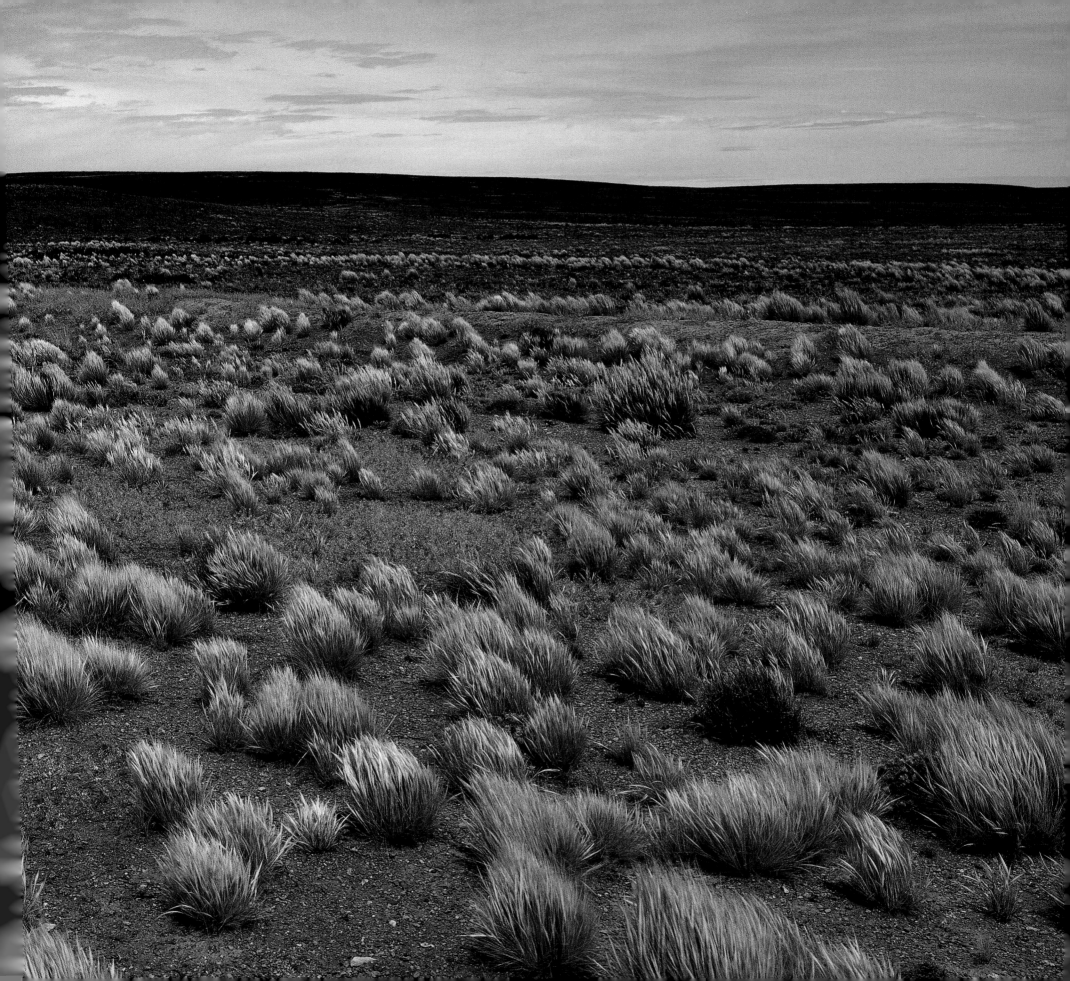

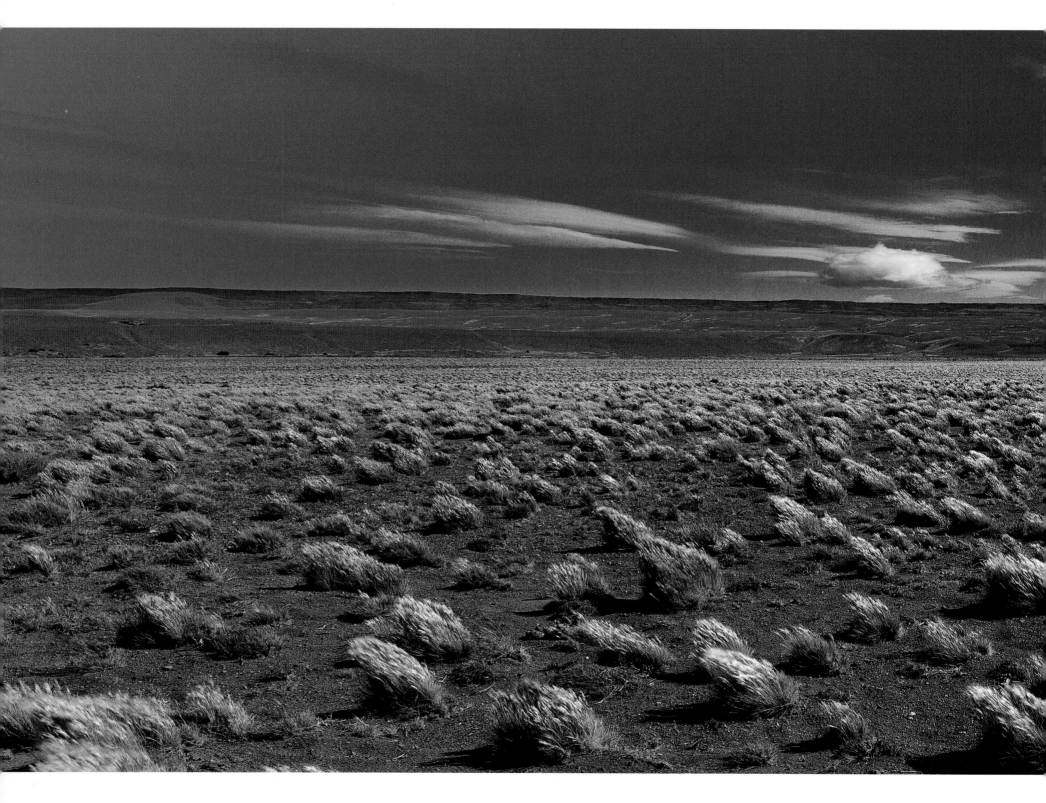

Página anterior: Pampa con coirones. Entre Jaramillo y Gobernador Moyano, Provincia de Santa Cruz.
Previous page: Plain with grasses. Between Jaramillo and Gobernador Moyano, Province of Santa Cruz.

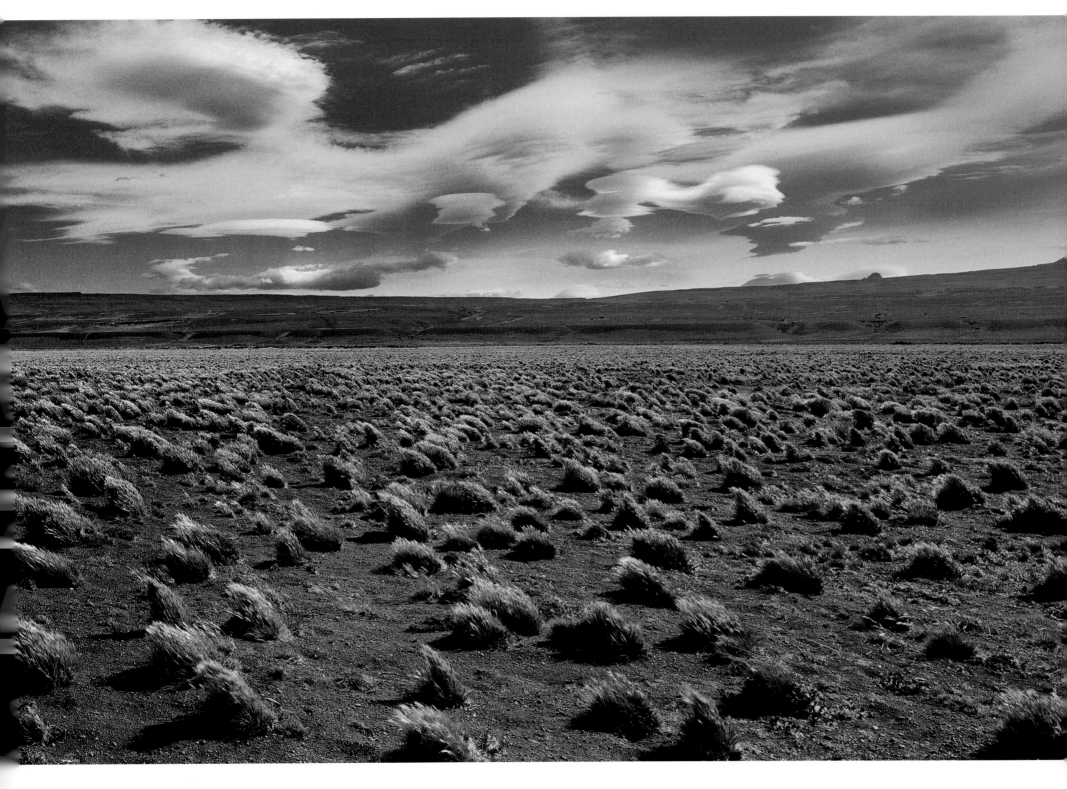

Desertificación. Provincia de Santa Cruz.
Desertification. Province of Santa Cruz.

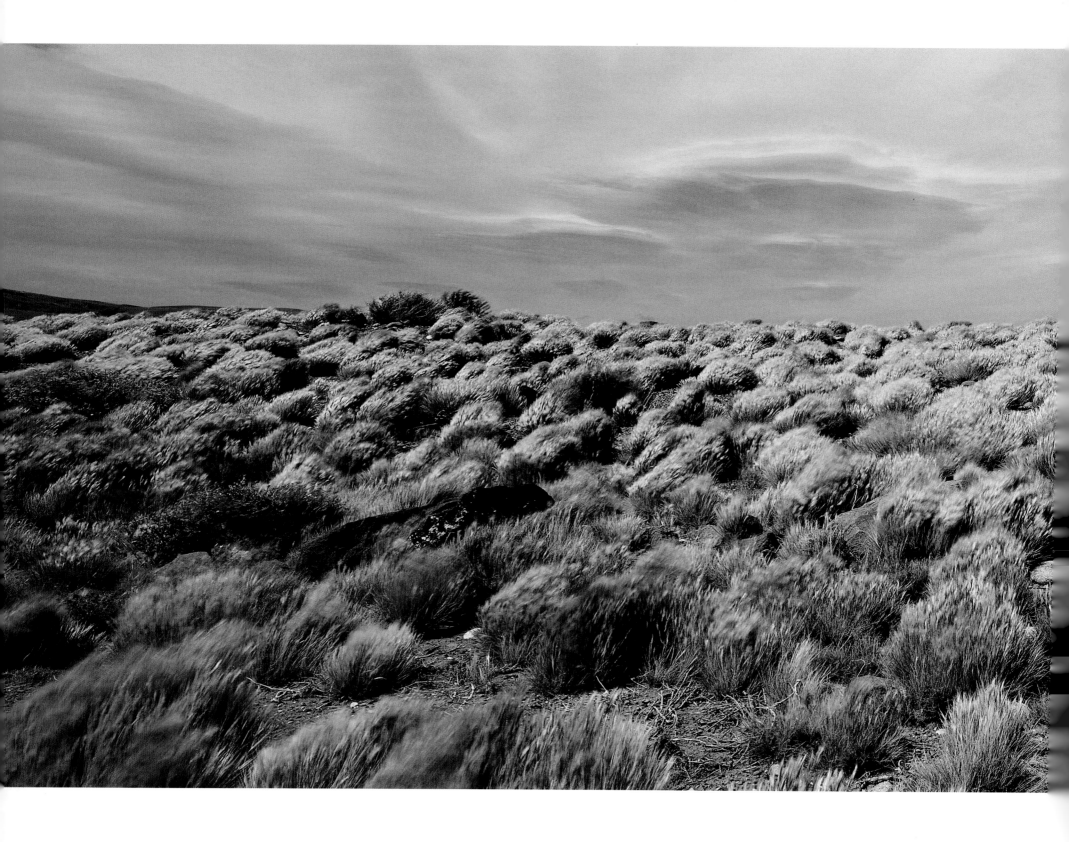

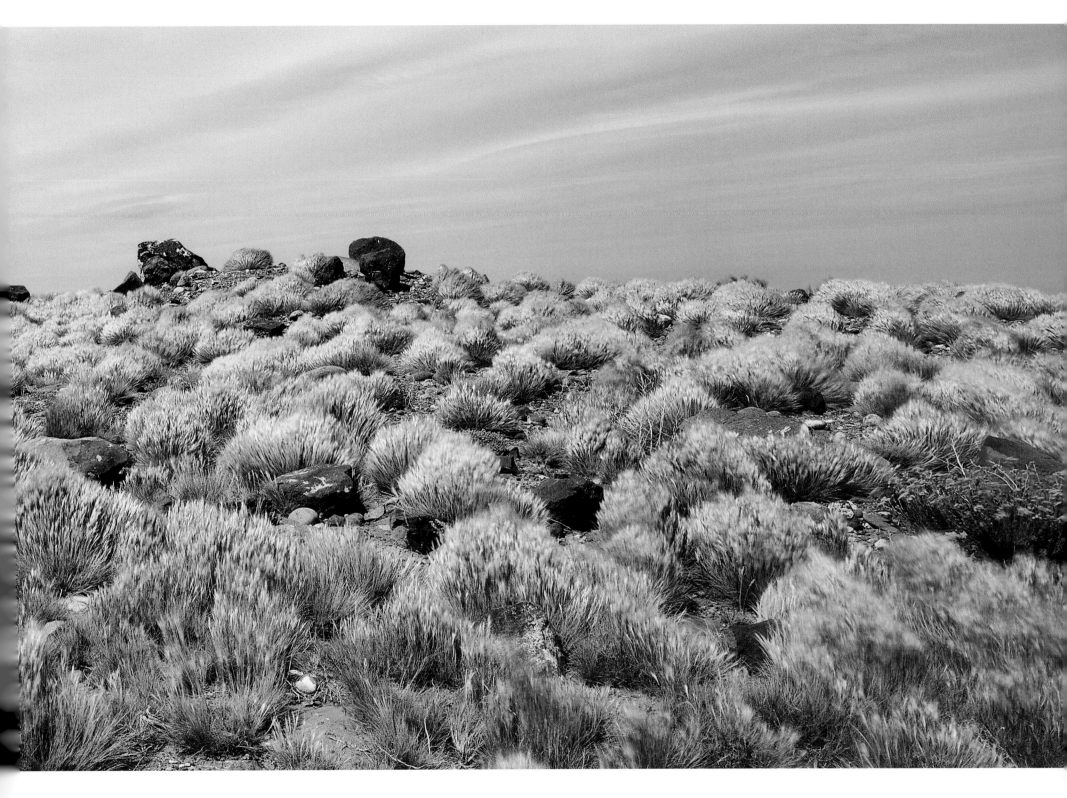

Meseta Cascajosa. Provincia de Santa Cruz.
Meseta Cascajosa. Province of Santa Cruz.

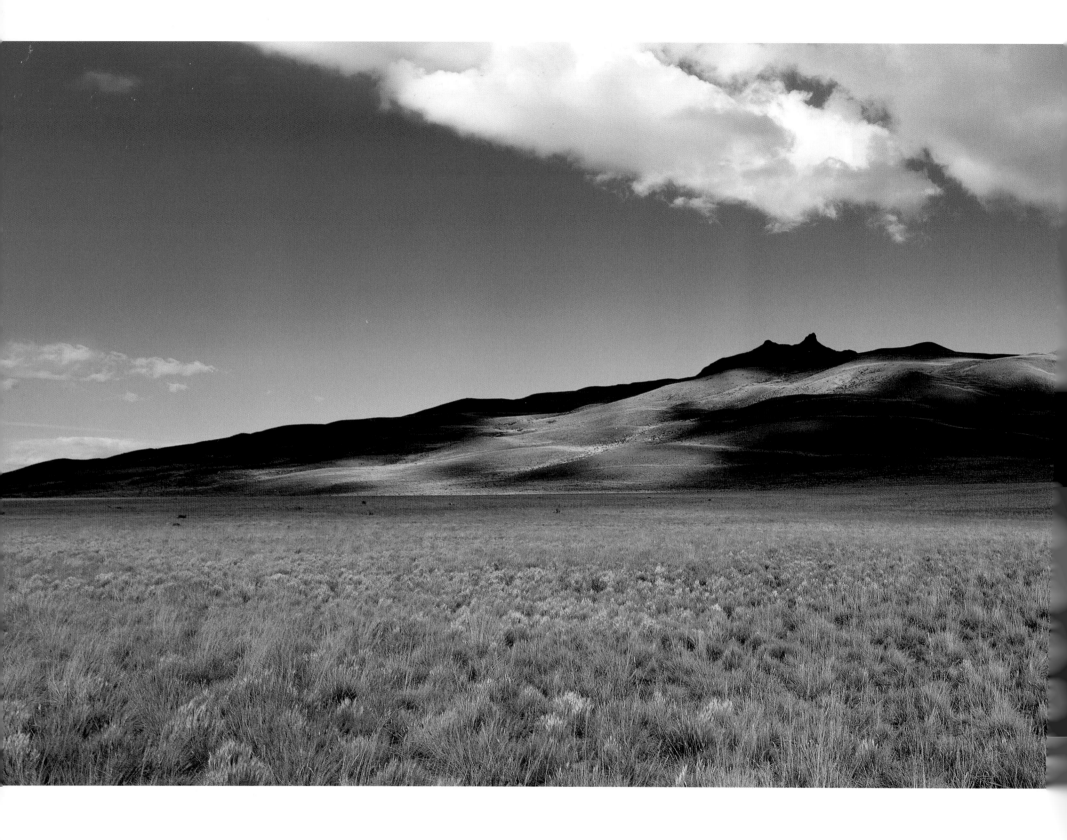

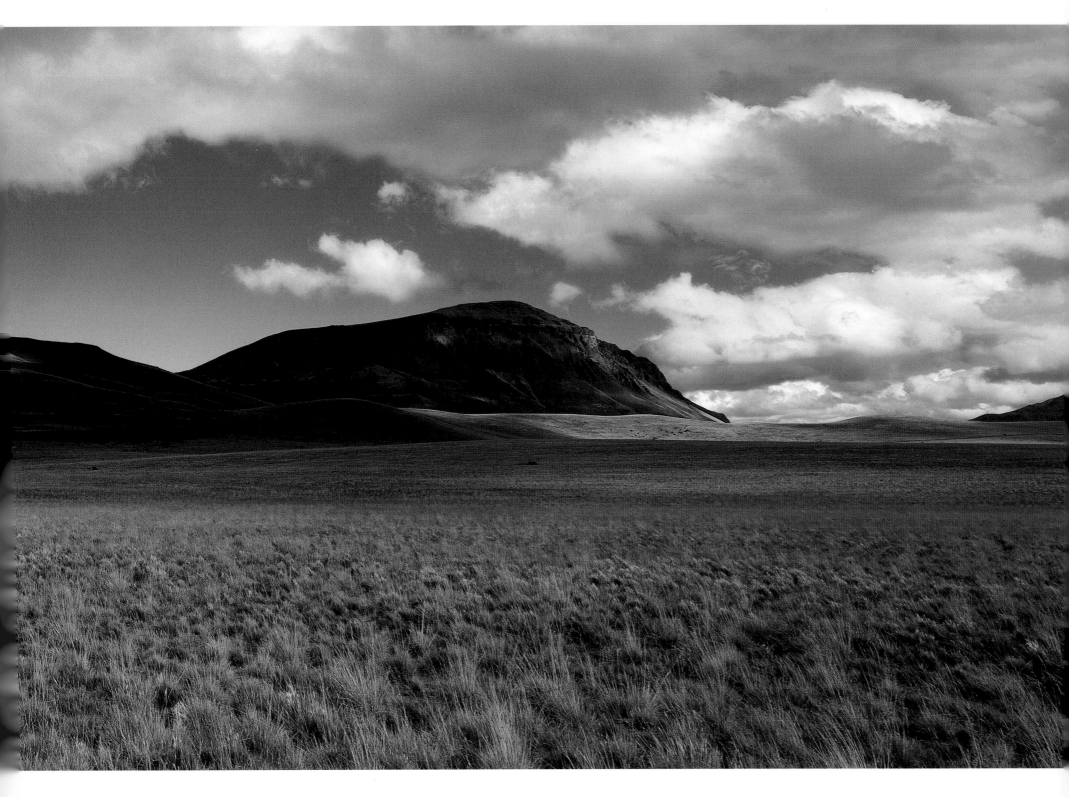

Colina y coirones. Provincia de Santa Cruz.
Grassy hill. Province of Santa Cruz.

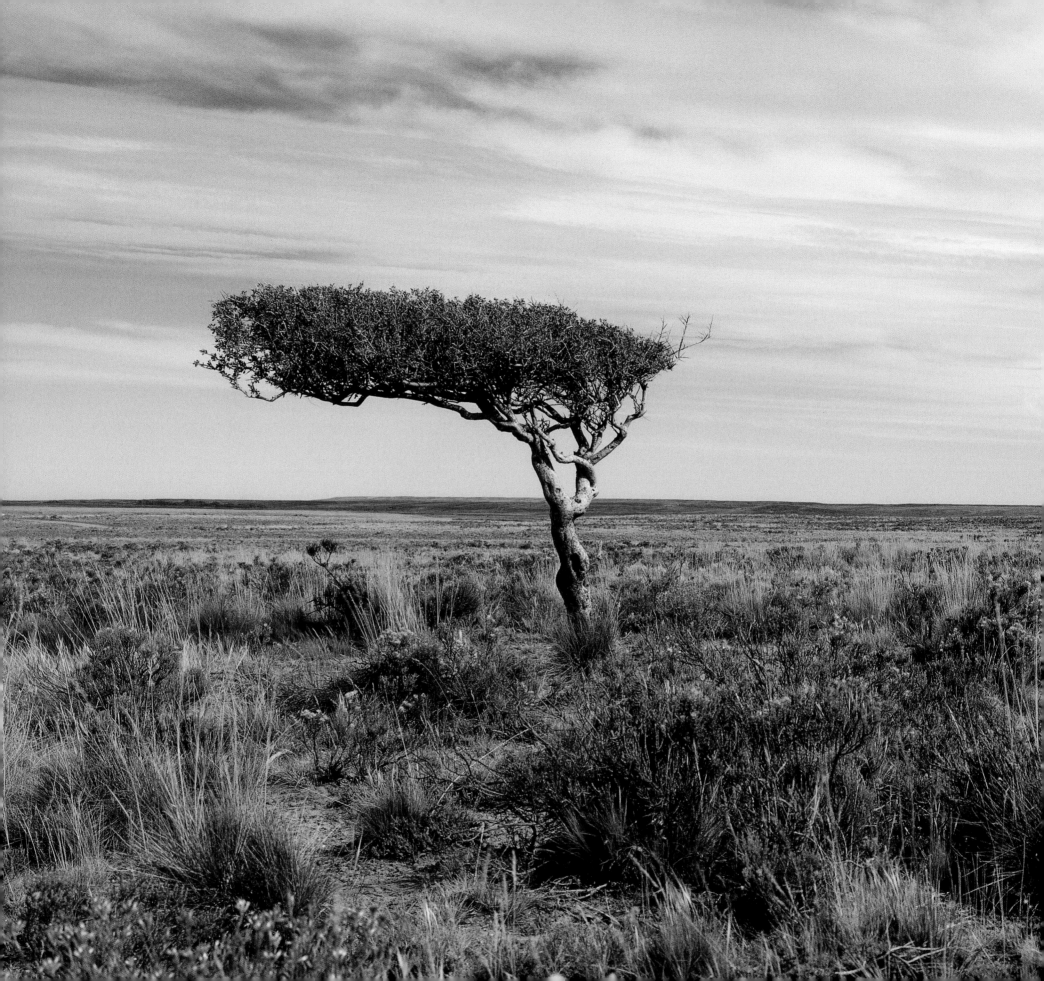

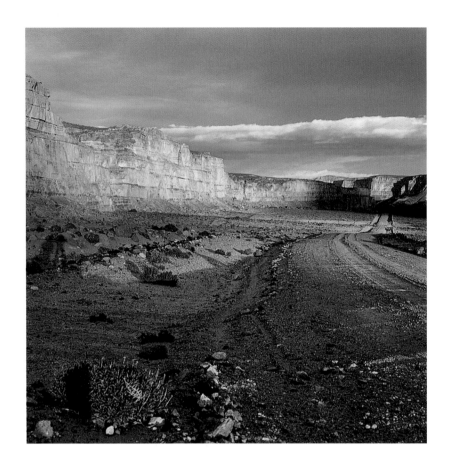

Paredones. Entre Gualjaina y Paso del Sapo, Provincia del Chubut.
Cliffs. Between Gualjaina and Paso del Sapo, Province of Chubut.

Página anterior: Meseta cercana a Puerto Deseado. Provincia de Santa Cruz.
Previous page: Plateau near Puerto Deseado. Province of Santa Cruz.

Las piedras tienen, a veces, la condición de la música. Son un reino inmóvil que fluye hacia el pasado, una pereza que no descansa. Todos los días, las piedras cumplen otros cien años.

Sometimes the stones take on the nature of music. They are a motionless kingdom which flows towards the past, a restless indolence. Every day the stones become a hundred years older.

3

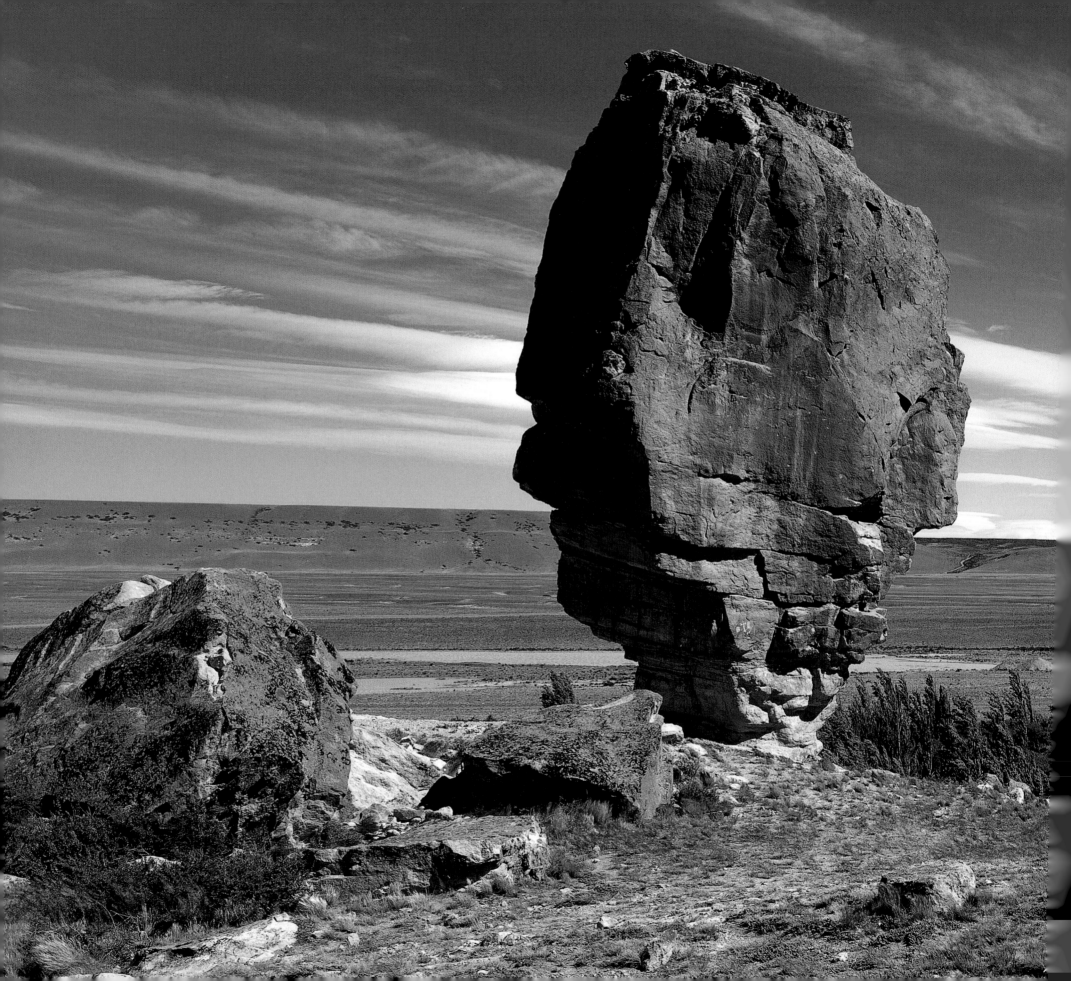

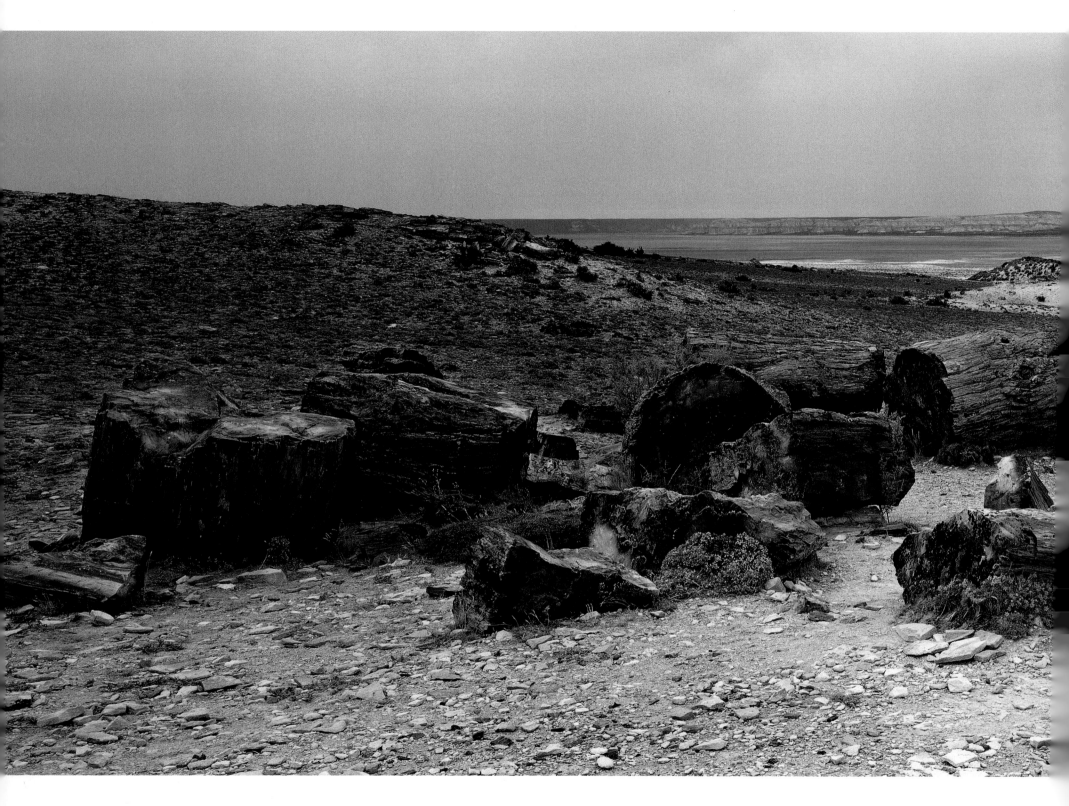

Página anterior: Piedra Clavada. Provincia de Santa Cruz.
Previous page: Piedra Clavada. Province of Santa Cruz.

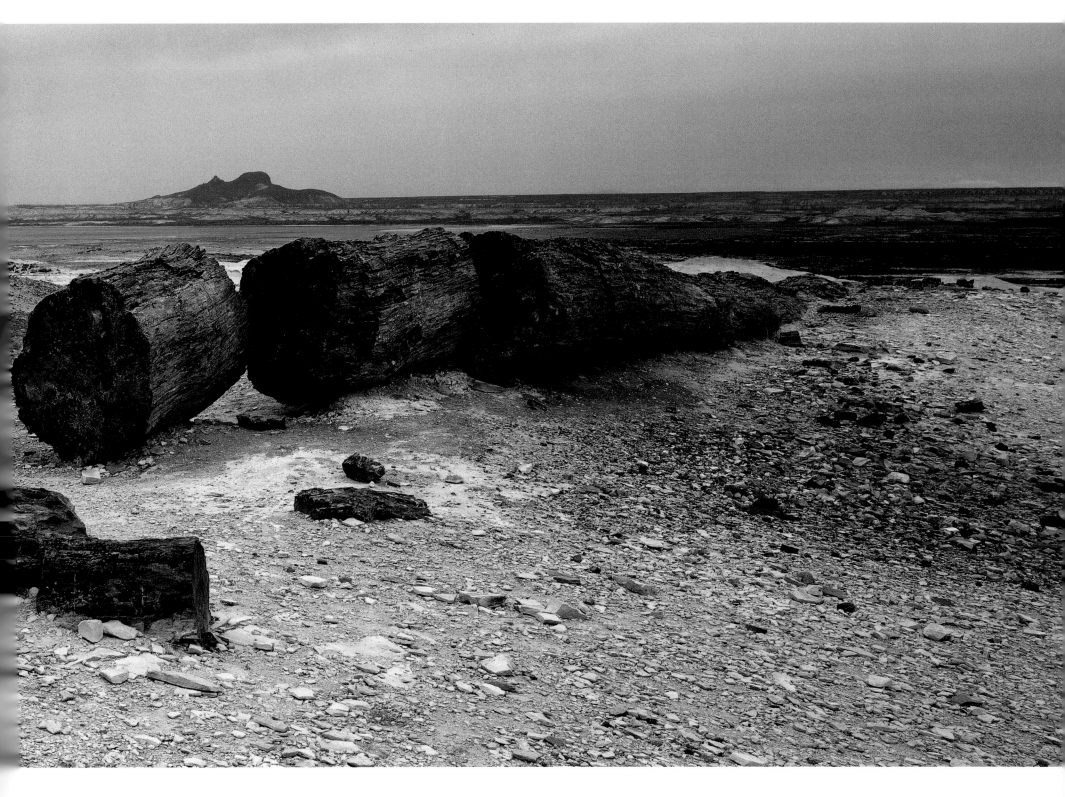

Arbol fósil en el Monumento Natural Bosques Petrificados. Provincia de Santa Cruz.
Fossilized tree in the Petrified Forests Natural Monument. Province of Santa Cruz.

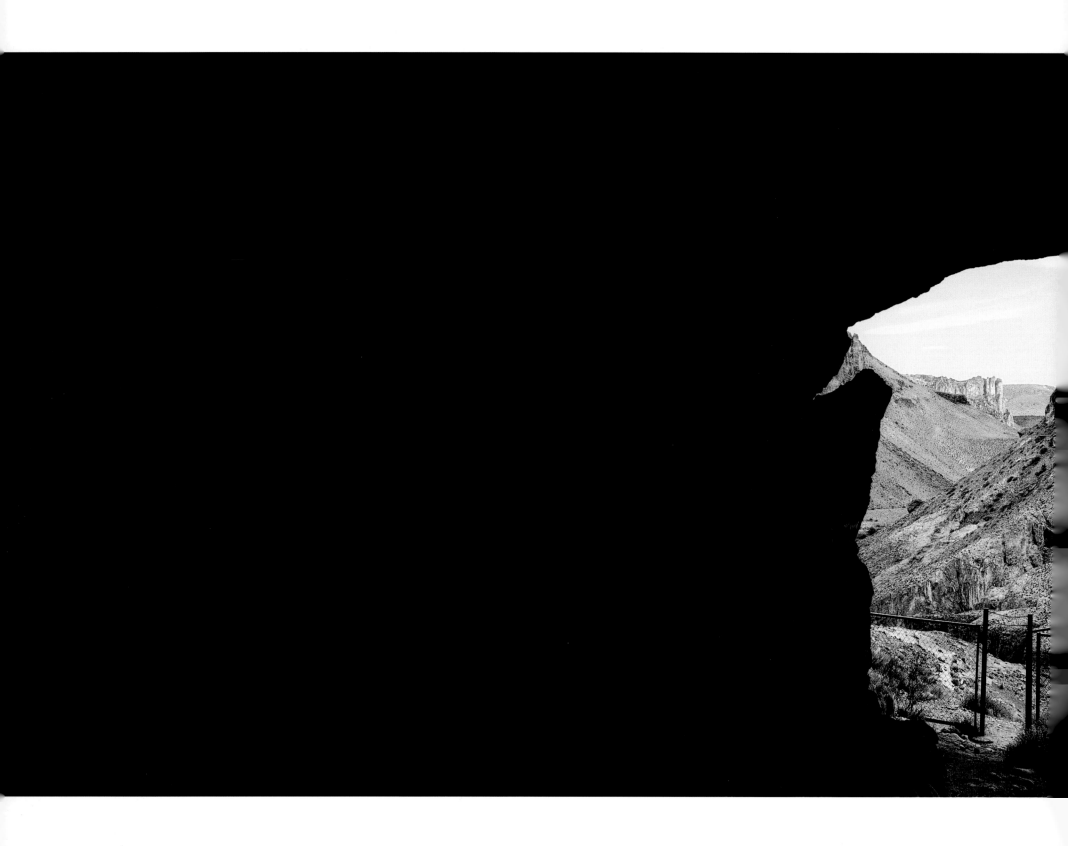

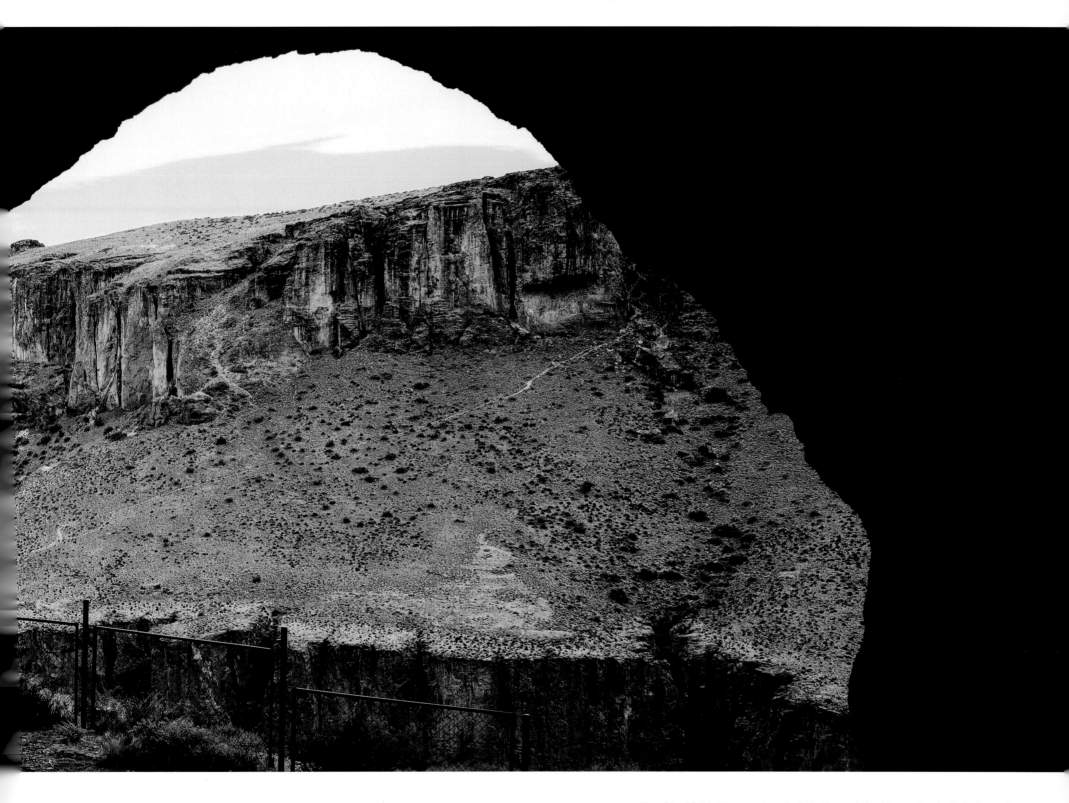

Cañadón del Río Pinturas visto desde la Cueva de las Manos. Provincia de Santa Cruz.

Gorge on the Pinturas River seen from the Cueva de las Manos. Province of Santa Cruz.

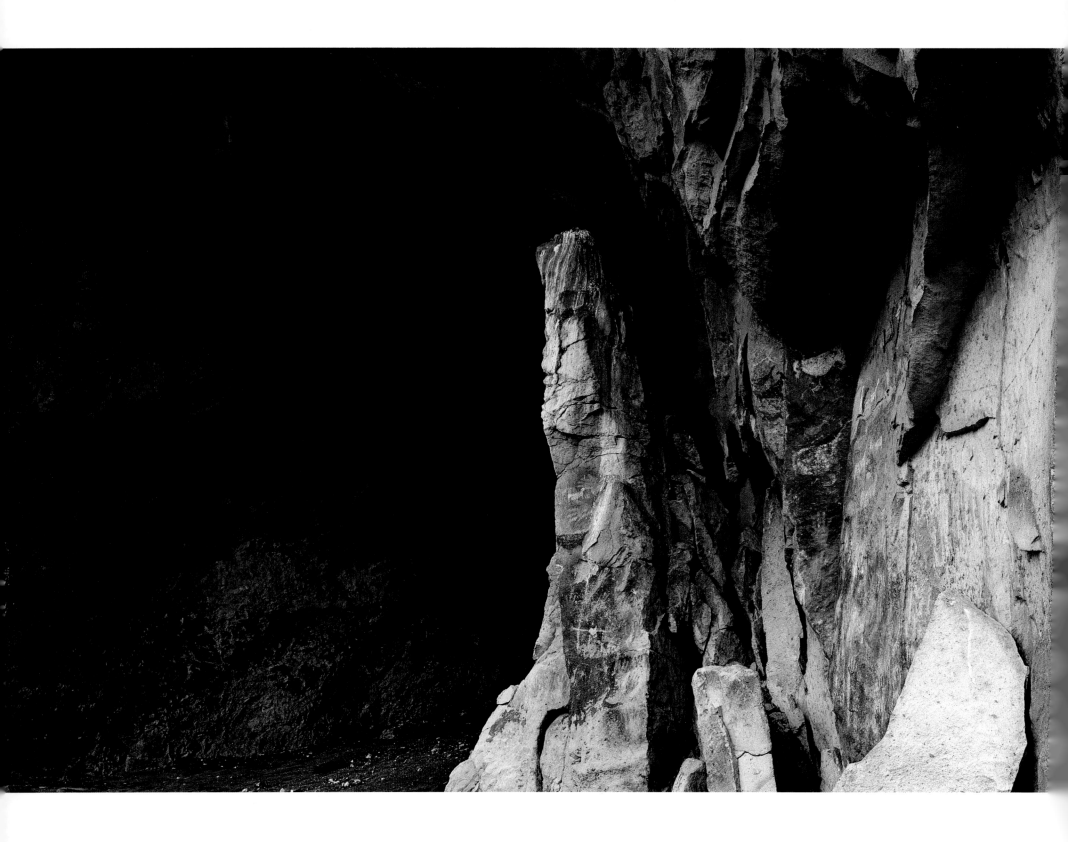

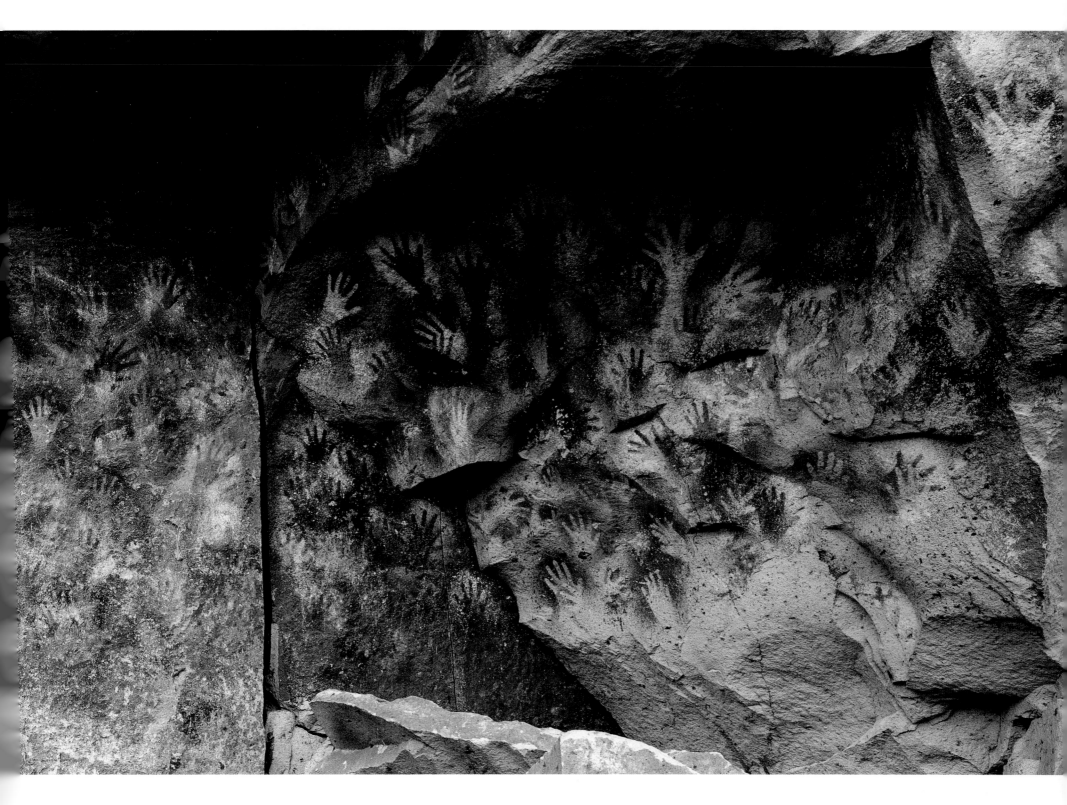

Manos pintadas en la Cueva de las Manos. Provincia de Santa Cruz.
Painted hands in the Cueva de las Manos. Province of Santa Cruz.

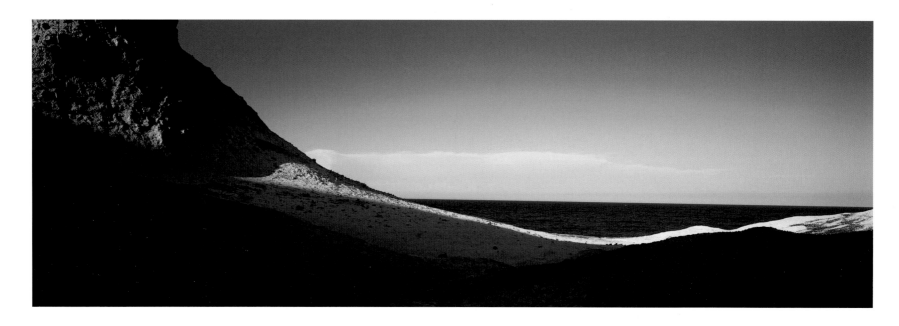

Costa del Golfo San Matías. Provincia del Chubut.
Shore of the San Matías Gulf. Province of Chubut.

Página anterior: Montes. Cercanías de Valle Encantado, Provincia del Neuquén.
Previous page: Hills. Near Valle Encantado, Province of Neuquén.

¿De qué otro desamparo huye el agua que se refugia en este desamparo? Huye de lo visible hacia lo invisible, de las ciudades llenas de tiempo hacia el aire sin tiempo, huye de la historia y de la memoria para rehacerse a sí misma, el agua, en esta realidad de la que ha desaparecido la realidad.

From what other forsaken spot does water flee to seek refuge in this desert? It flees from the visible towards the invisible, from the cities full of time towards the timeless air, it flees from history and memory to renew itself in this reality from which reality has vanished.

4

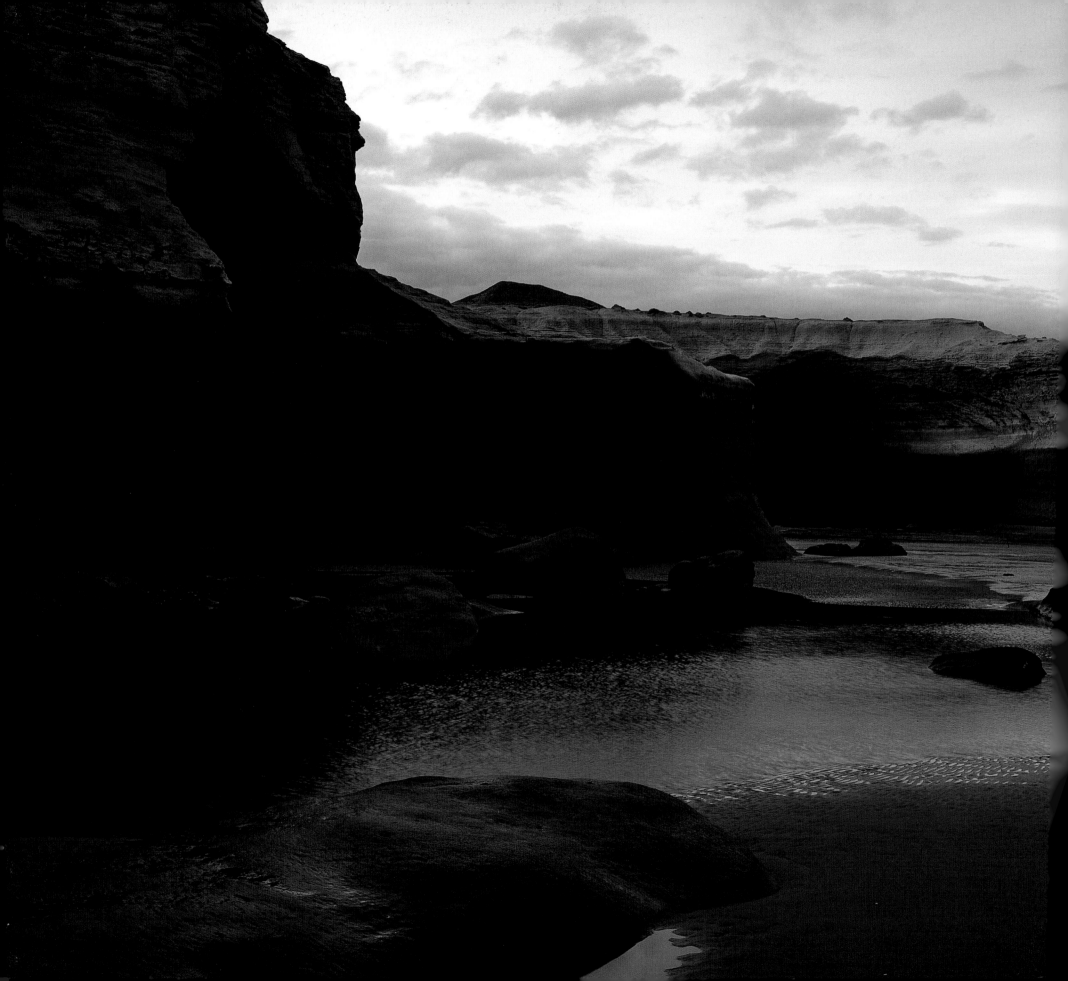

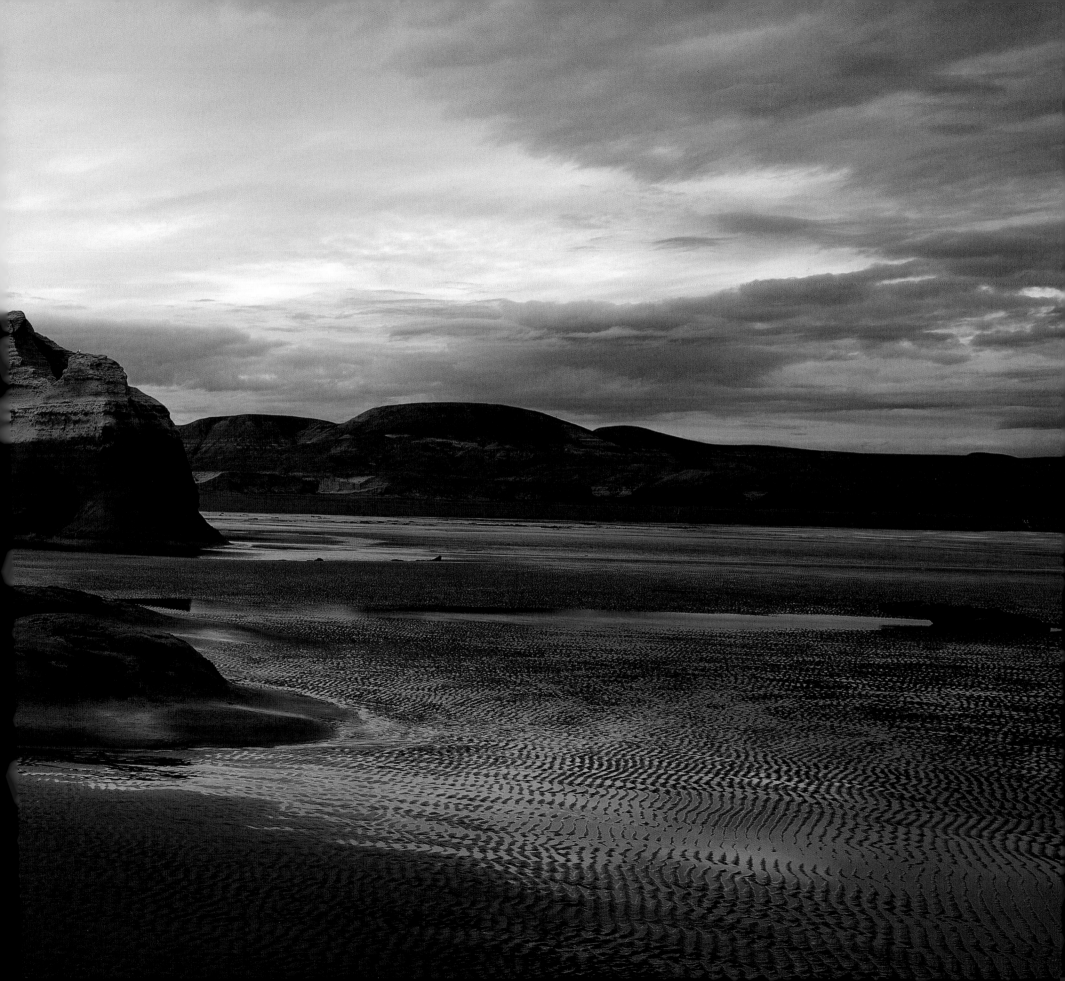

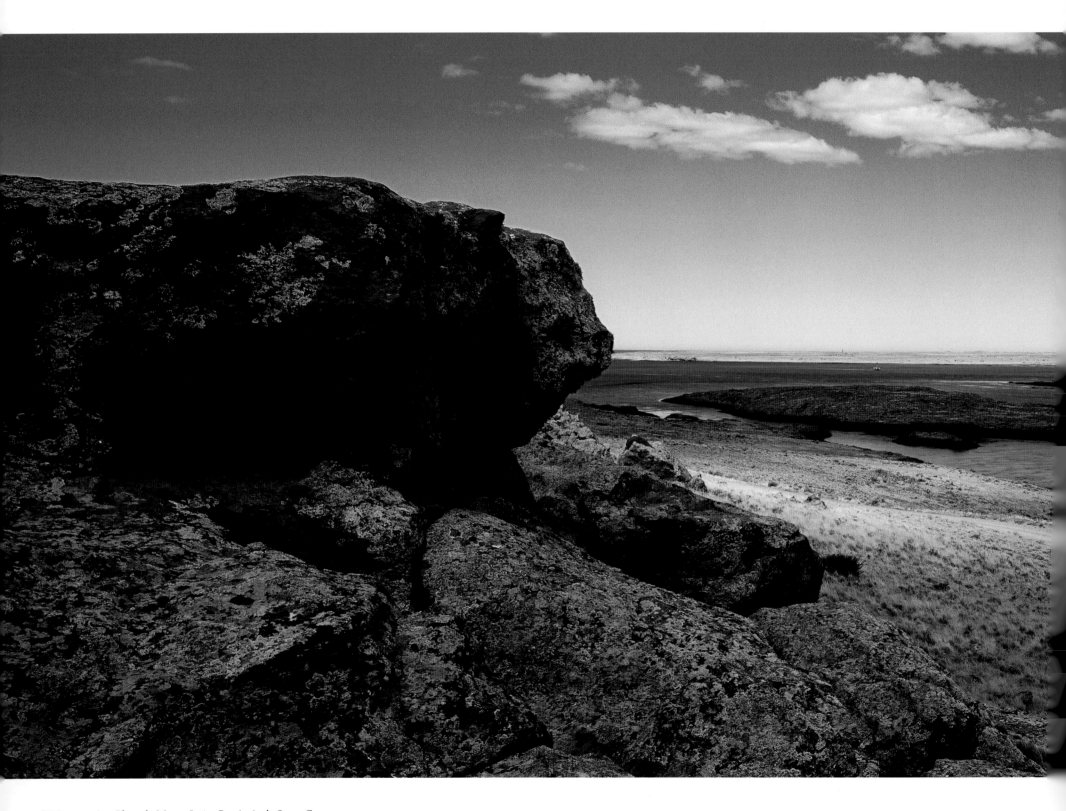

Página anterior: Playa de Monte León. Provincia de Santa Cruz.
Previous page: Beach at Monte León. Province of Santa Cruz.

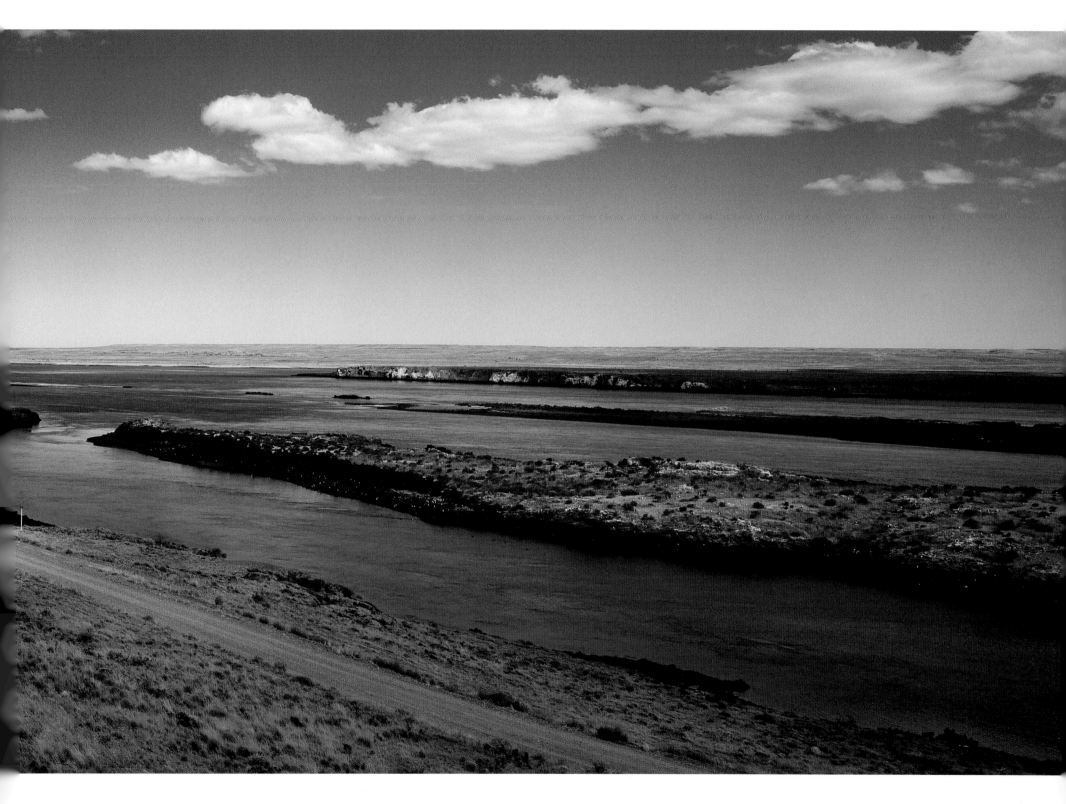

Ría de Puerto Deseado. Provincia de Santa Cruz.
Puerto Deseado Estuary. Province of Santa Cruz.

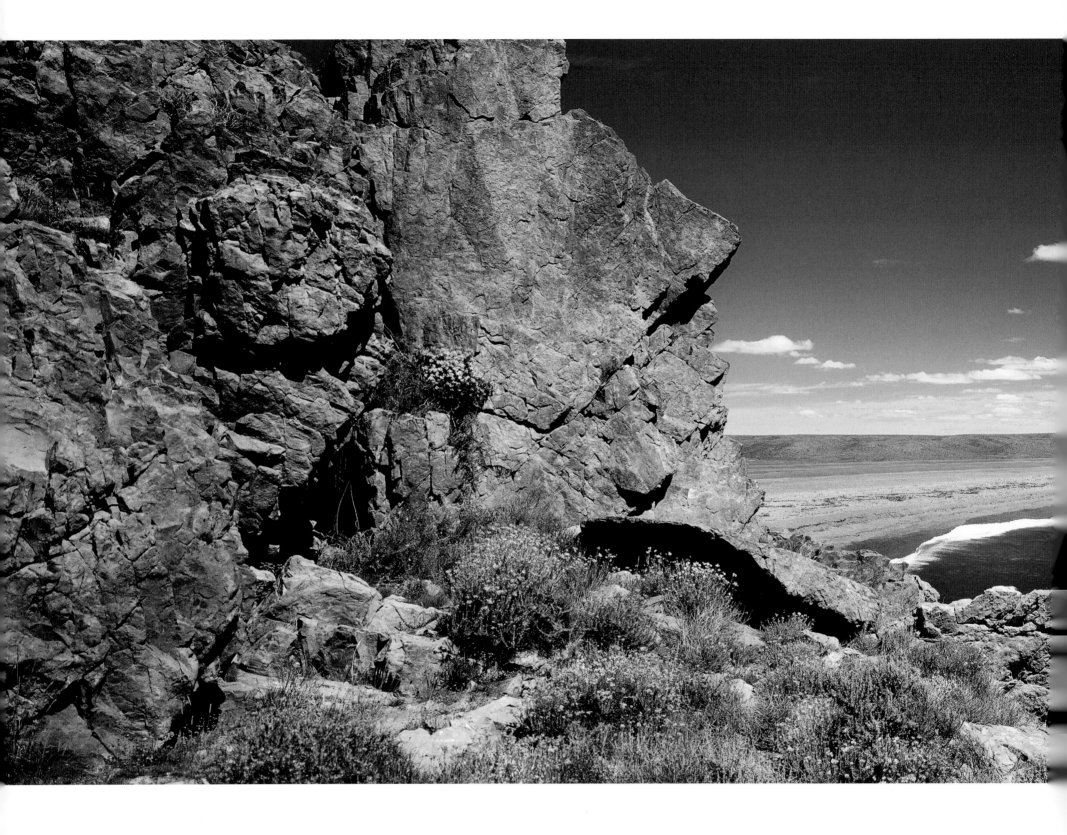

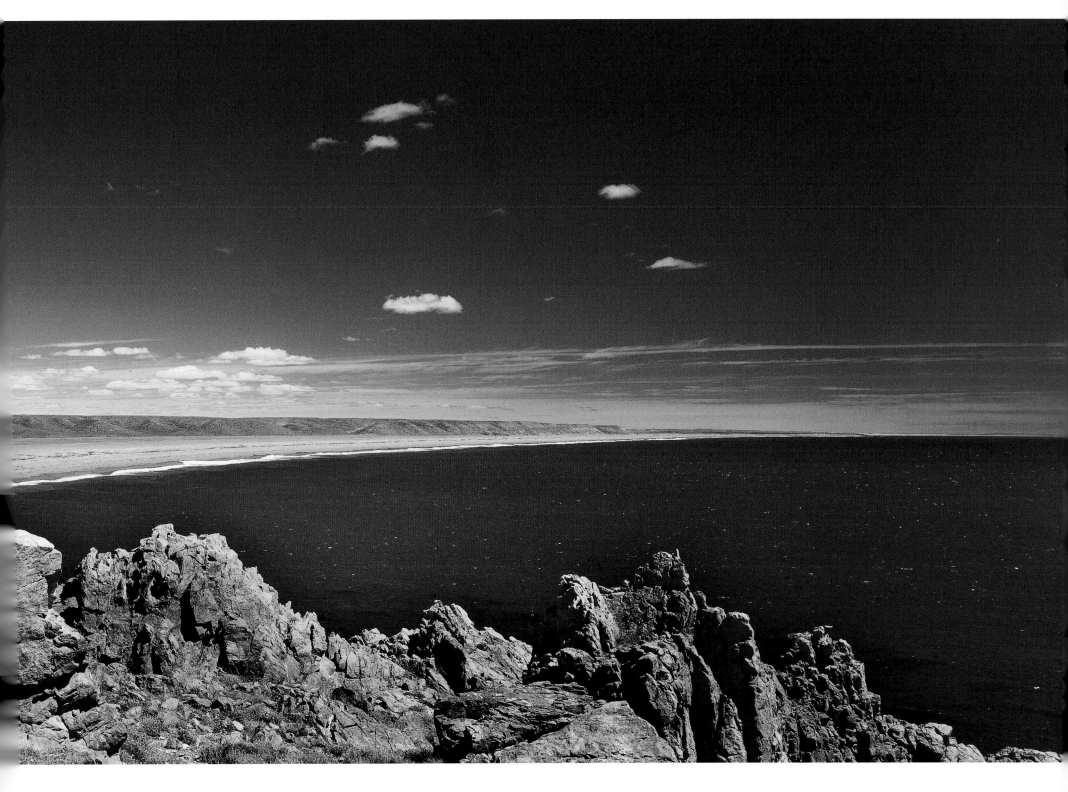

Cabo Blanco. Provincia de Santa Cruz.
Cabo Blanco. Province of Santa Cruz.

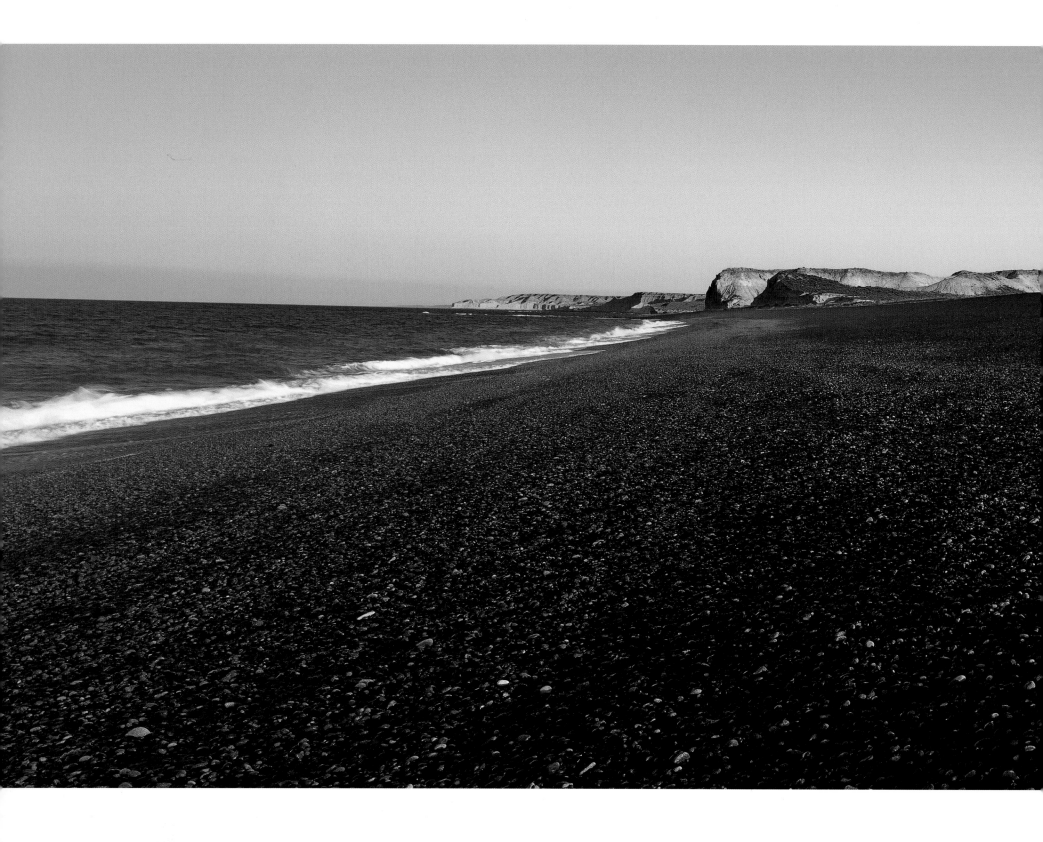

Playa en el Golfo San Matías. Provincia del Chubut.
Beach on the San Matías Gulf. Province of Chubut.

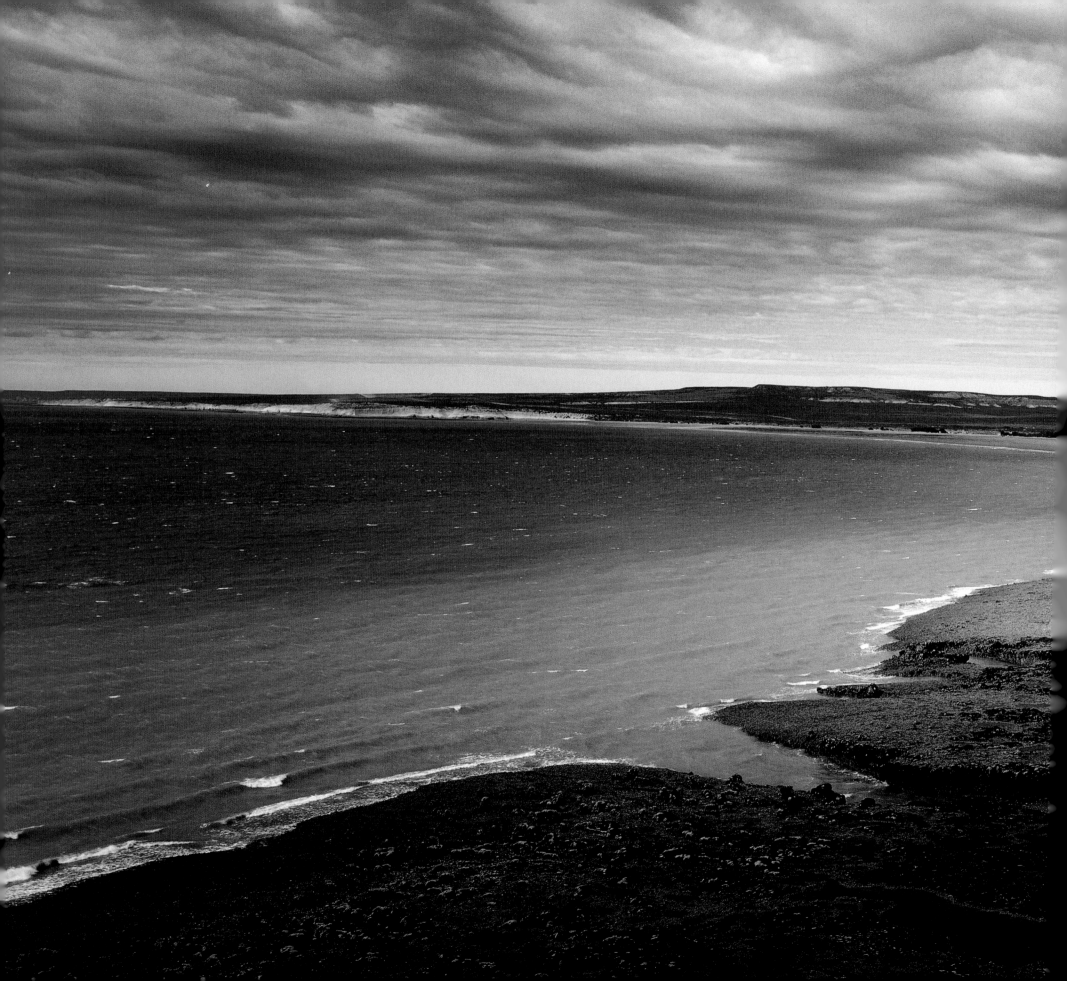

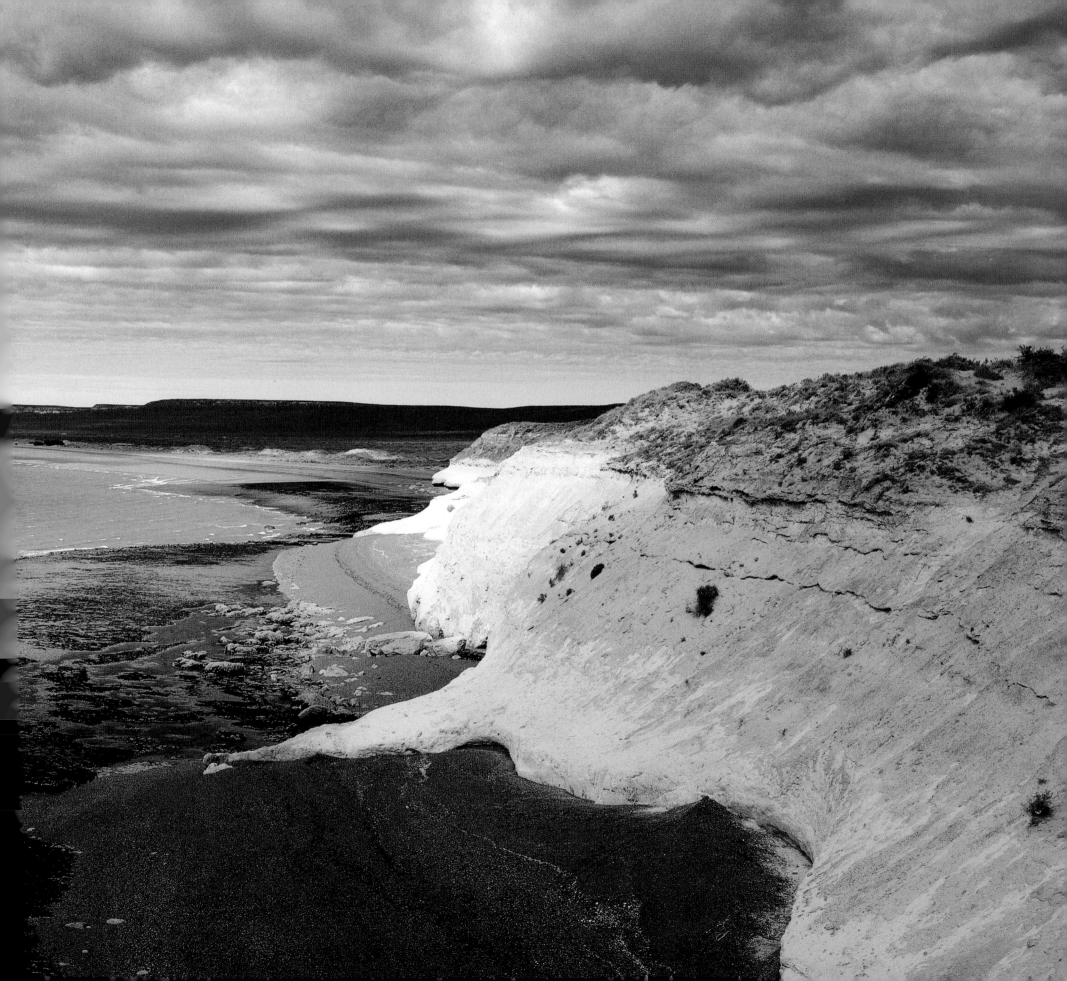

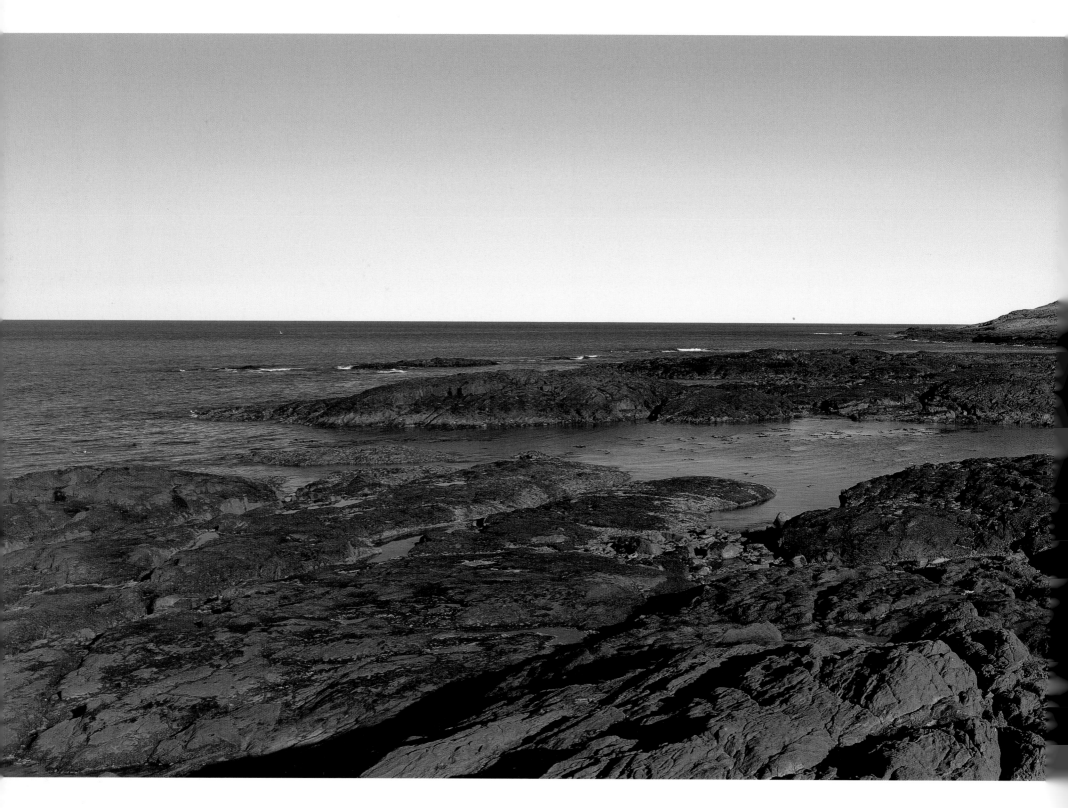

Página anterior: Acantilado cercano a El Doradillo. Península Valdés, Provincia del Chubut.
Previous page: Cliffs near El Doradillo. Valdés Peninsula, Province of Chubut.

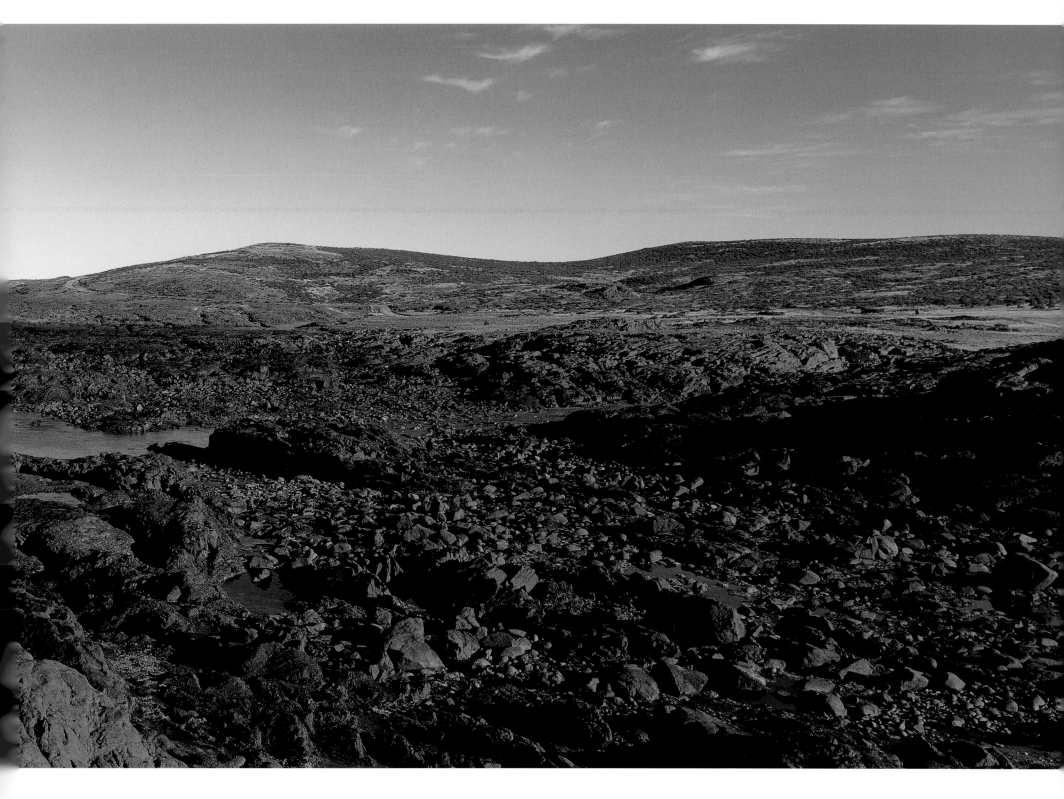

Cabo Dos Bahías. Camarones, Provincia del Chubut.
Cabo Dos Bahías. Camarones, Province of Chubut.

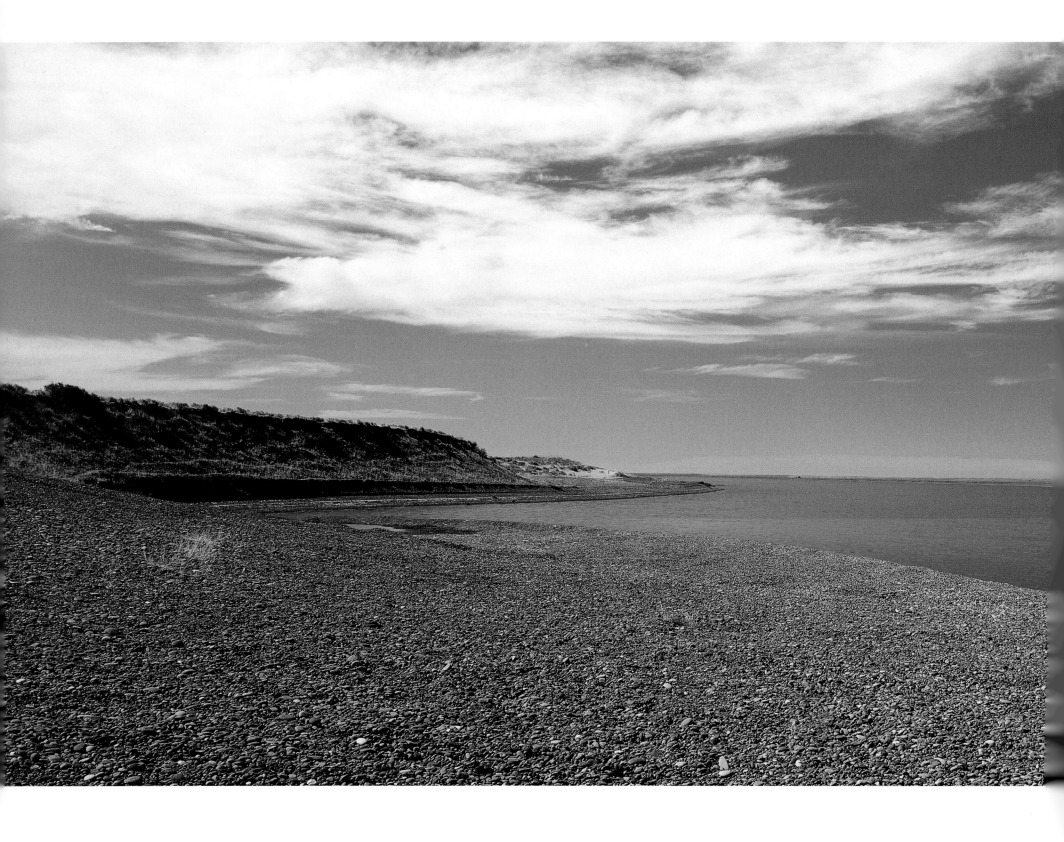

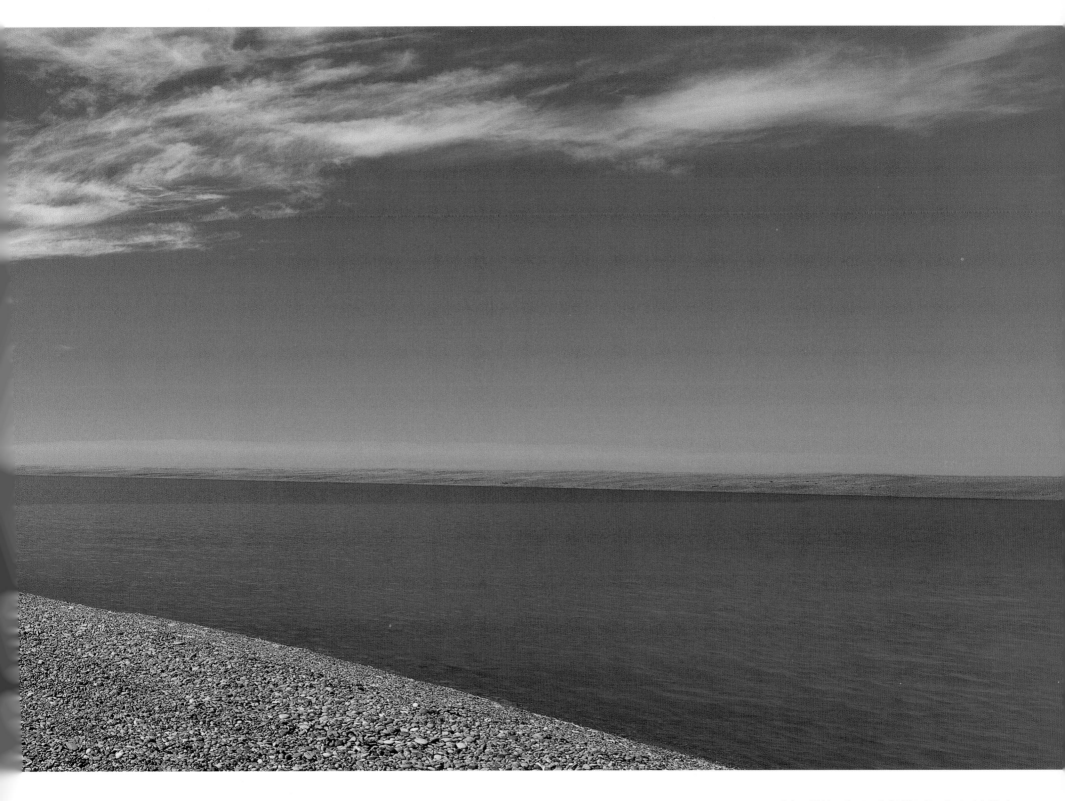

Caleta Valdés. Península Valdés, Provincia del Chubut.
Caleta Valdés. Valdés Peninsula, Province of Chubut.

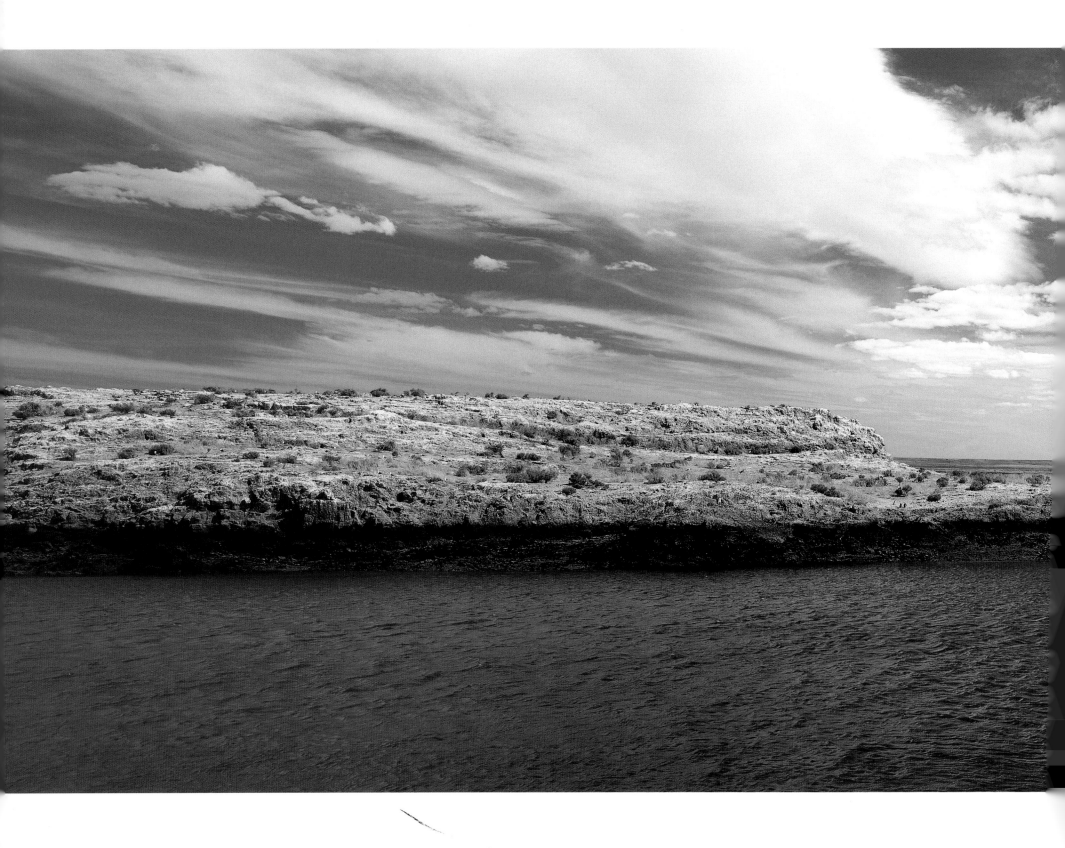

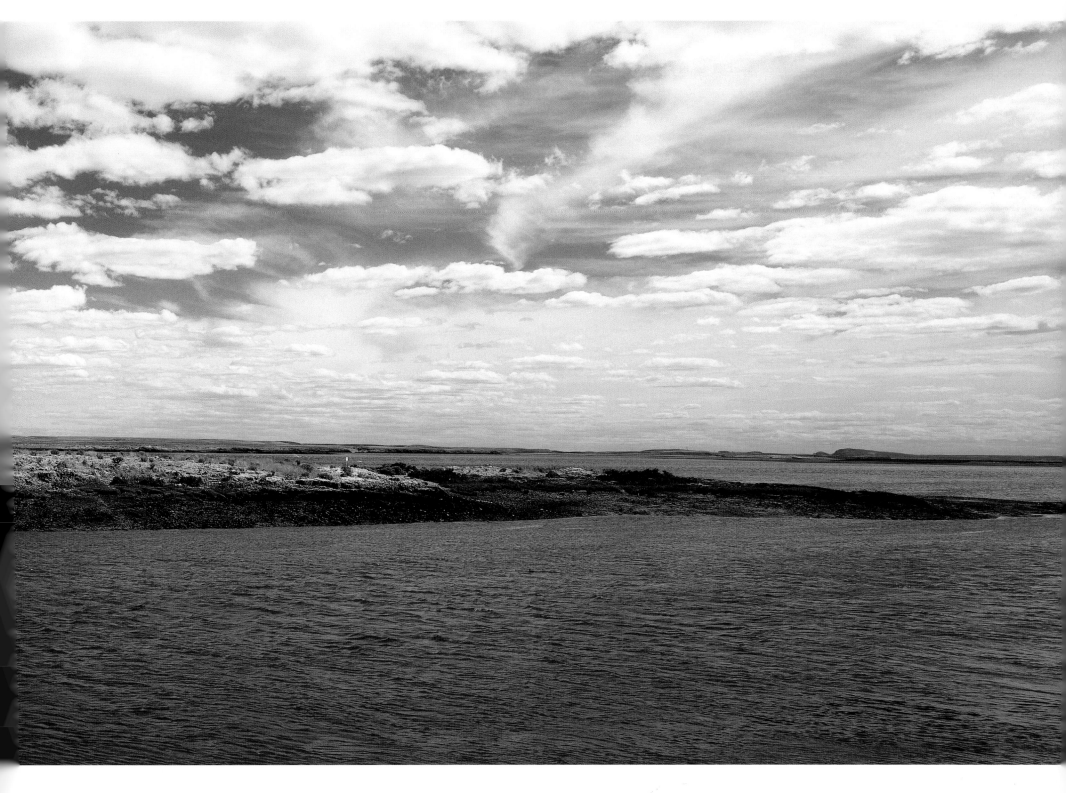

Formaciones rocosas frente a Puerto Deseado. Provincia de Santa Cruz.
Rock formations opposite Puerto Deseado. Province of Santa Cruz.

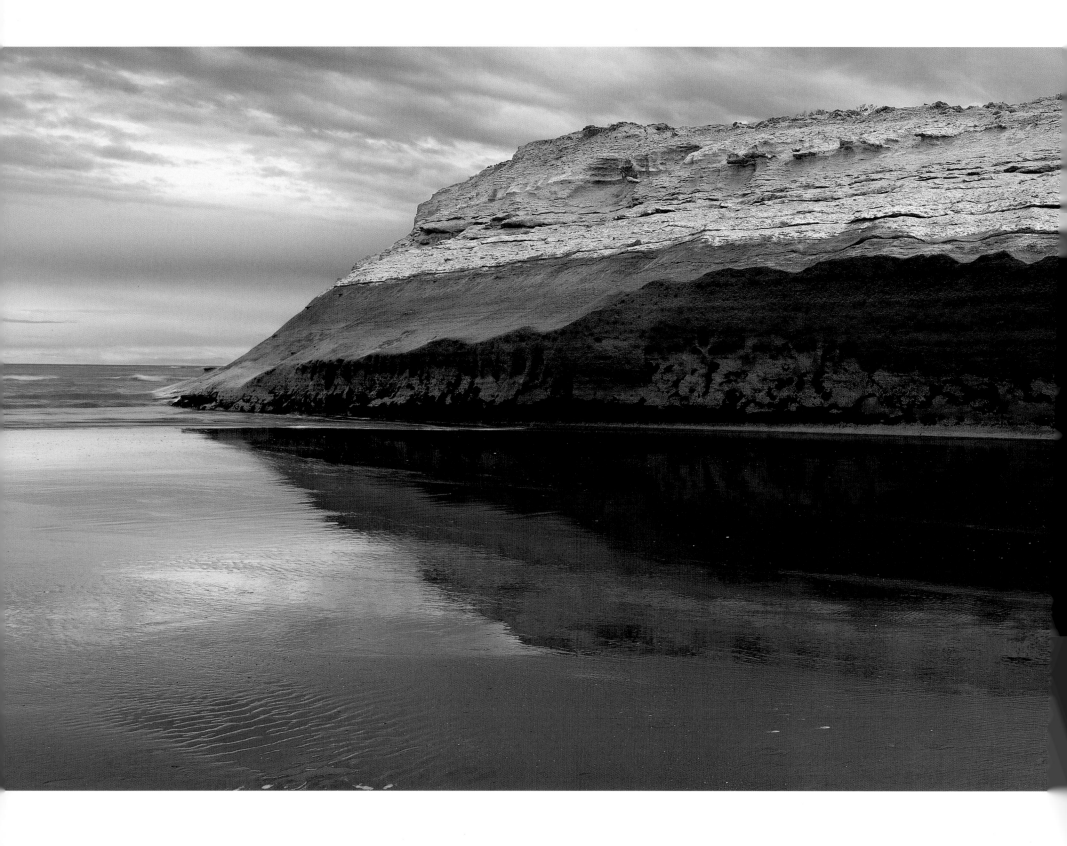

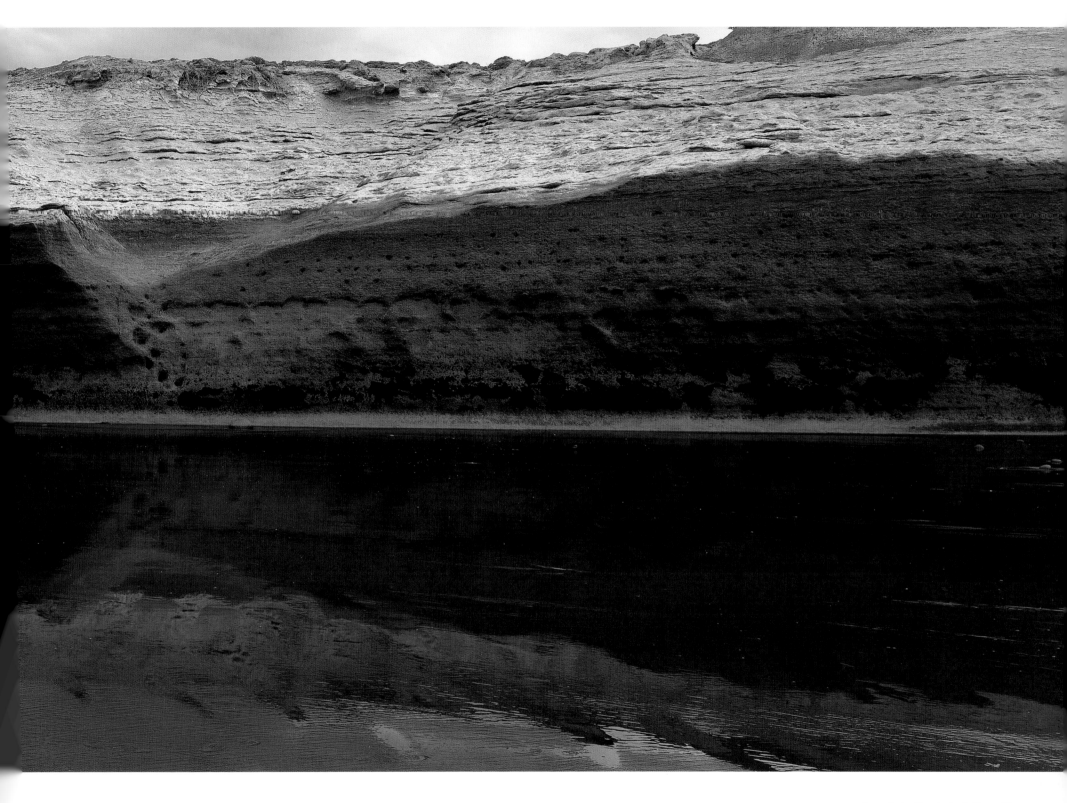

Acantilado. Provincia de Santa Cruz.
Cliffs. Province of Santa Cruz.

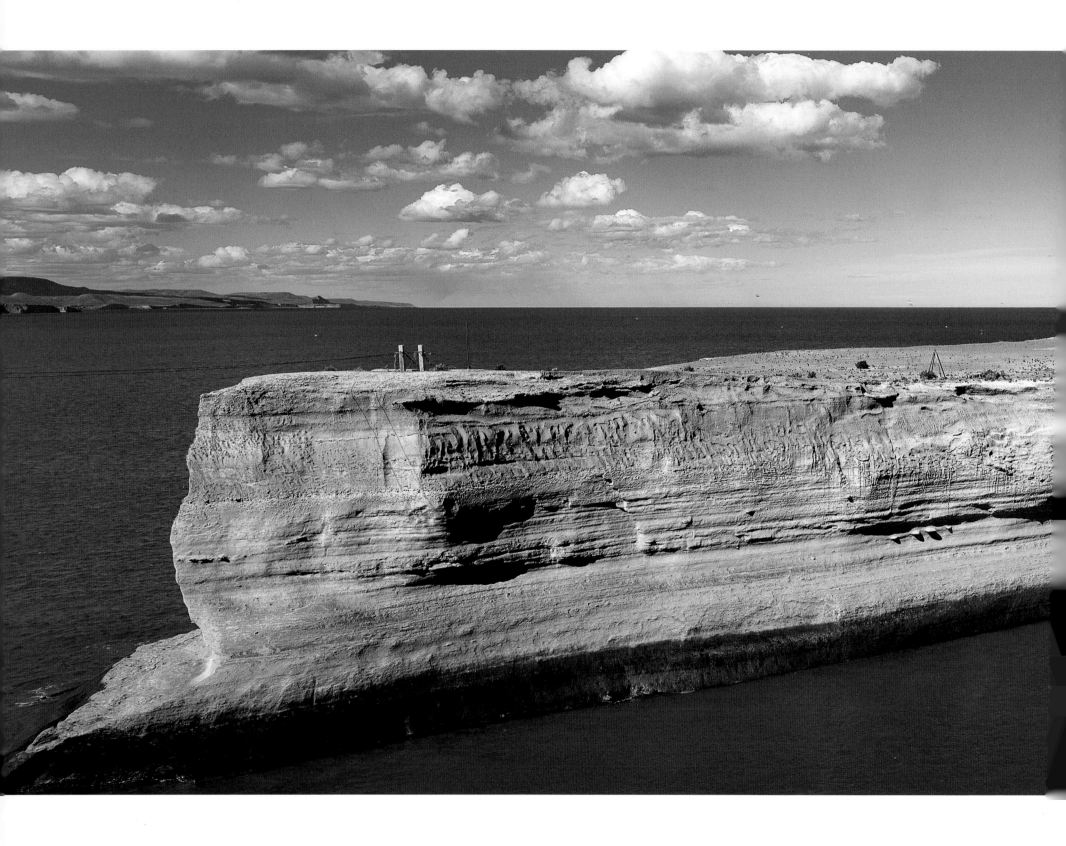

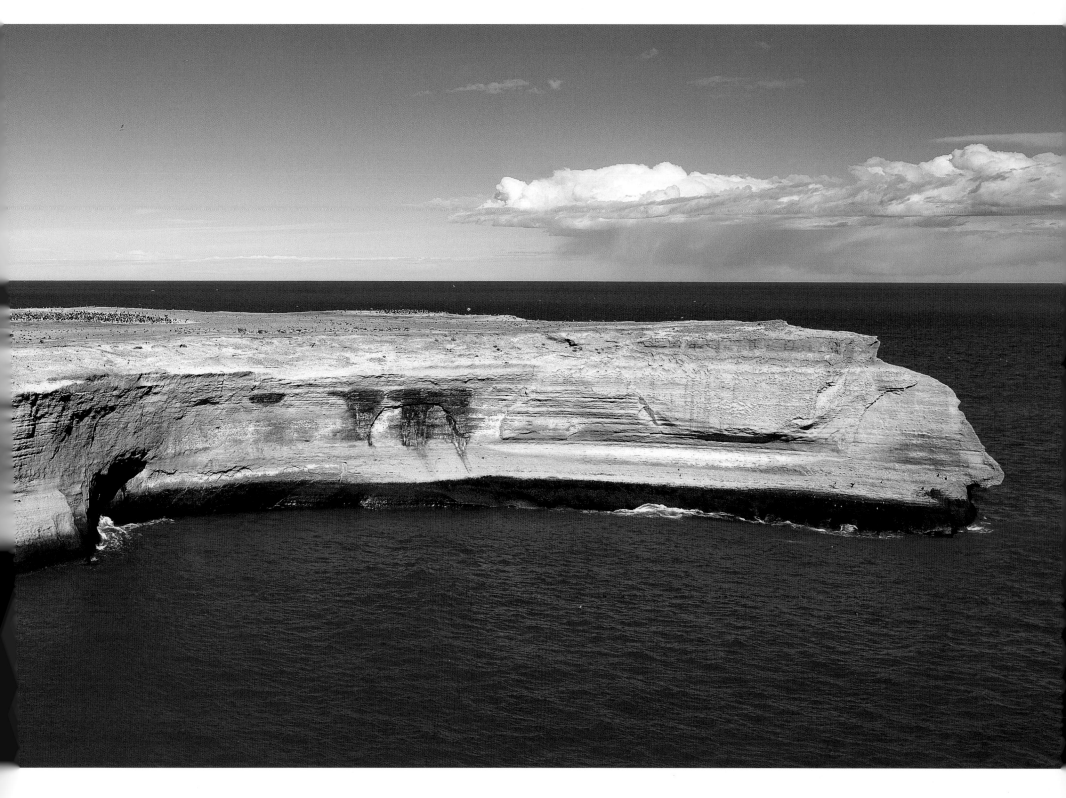

Isla Monte León. Provincia de Santa Cruz.
Monte León Island. Province of Santa Cruz.

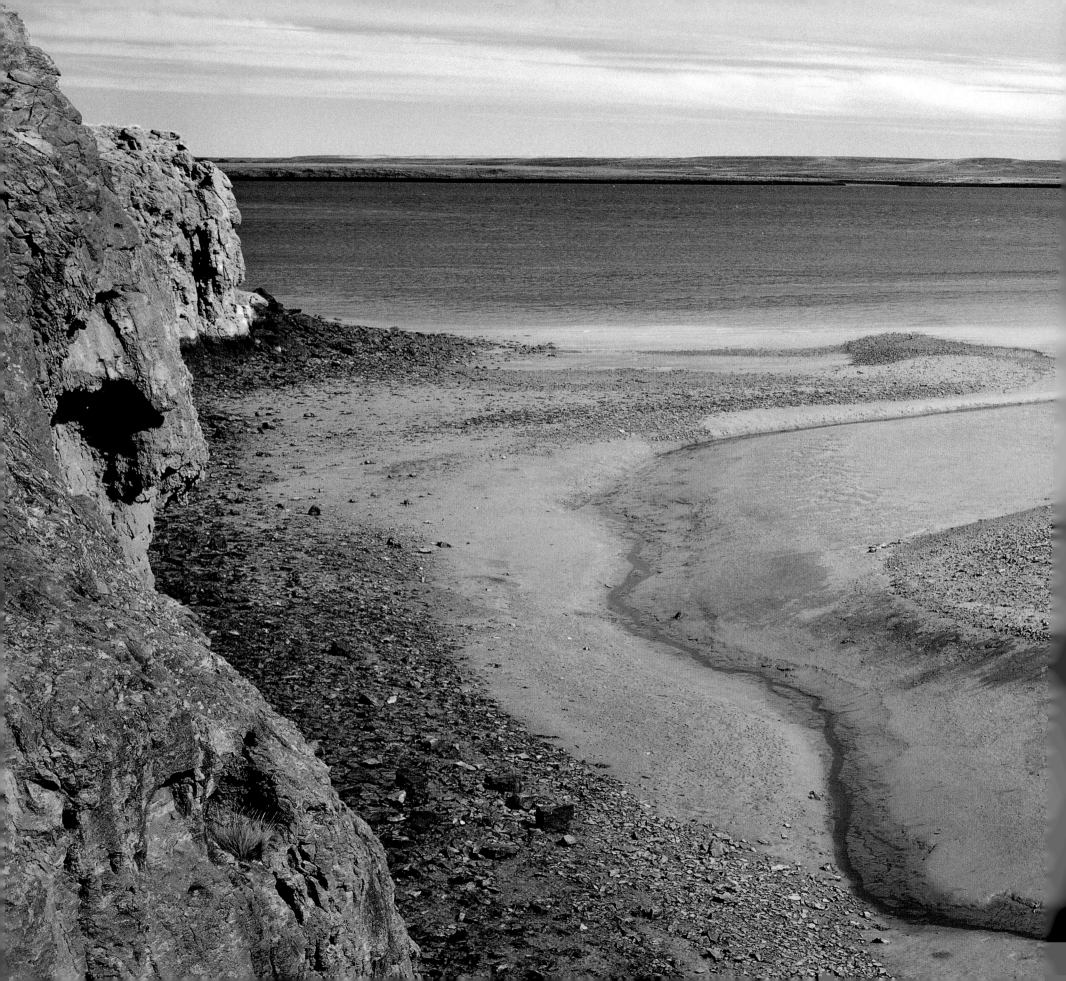

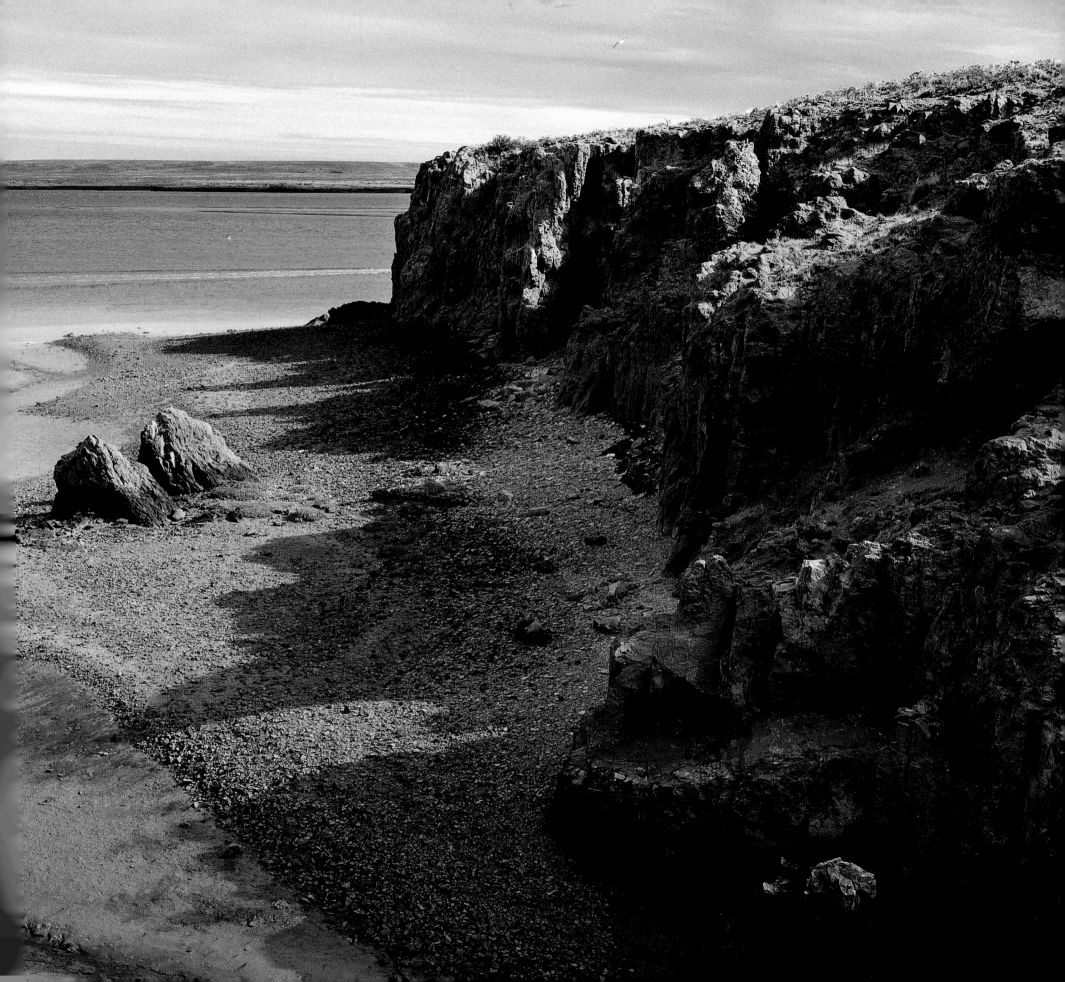

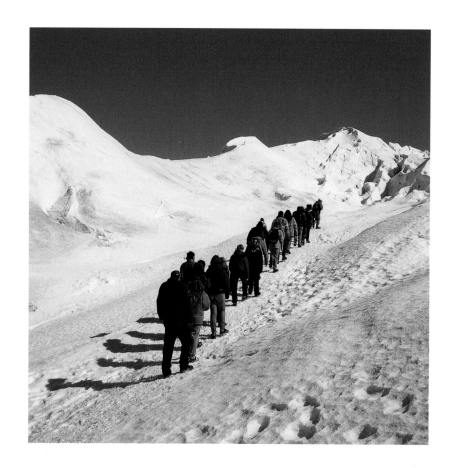

Caminando sobre el Glaciar Perito Moreno. Provincia de Santa Cruz.
Walking on the Perito Moreno Glacier. Province of Santa Cruz.

Página anterior: Afluente del Río Deseado. Provincia de Santa Cruz.
Previous page: Tributary of the Deseado River. Province of Santa Cruz.

Tanta blancura oculta todo el color, todas las formas. La transparencia, la quietud, la herida de la luz permite ver mejor. Las estrellas se abrieron y lo que cayó está aquí: en estos lagos, en estos hielos, en estas sombras blancas.

Such whiteness conceals all colour, all forms. Transparency, stillness, the wound of the light allows us to see better. The stars opened up and what fell lies here: in these lakes, in this ice, in these white shadows.

5

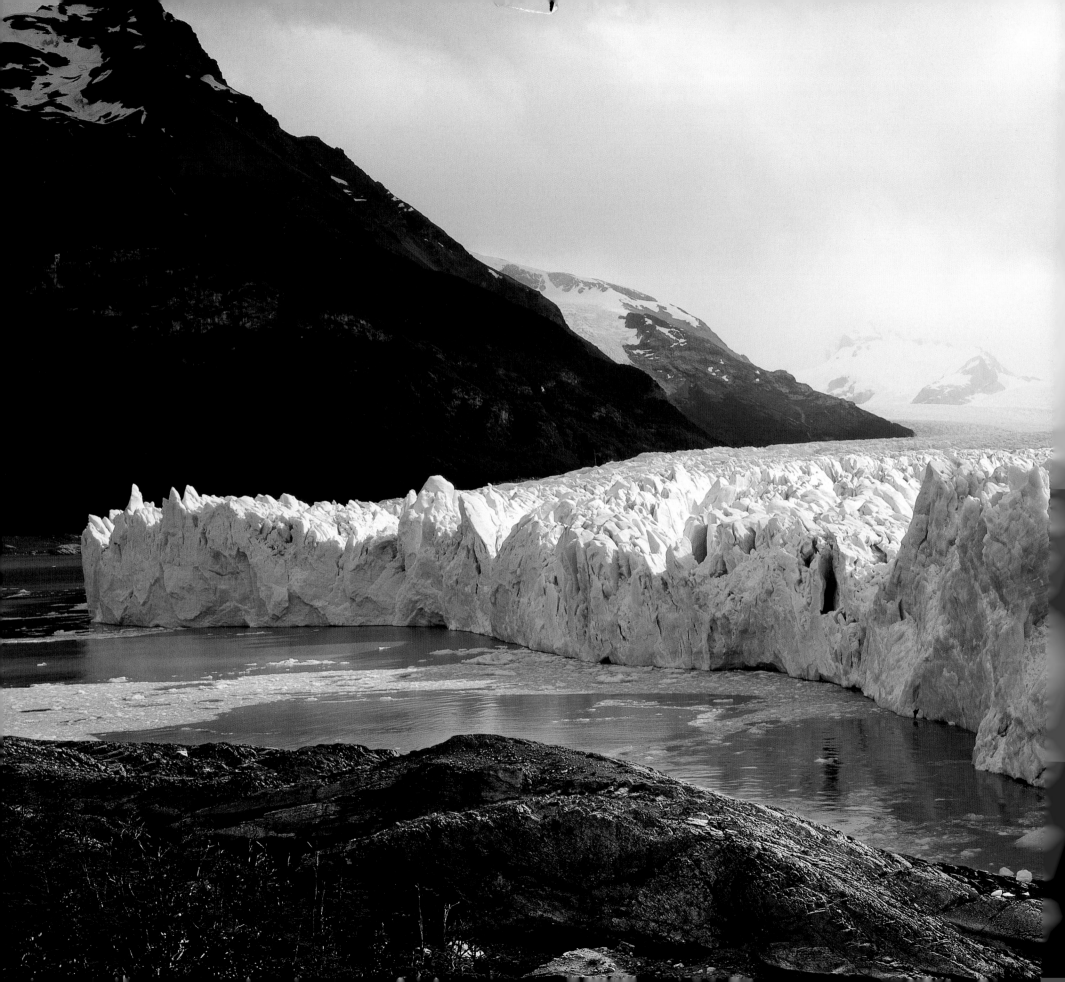

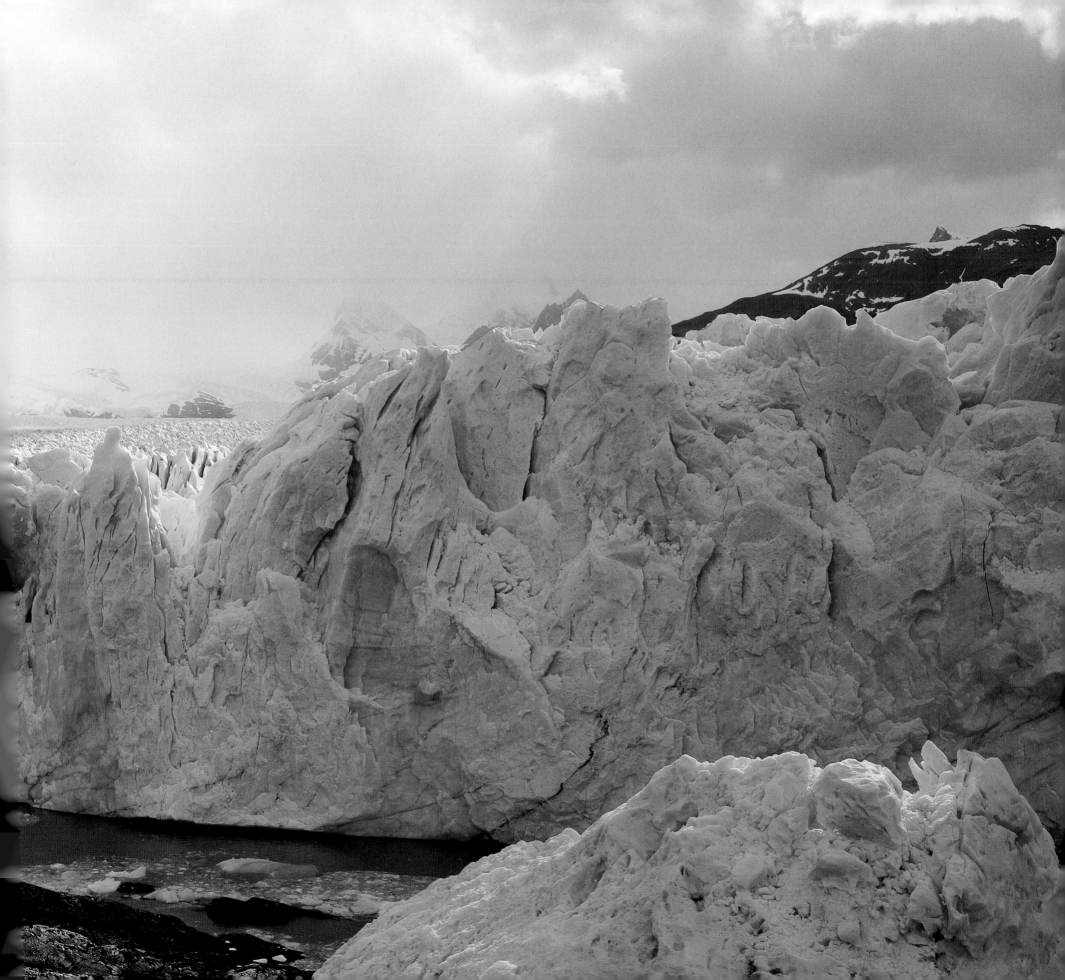

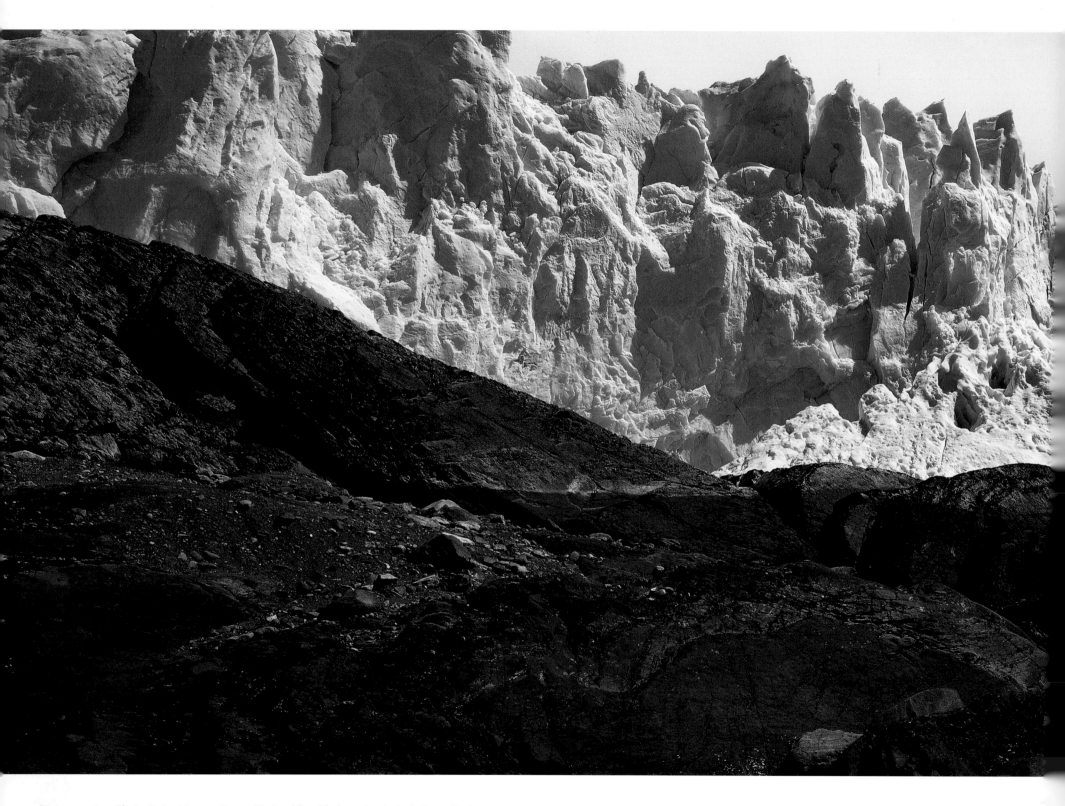

Página anterior: Glaciar Perito Moreno. Parque Nacional Los Glaciares, Provincia de Santa Cruz.
Previous page: Perito Moreno Glacier. Los Glaciares National Park, Province of Santa Cruz.

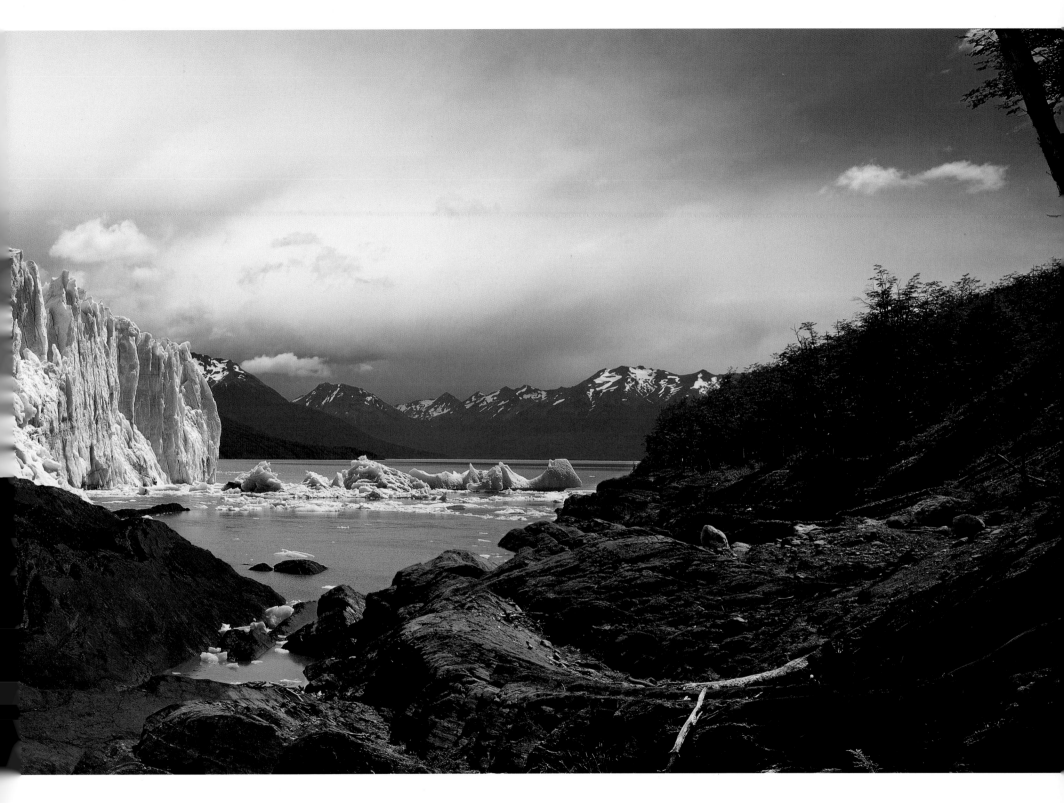

Parte inferior del Glaciar Perito Moreno. Provincia de Santa Cruz.
Lower part of the Perito Moreno Glacier. Province of Santa Cruz.

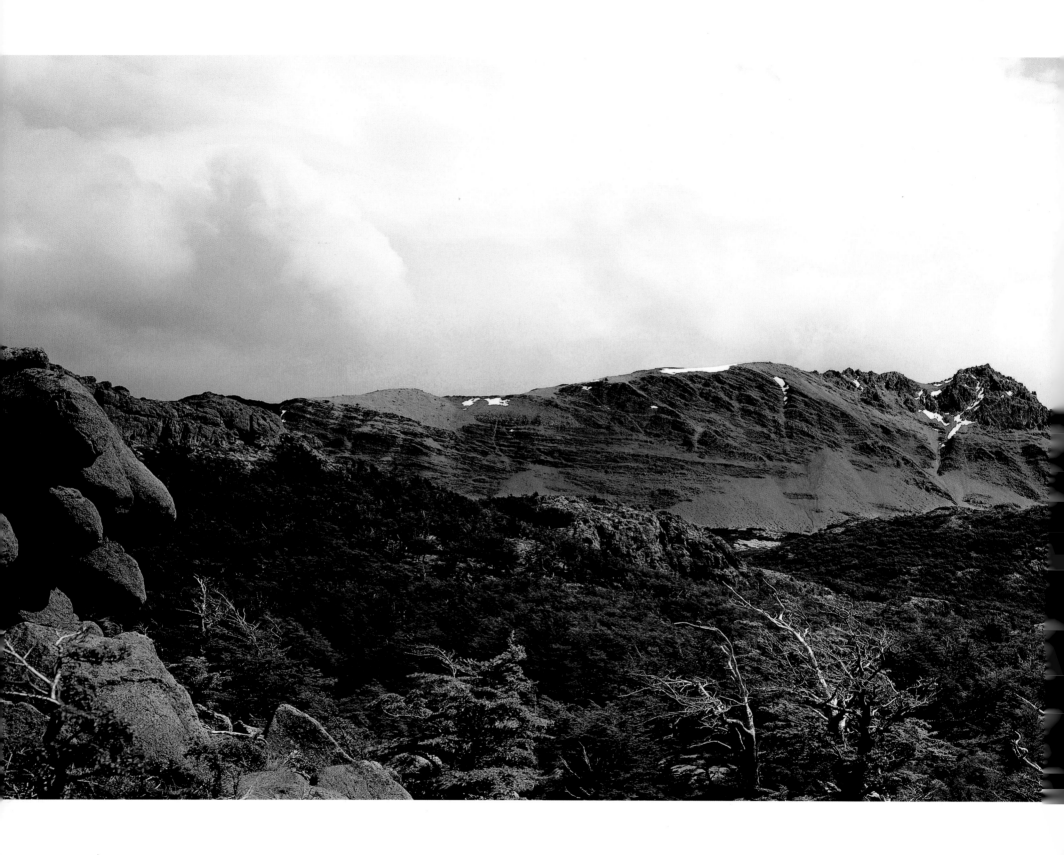

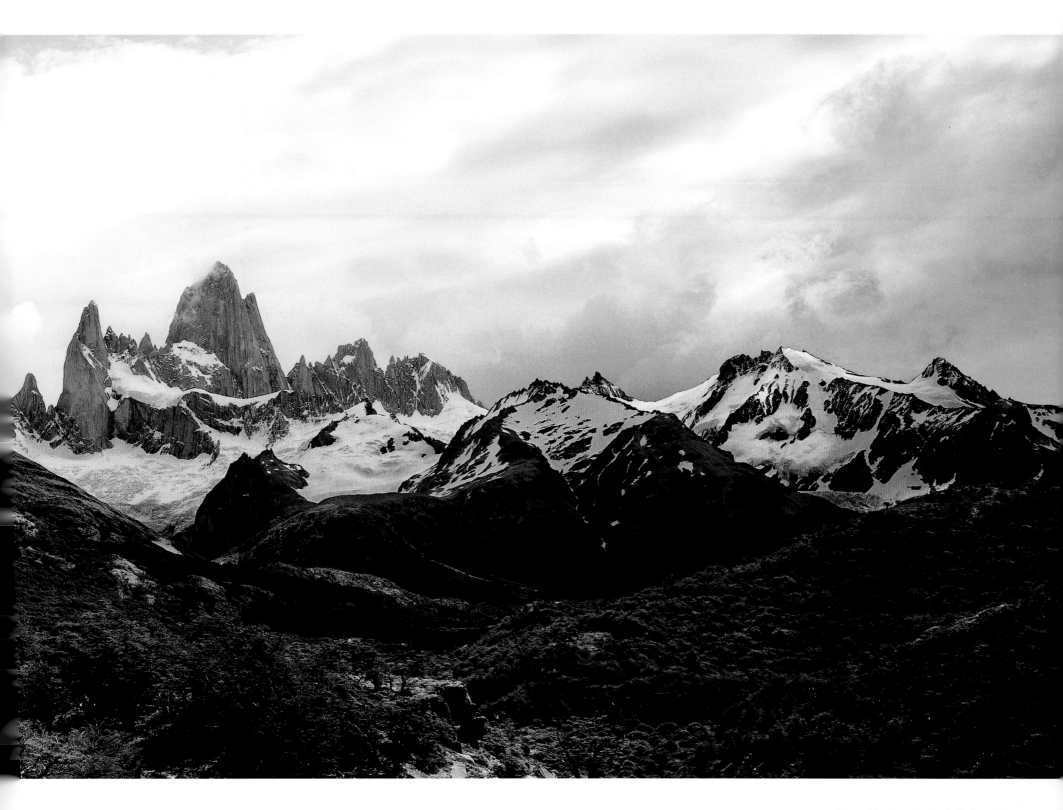

Monte Fitz Roy. Provincia de Santa Cruz.
Mount Fitz Roy. Province of Santa Cruz.

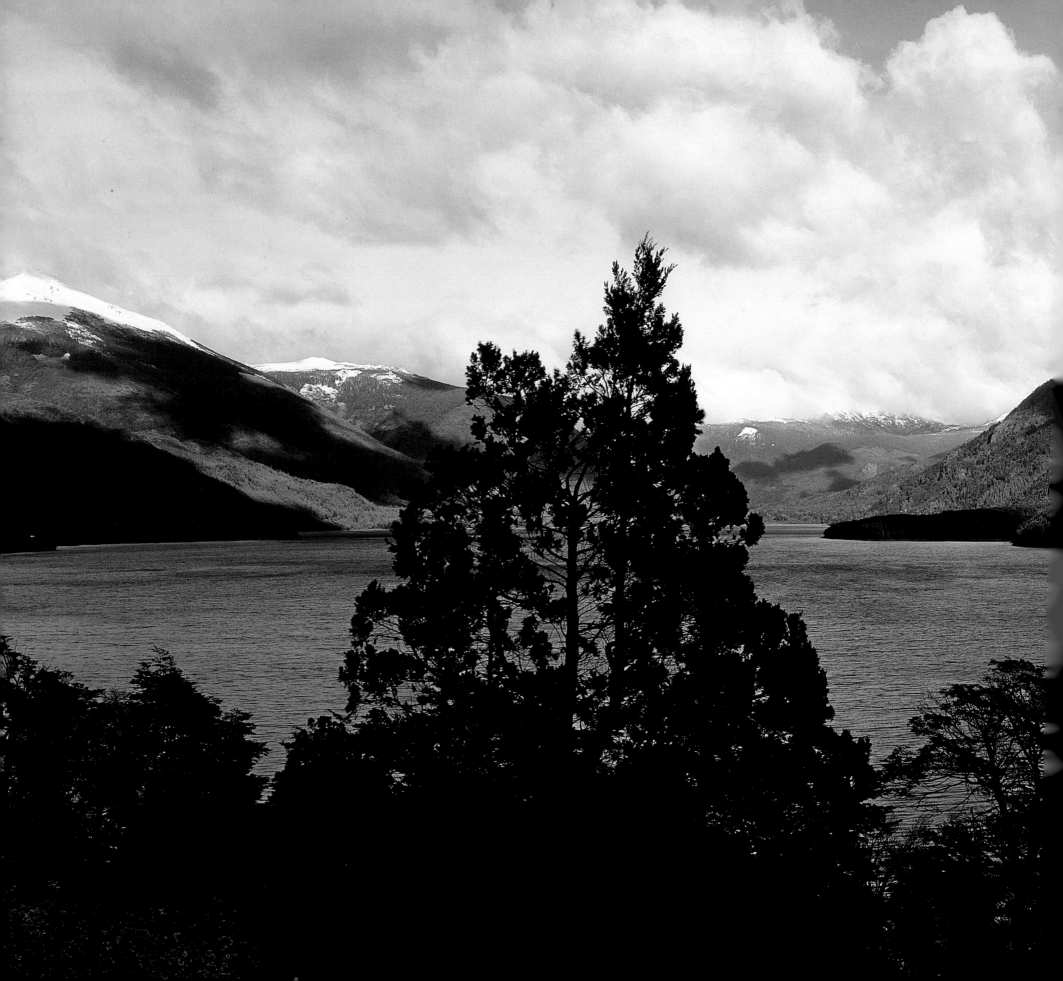

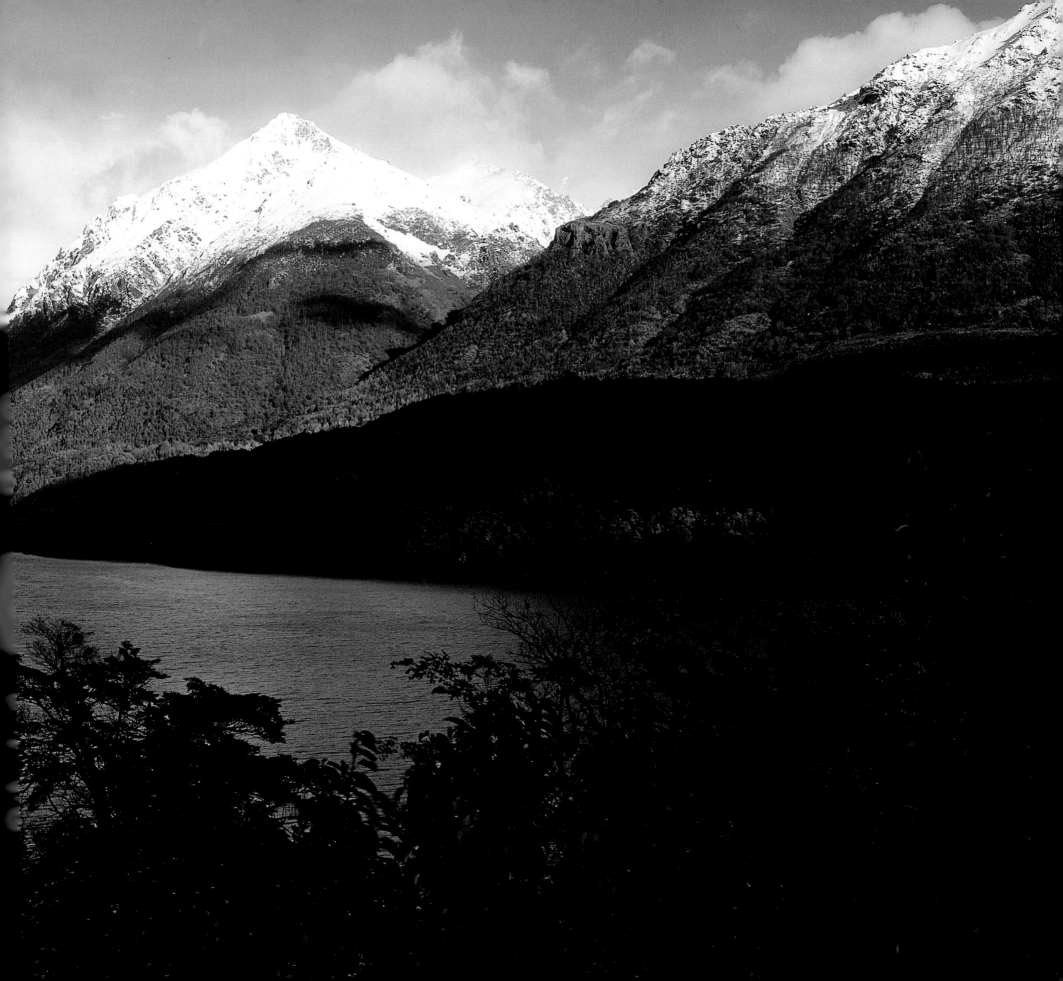

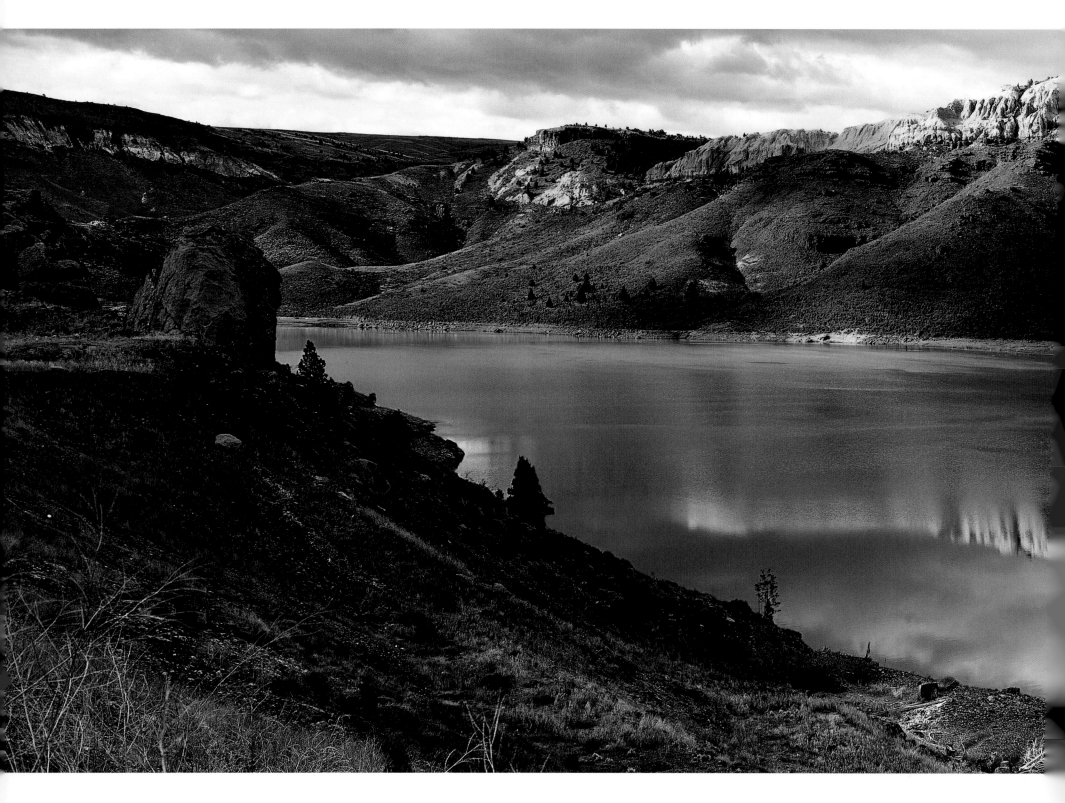

Página anterior: Lago Guillelmo. Provincia de Río Negro.
Previous page: Lake Guillelmo. Province of Río Negro.

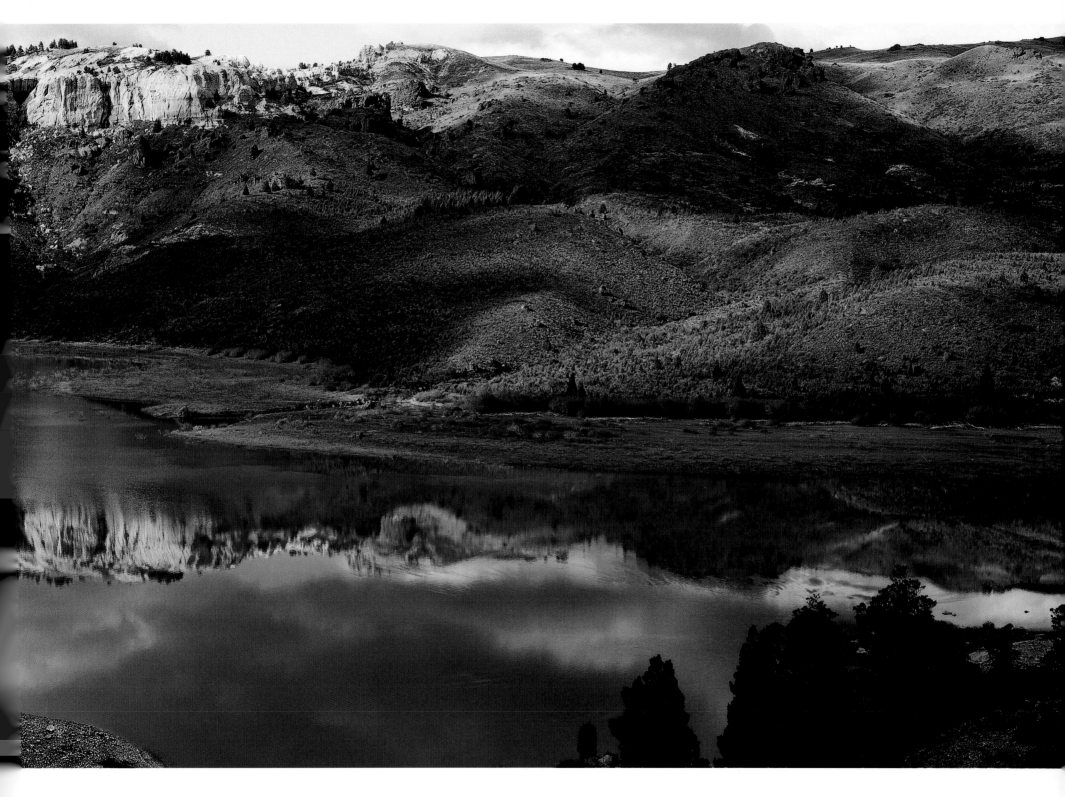

Río Limay. Provincia de Río Negro.
Limay River. Province of Río Negro.

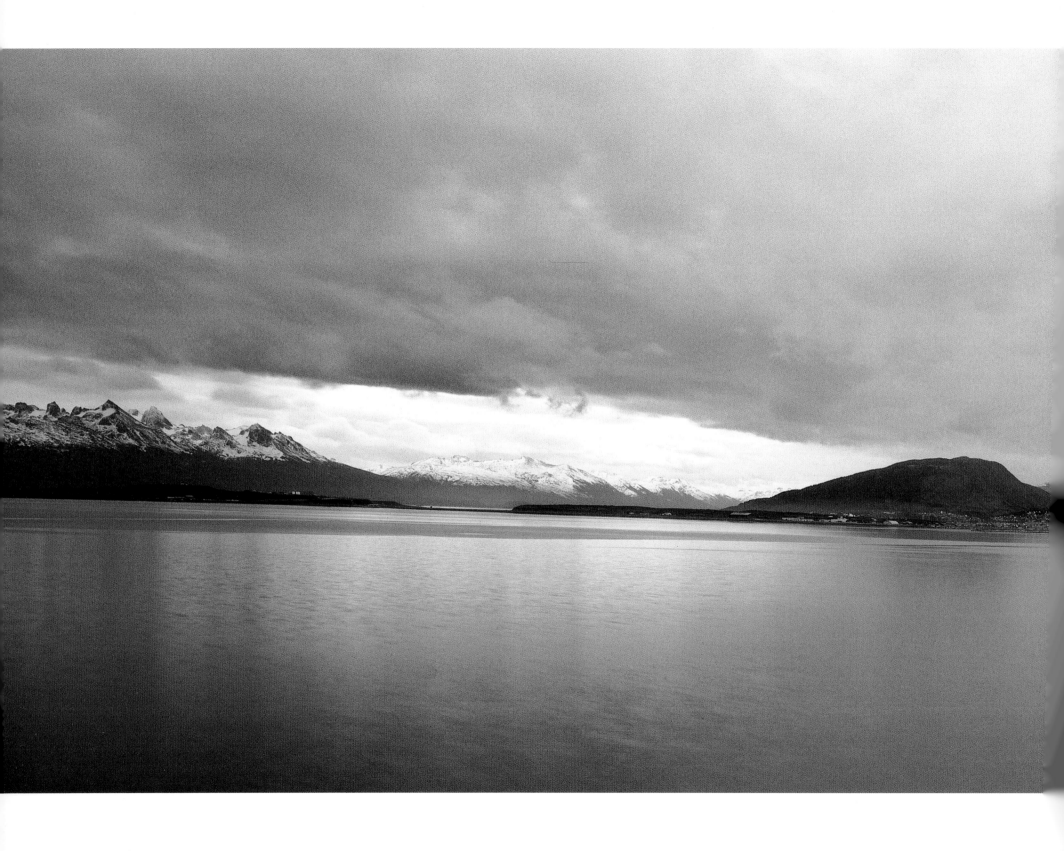

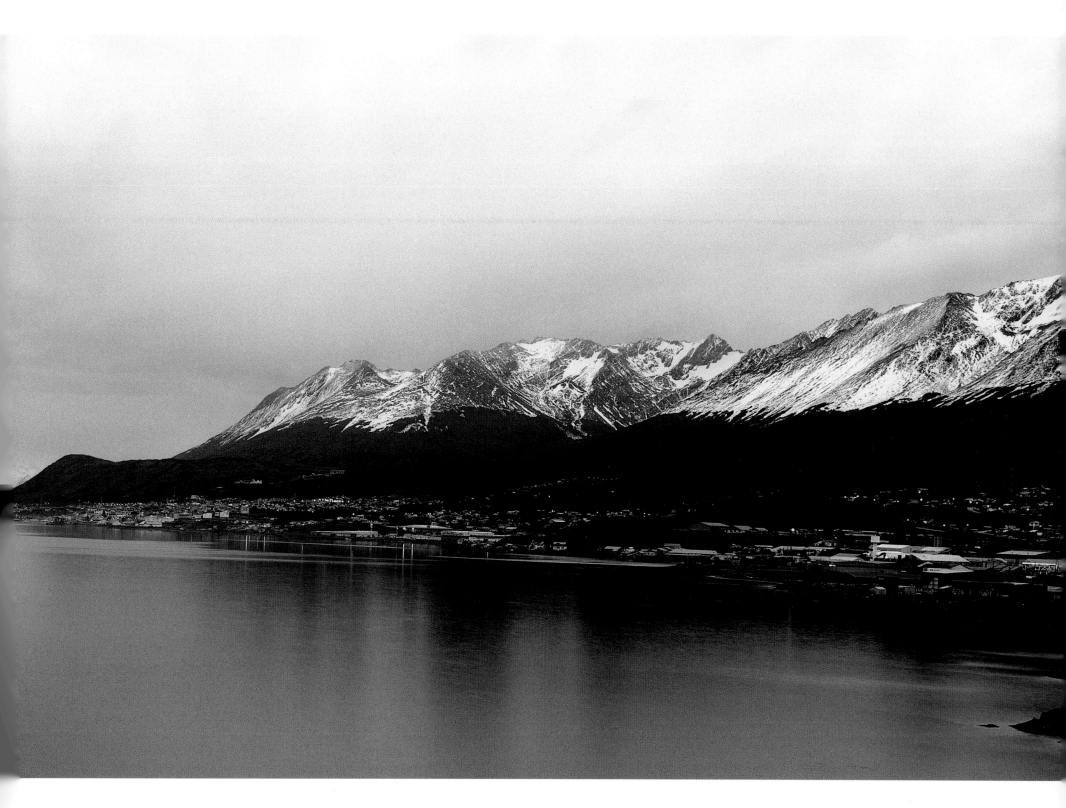

Canal Beagle y Ushuaia. Provincia de Tierra del Fuego.
Beagle Channel and Ushuaia. Province of Tierra del Fuego.

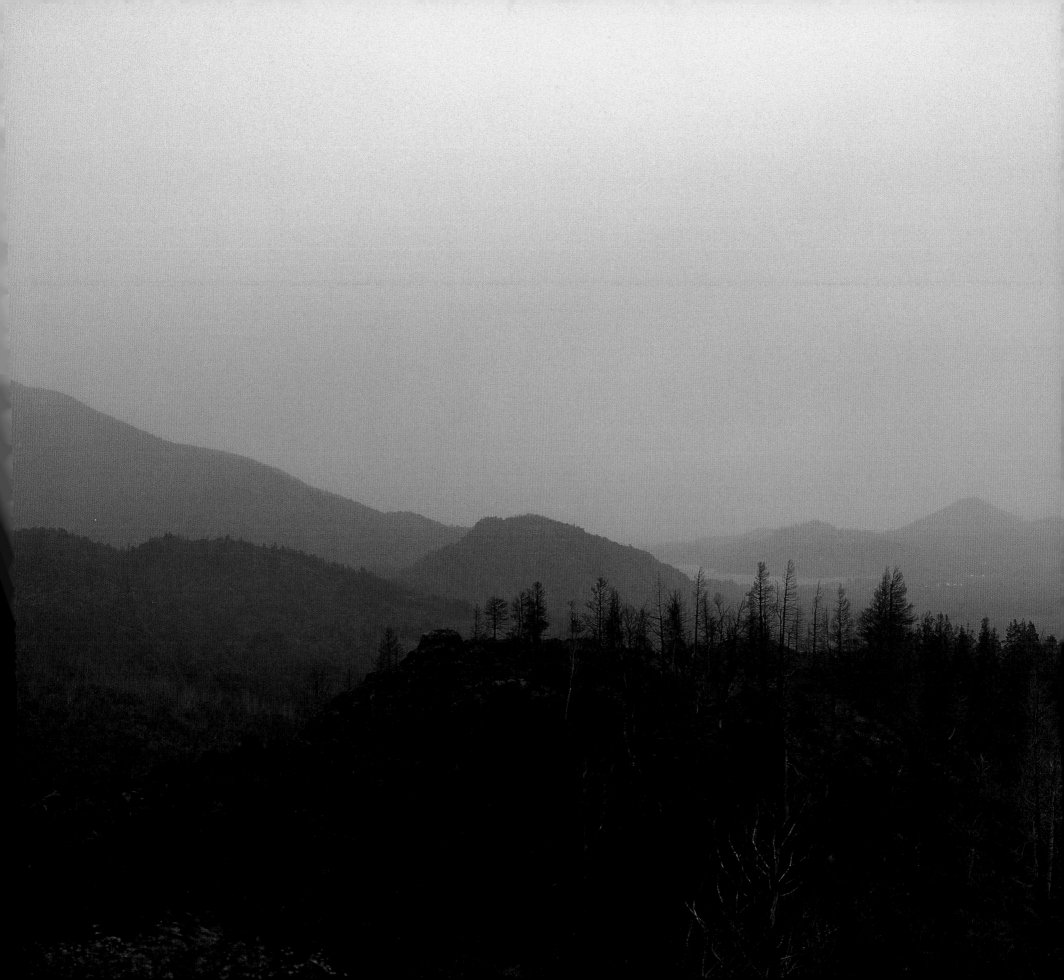

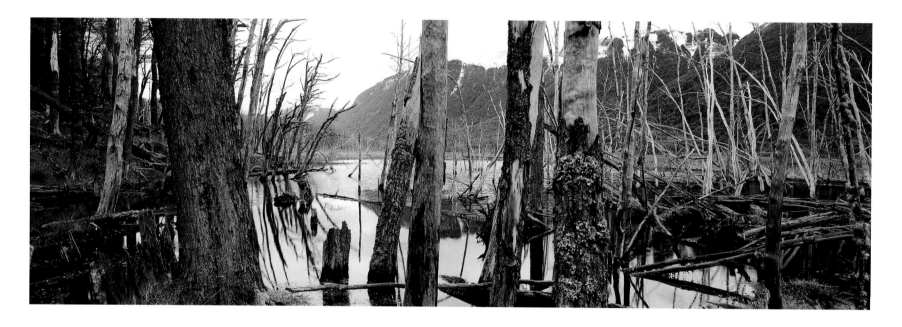

Castorera y árboles. Provincia de Tierra del Fuego.
Beaver colonies and trees. Province of Tierra del Fuego.

Página anterior: Alrededores del Cerro Catedral. Provincia de Río Negro.
Previous page: Surroundings of Cerro Catedral. Province of Río Negro.

Todo fue mar alguna vez, todo es ahora nostalgia del mar distante. Lo que aquí debajo yace es sólo el cielo con sus costas, la niñez del cielo, los canales que fueron nubes alguna vez y que ahora duermen sobre sus lechos de luz, a la vuelta de tantos viajes.

Once everything was sea, now everything is a longing for the faraway sea. What now lies below is just the sky with its shores, the sky's infancy, the canals which once were clouds and which now sleep on their beds of light, on their return from so many journeys.

6

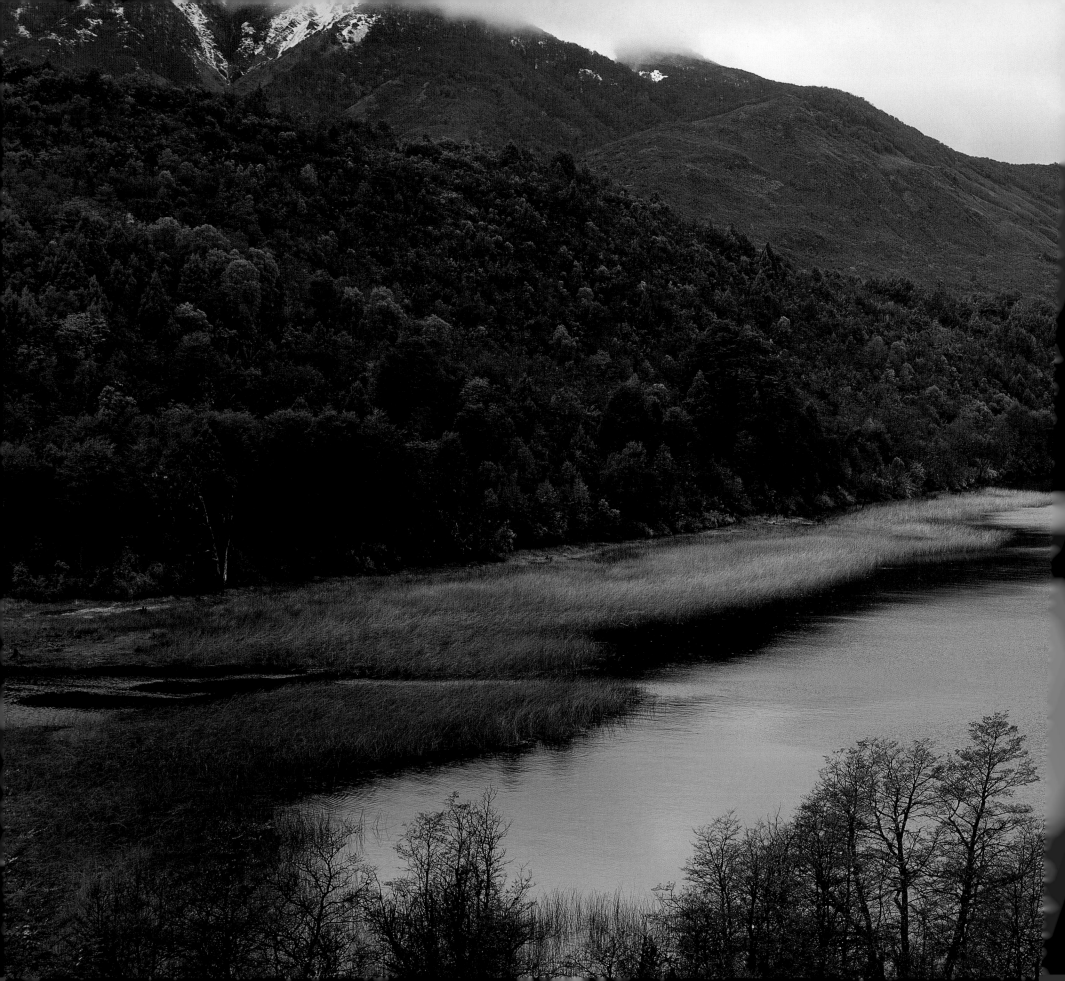

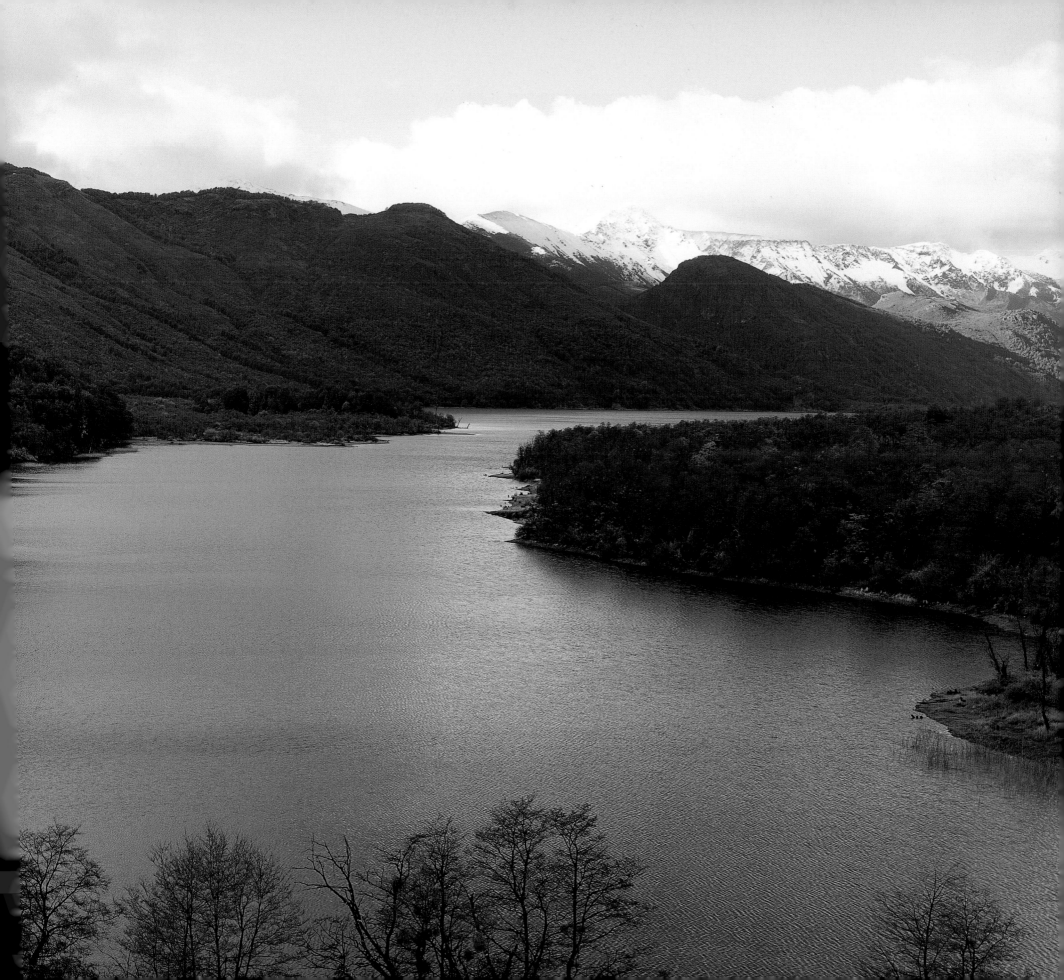

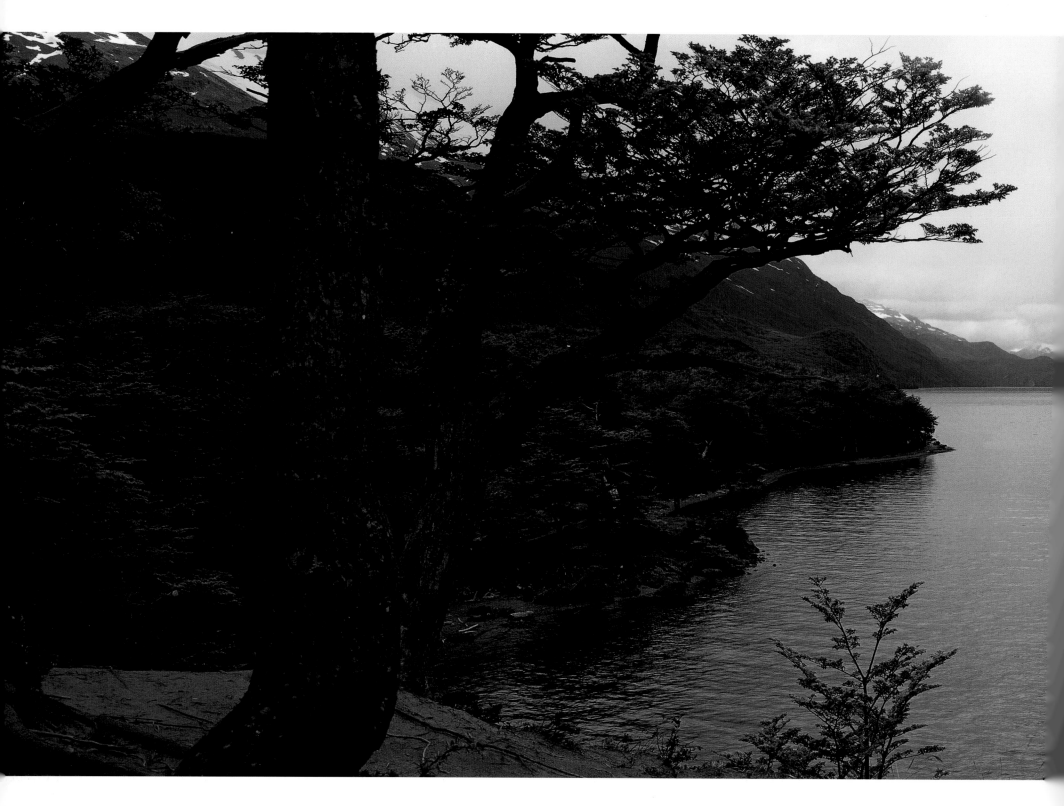

Página anterior: Area lacustre. Provincia de Río Negro.
Previous page: Lake district. Province of Río Negro.

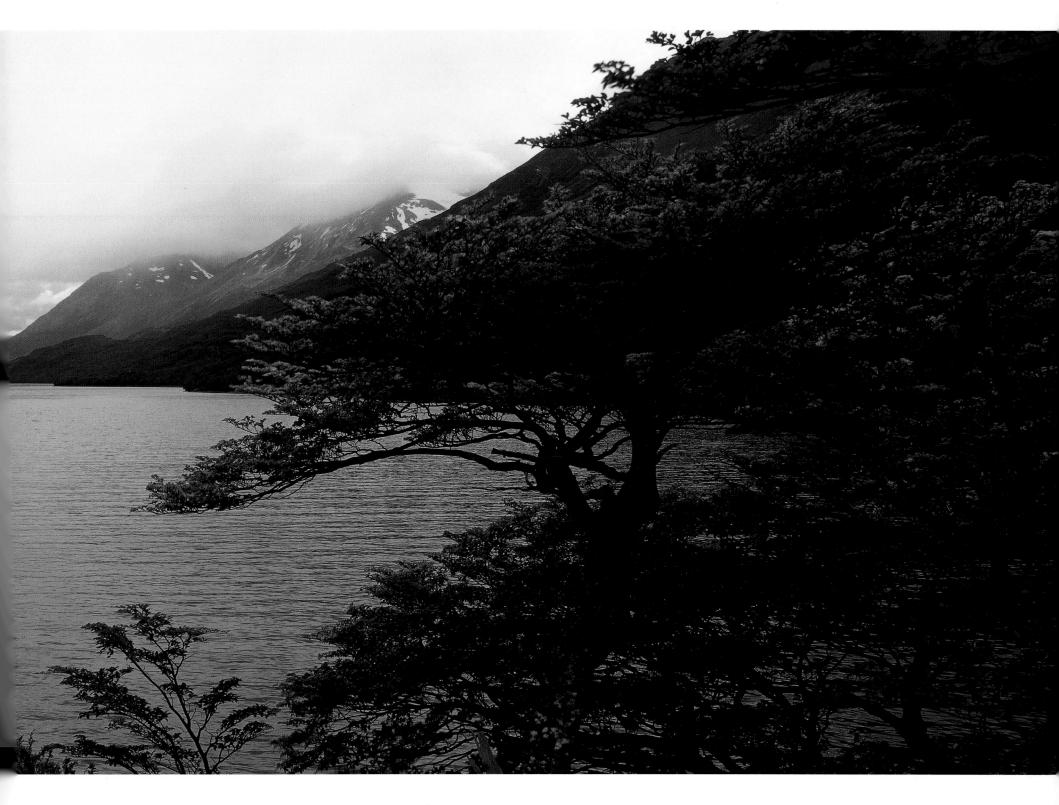

Laguna del Desierto. Provincia de Santa Cruz.
Laguna del Desierto. Province of Santa Cruz.

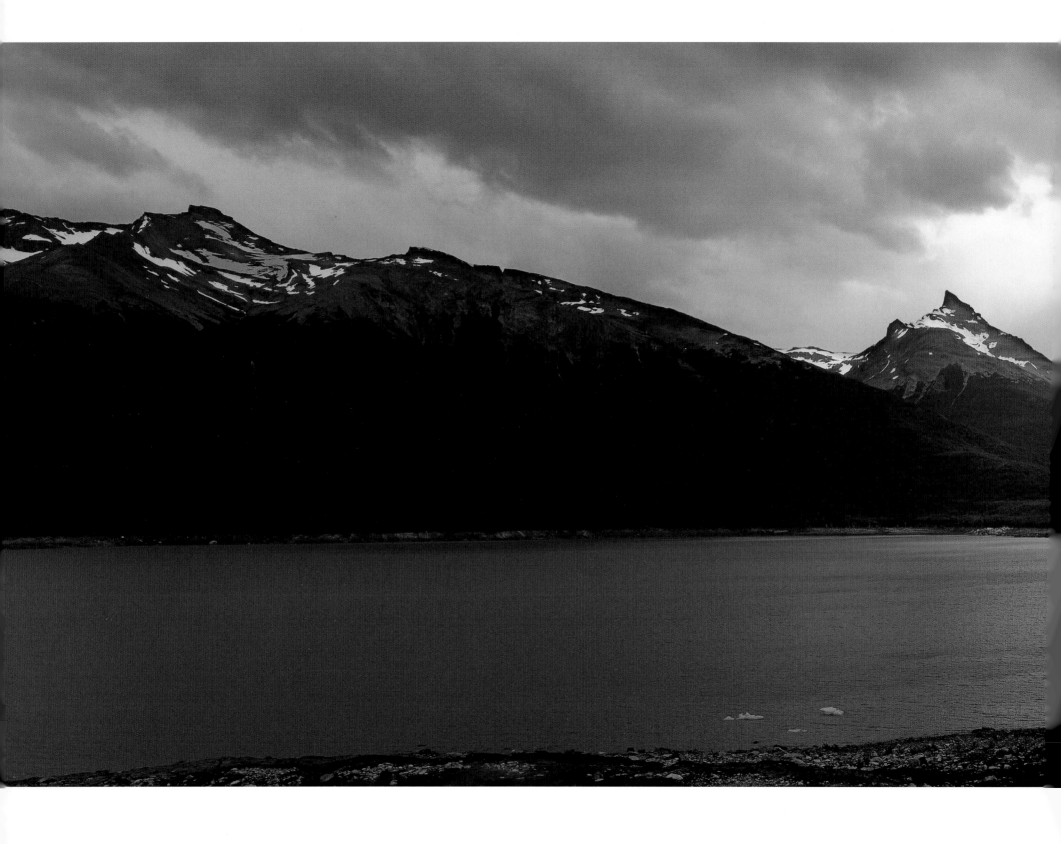

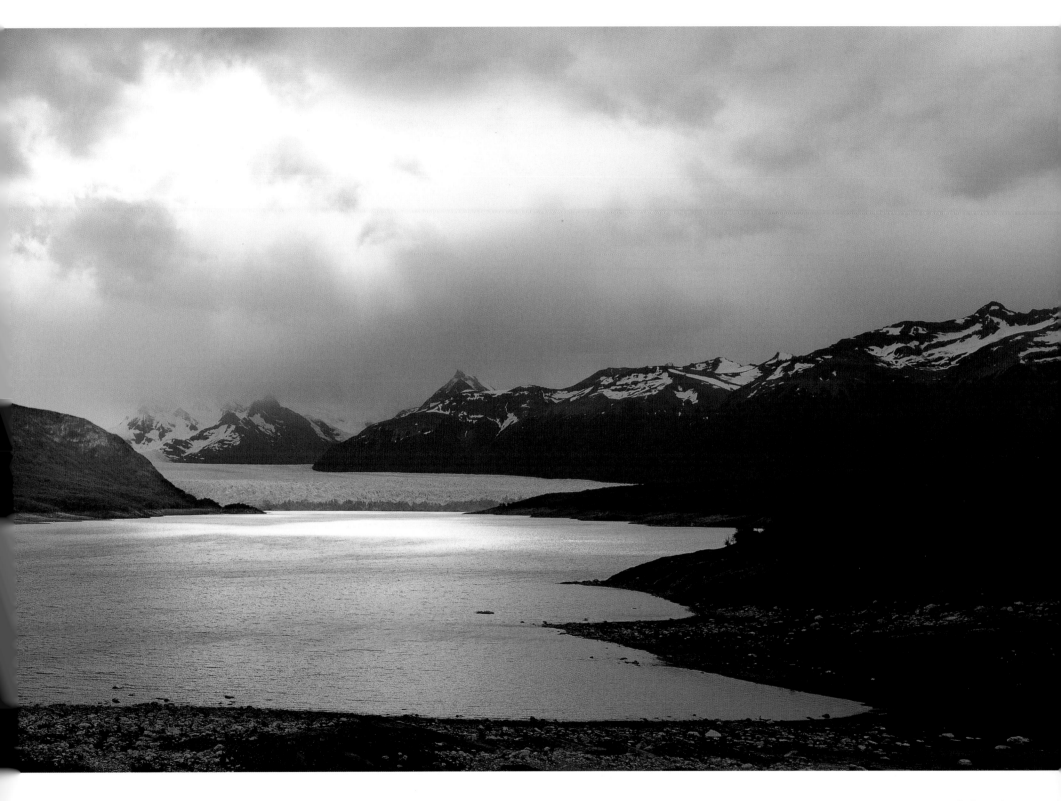

Lago Argentino. Provincia de Santa Cruz.
Lake Argentino. Province of Santa Cruz.

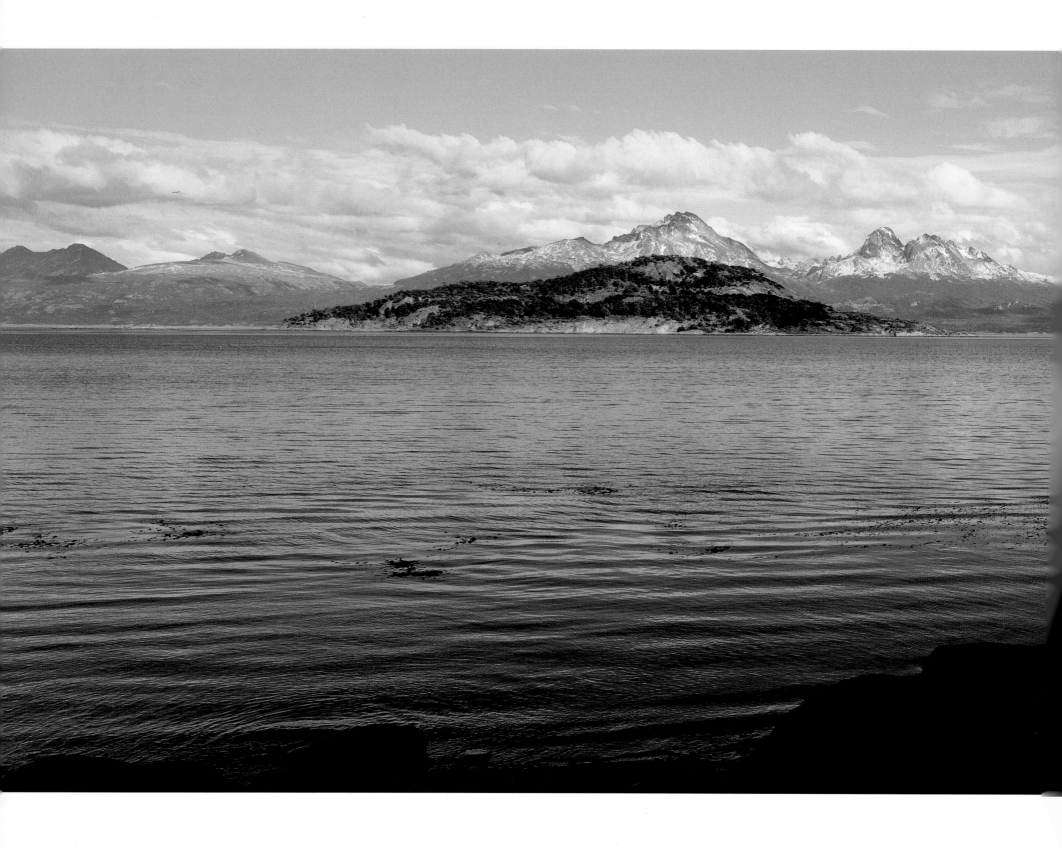

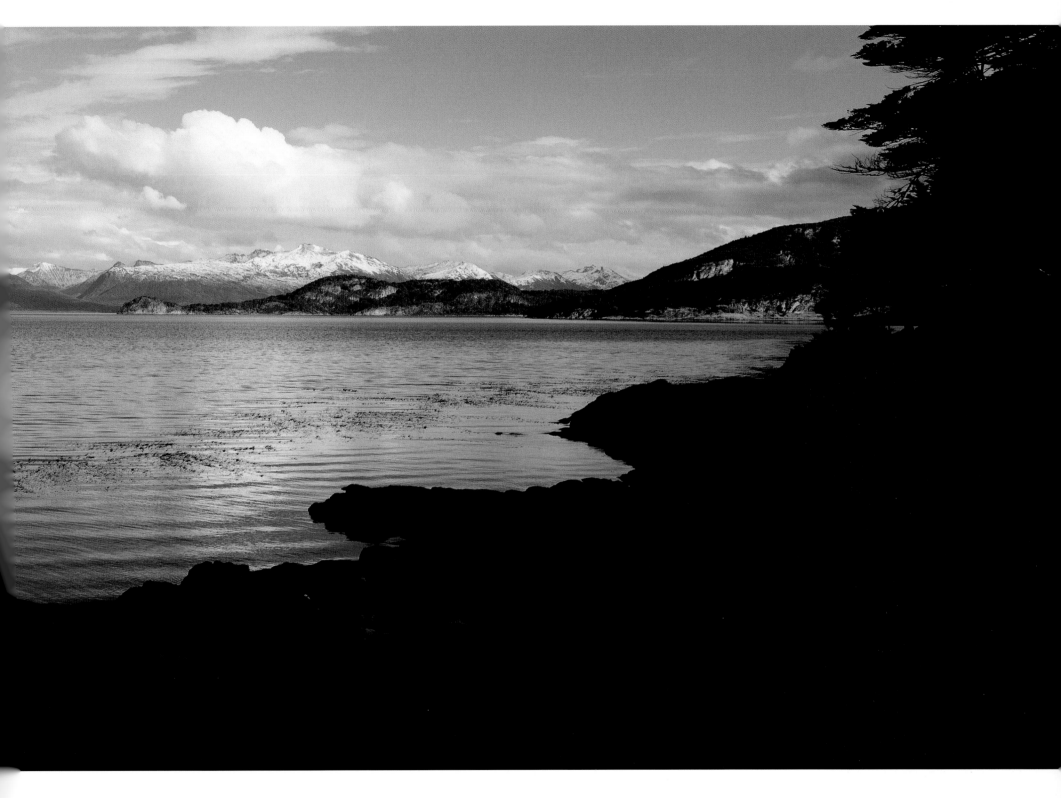

Bahía Lapataia. Provincia de Tierra del Fuego.
Lapataia Bay. Province of Tierra del Fuego.

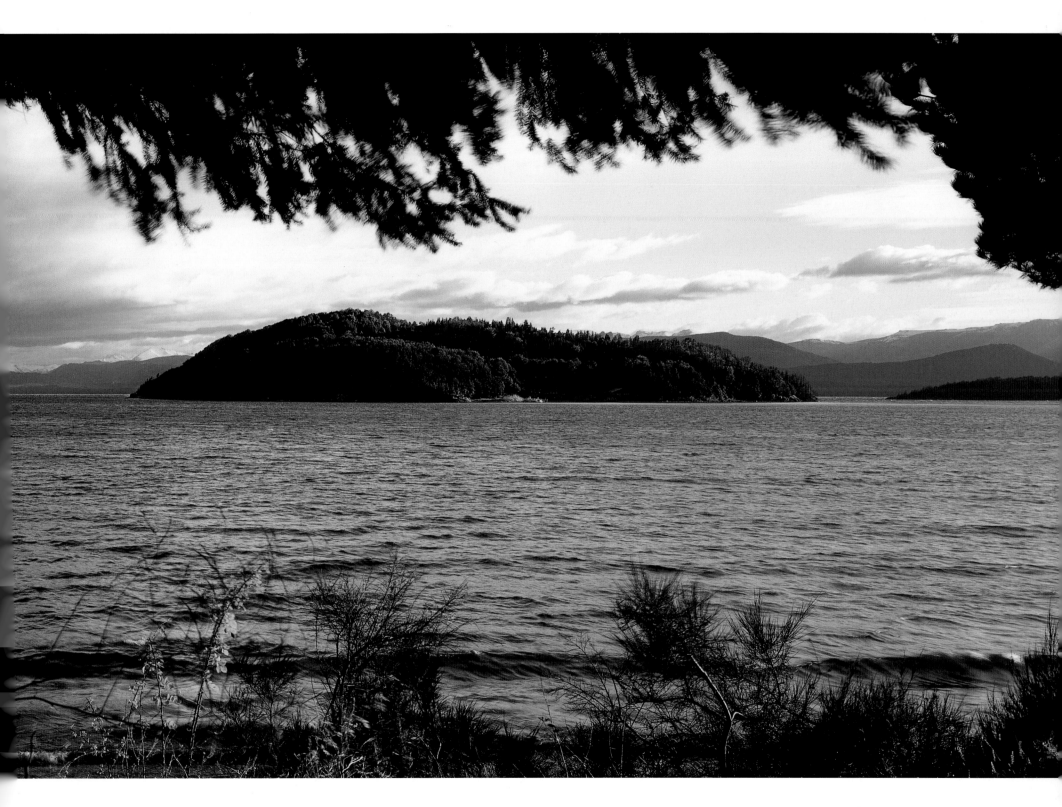

Lago Nahuel Huapi. Provincia de Río Negro.
Lake Nahuel Huapi. Province of Rio Negro.

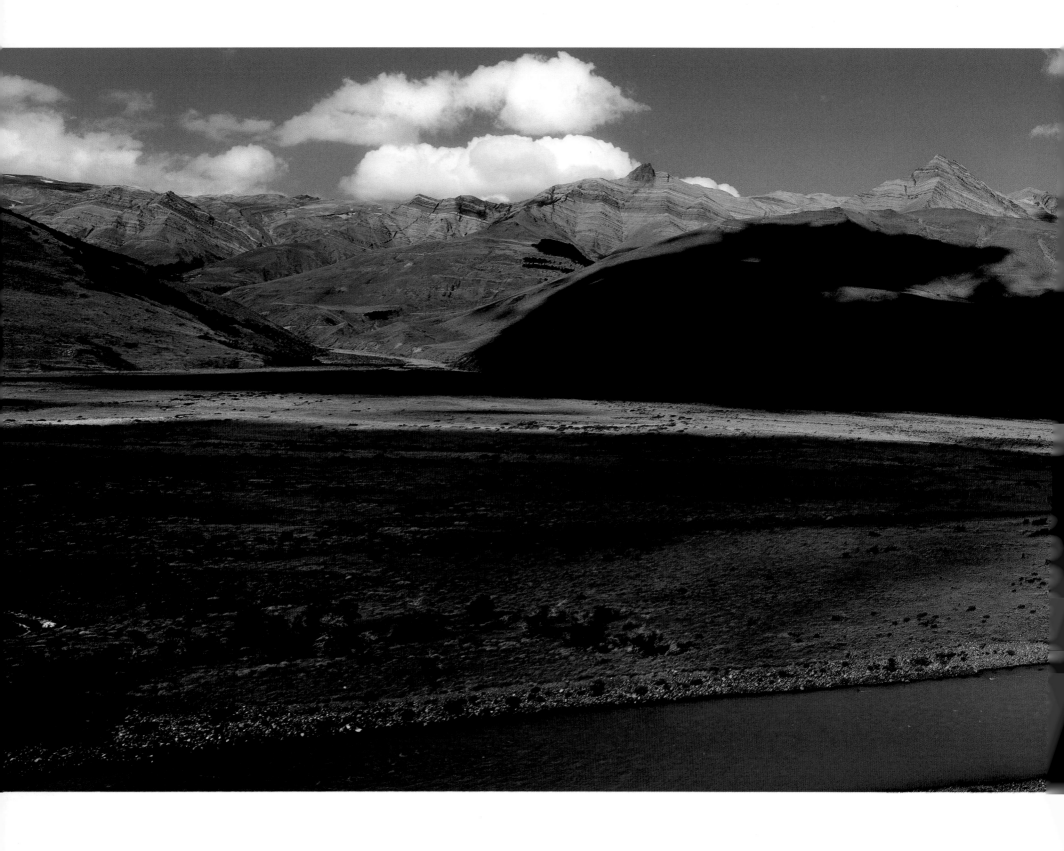

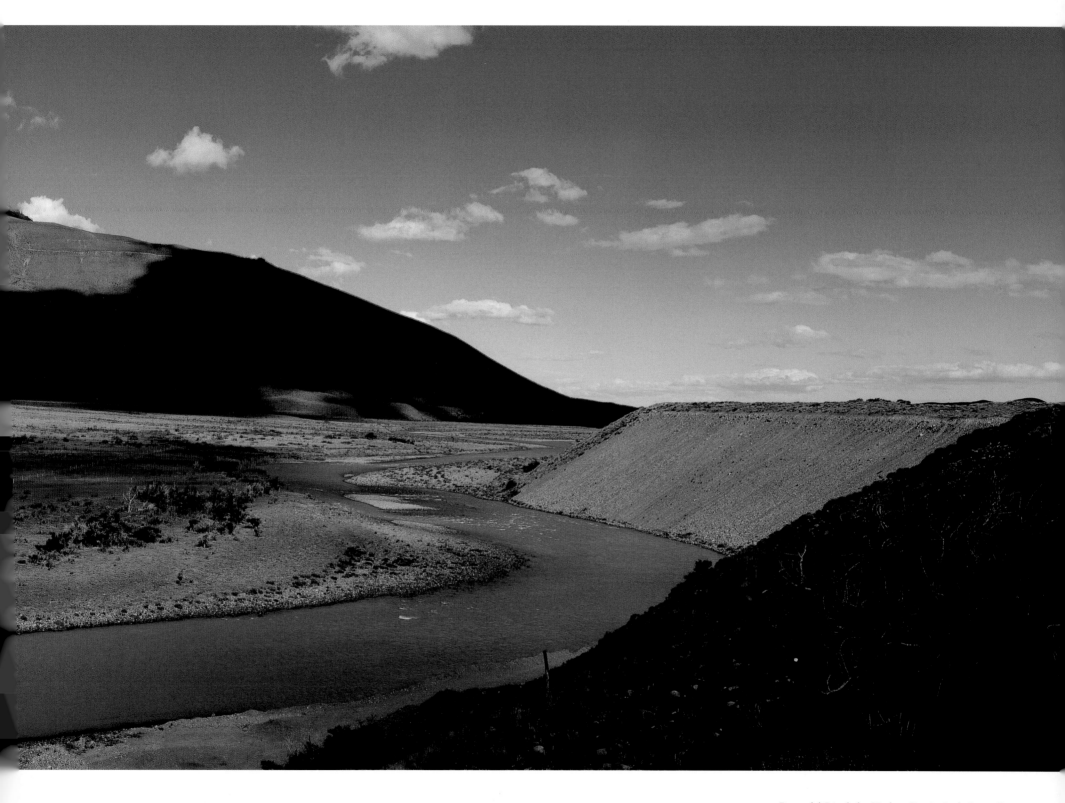

Brazo del Río de las Vueltas. Provincia de Santa Cruz.
Branch of the Las Vueltas River. Province of Santa Cruz.

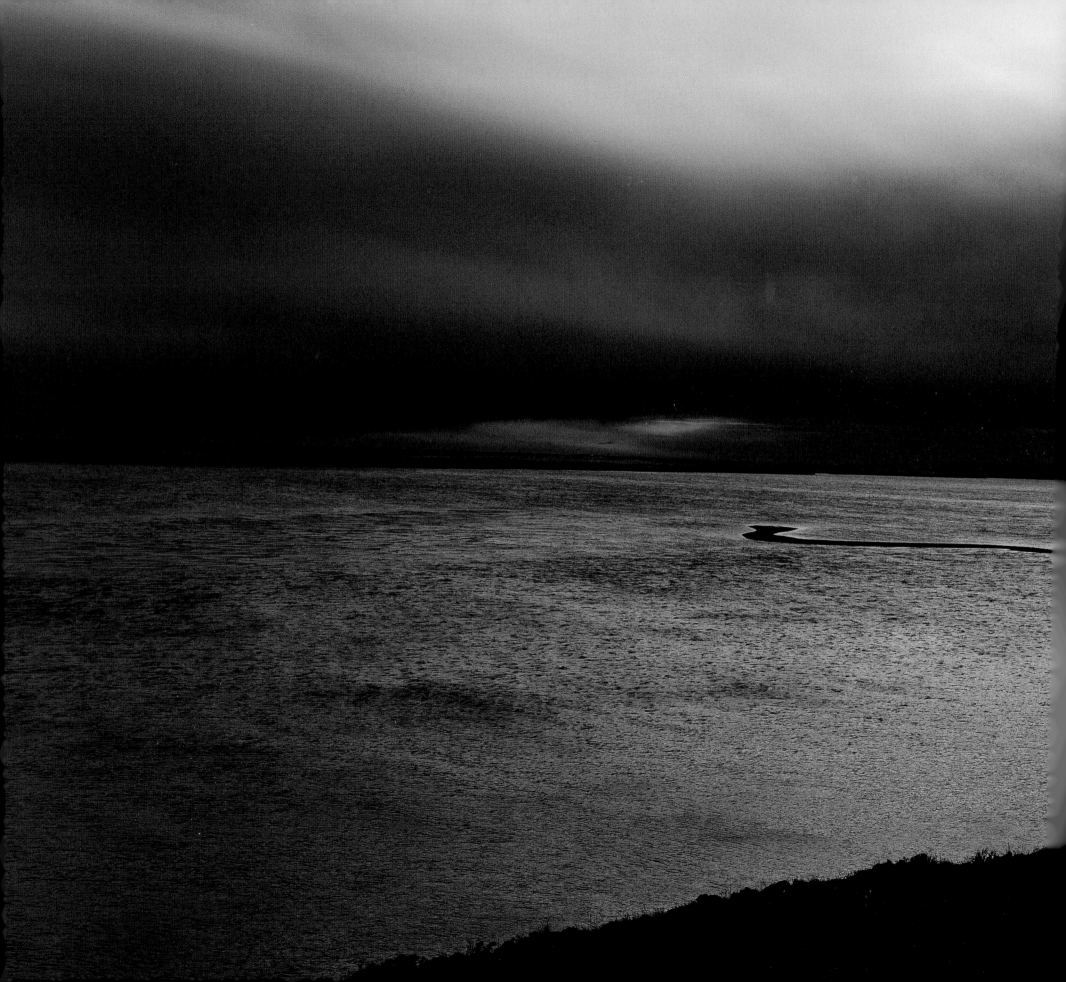

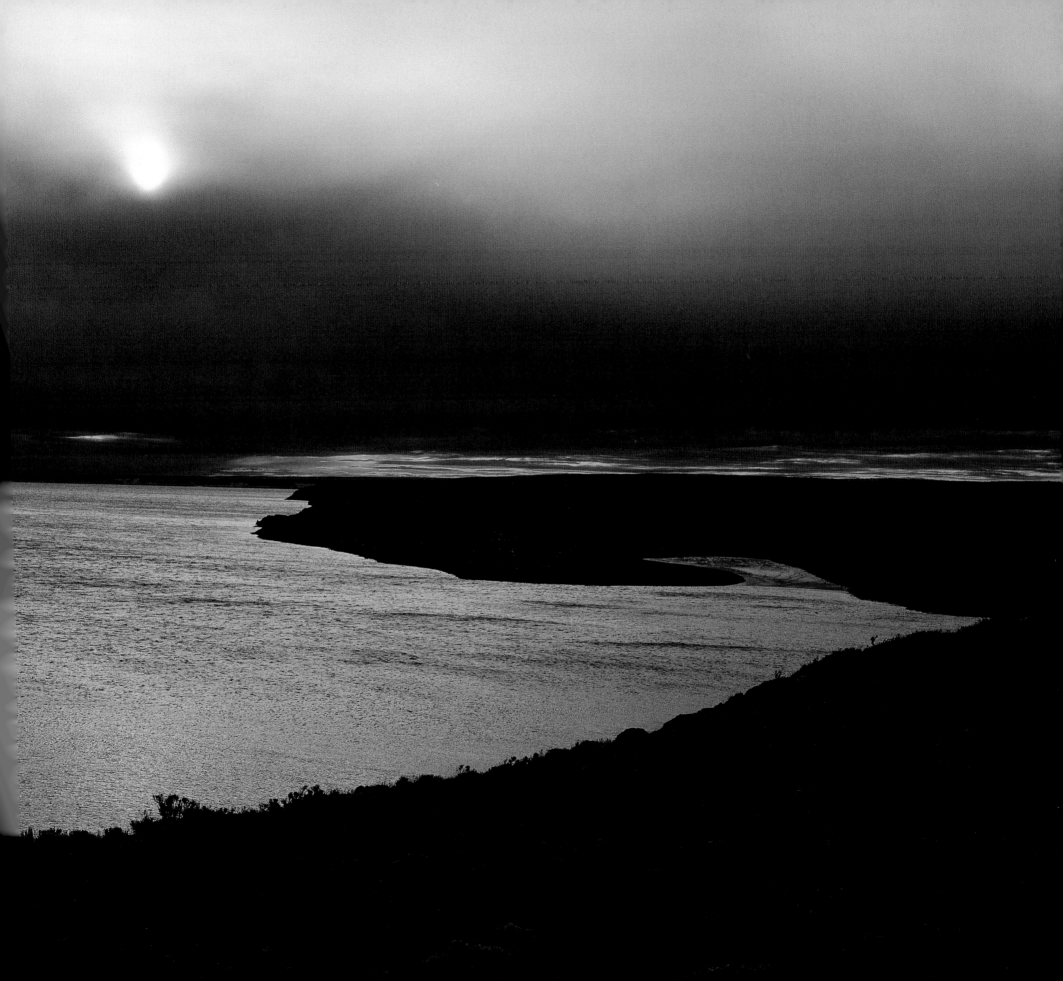

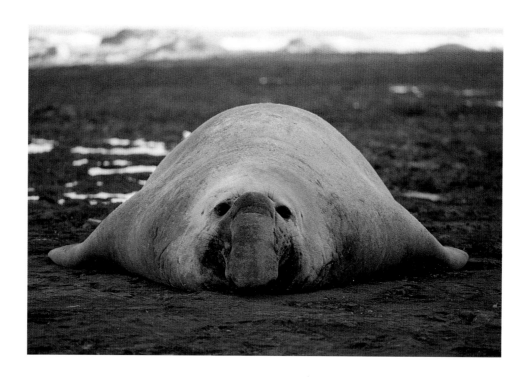

Elefante marino en Punta Delgada. Península Valdés, Provincia del Chubut.
Elephant seal at Punta Delgada. Valdés Peninsula, Province of Chubut.

Página anterior: Anochecer en el Río Deseado. Provincia de Santa Cruz.
Previous page: Deseado River at dusk. Province of Santa Cruz.

Seres que han ido y han vuelto de Dios. Aves de muchos nombres, elefantes, lobos, criaturas de naturaleza indecisa, ¿cómo hacen para que, aun cuando aletean y chillan y braman, el aire sea de vidrio: puro silencio?

Beings which have returned from God. Birds of many names, elephant seals, sea-lions, creatures of indeterminate nature. How is it that even when they flap their wings and squawk and bellow, the air is glasslike: pure silence?

7

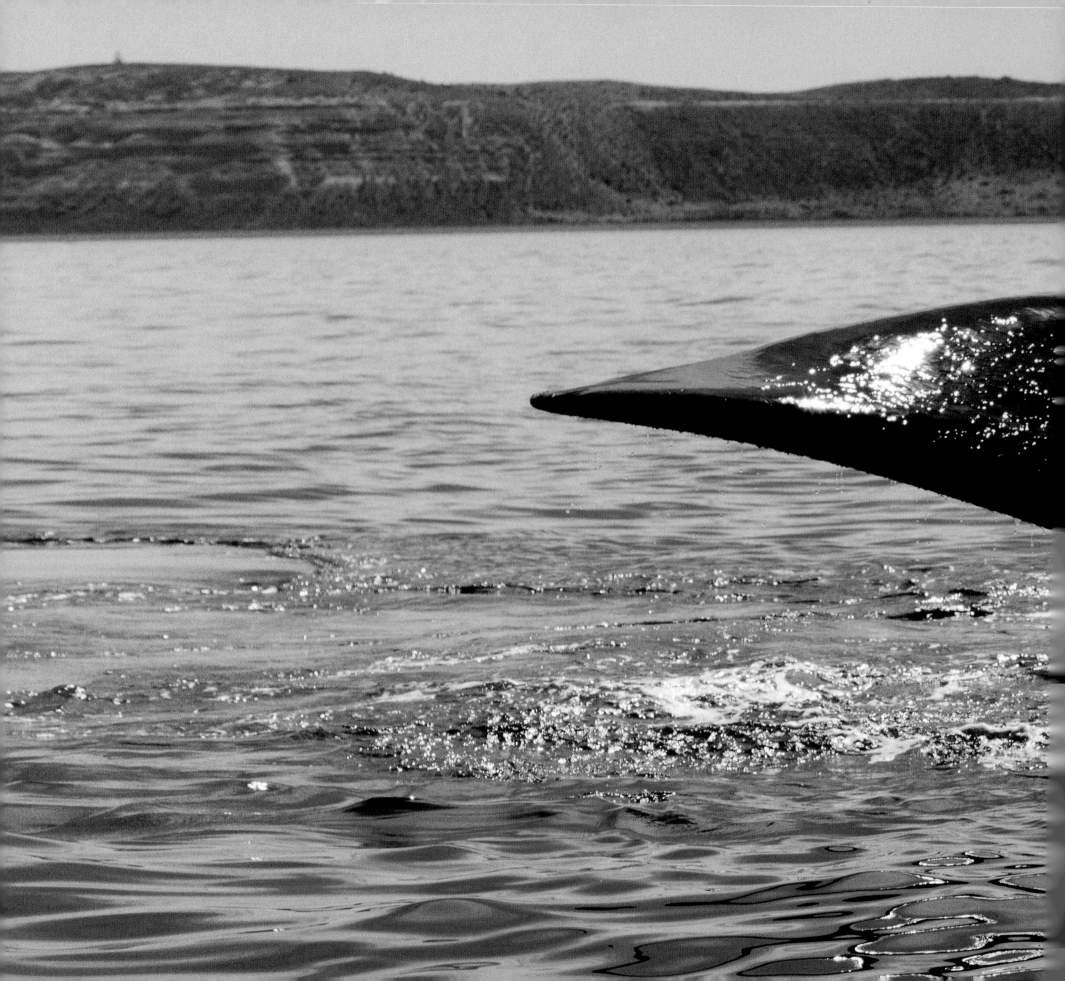

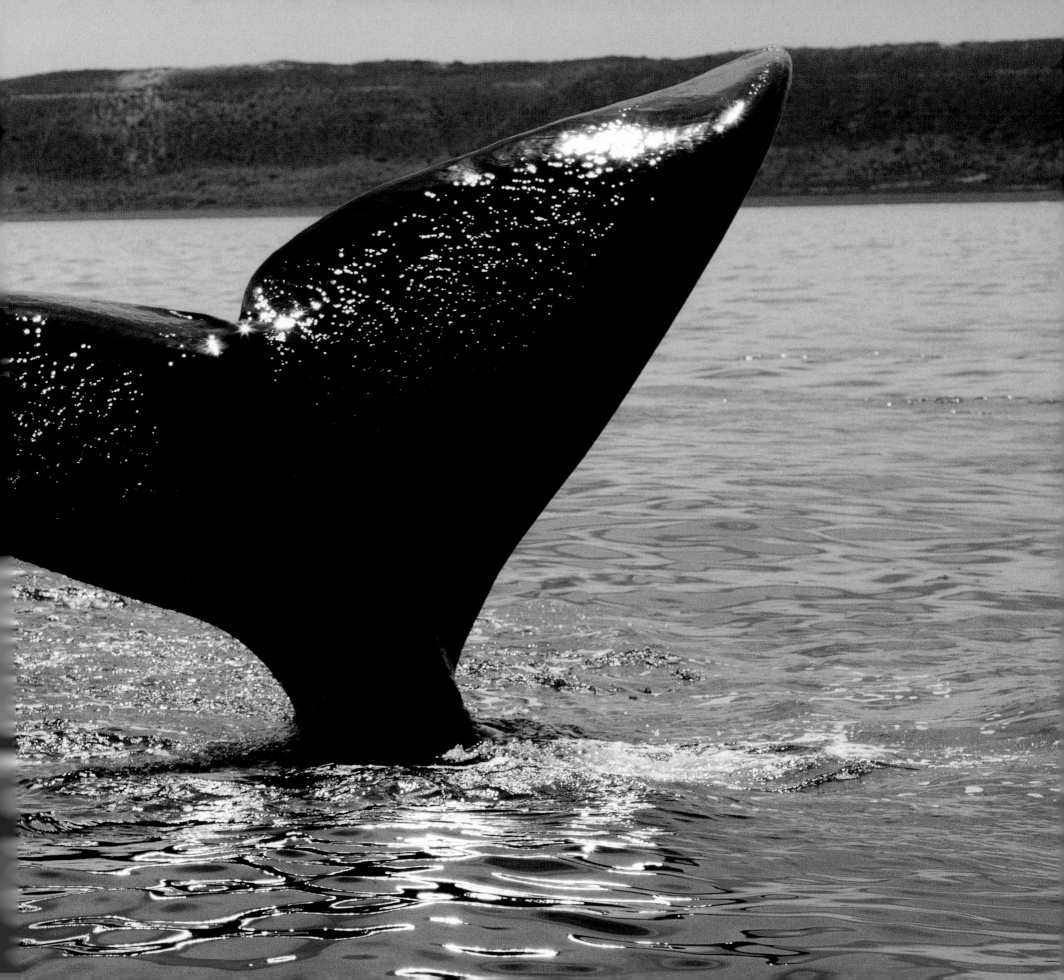

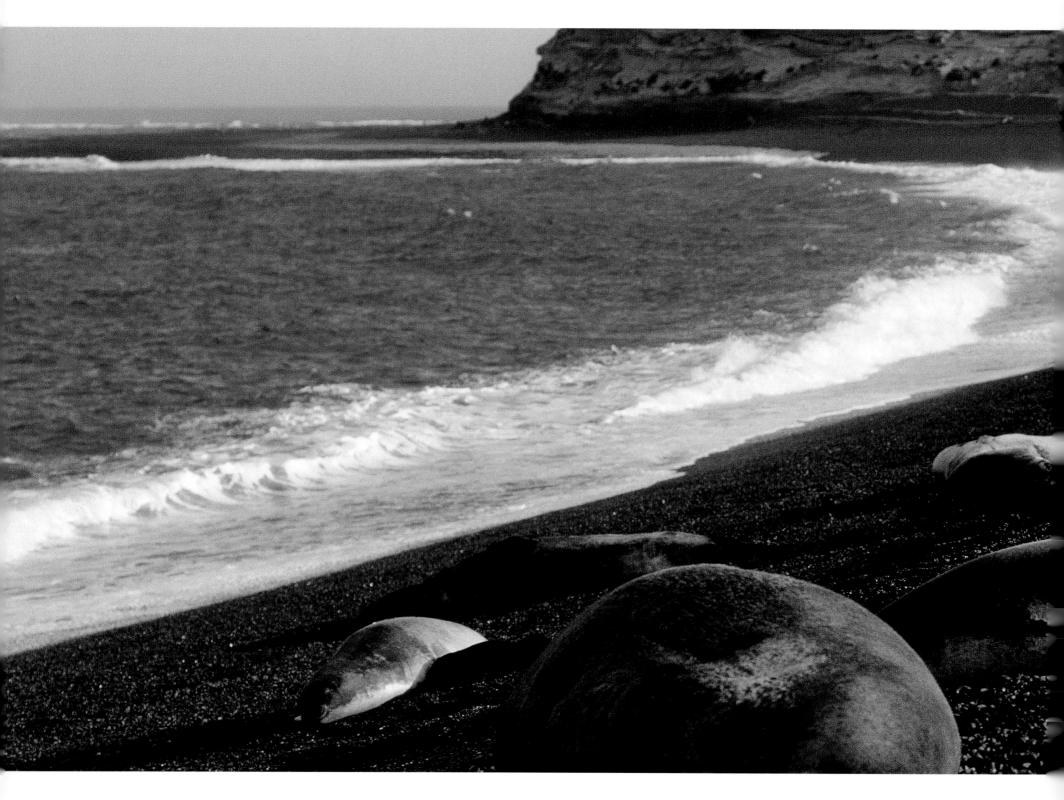

Página anterior: Ballena Franca frente a Puerto Pirámide. Península Valdés, Provincia del Chubut.
Previous page: Right whale opposite Puerto Pirámide. Valdés Peninsula, Province of Chubut.

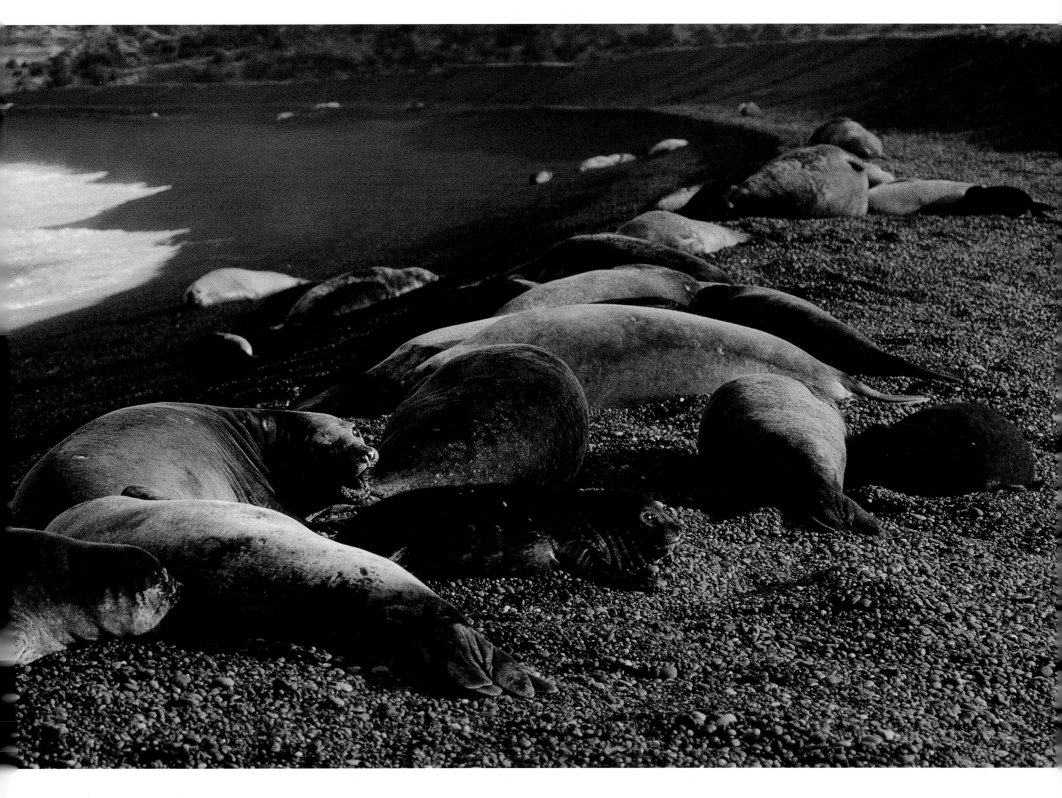

Elefantes marinos. Península Valdés, Provincia del Chubut.
Elephant seals. Valdés Peninsula, Province of Chubut.

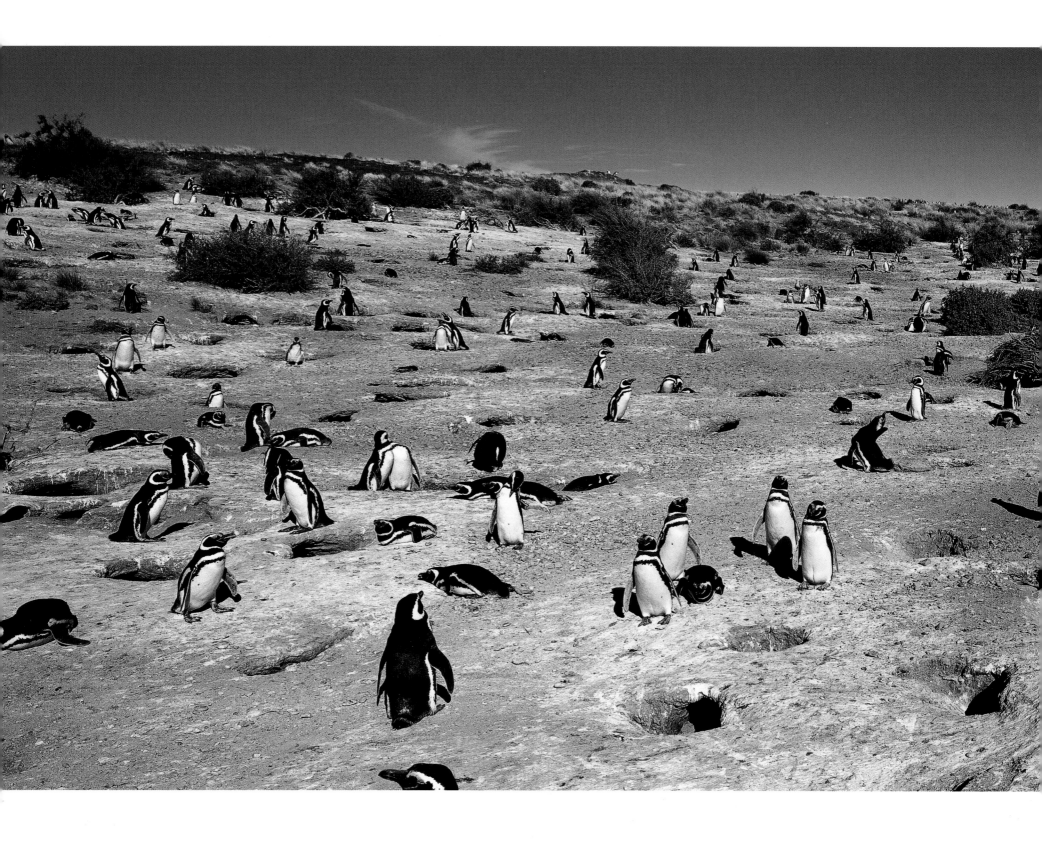

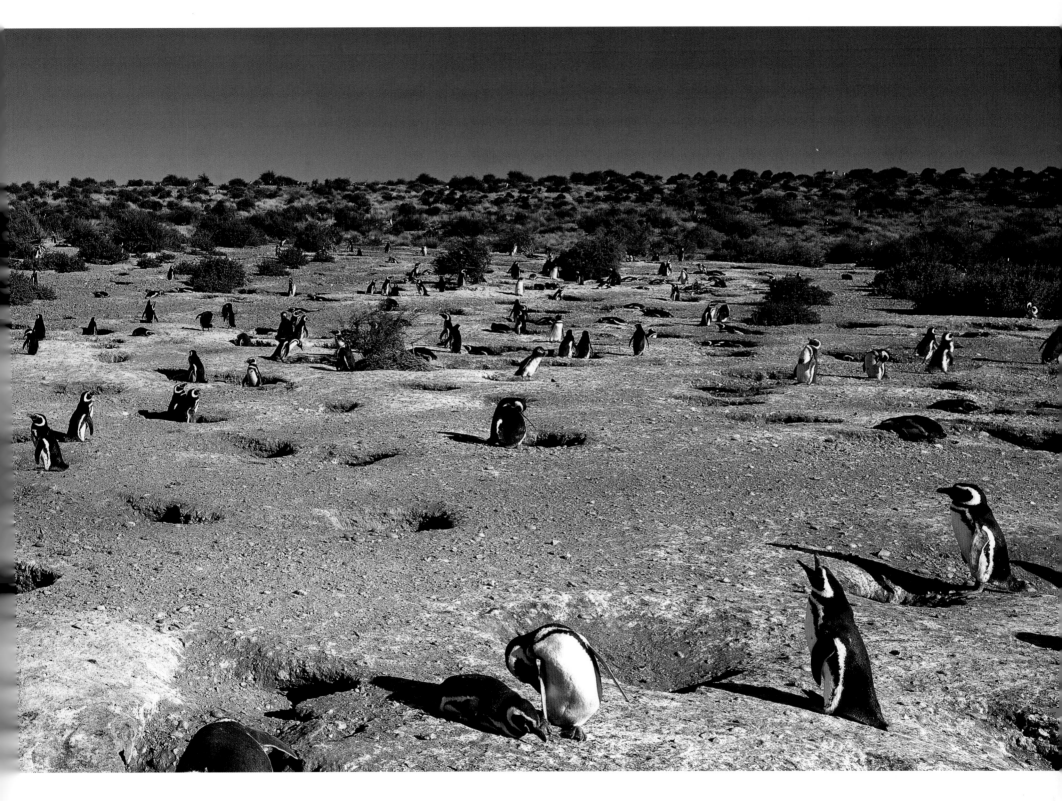

Pingüinera. Reserva Natural Cabo Dos Bahías, Provincia del Chubut.
Penguin colonies. Cabo Dos Bahías Nature Reserve, Province of Chubut.

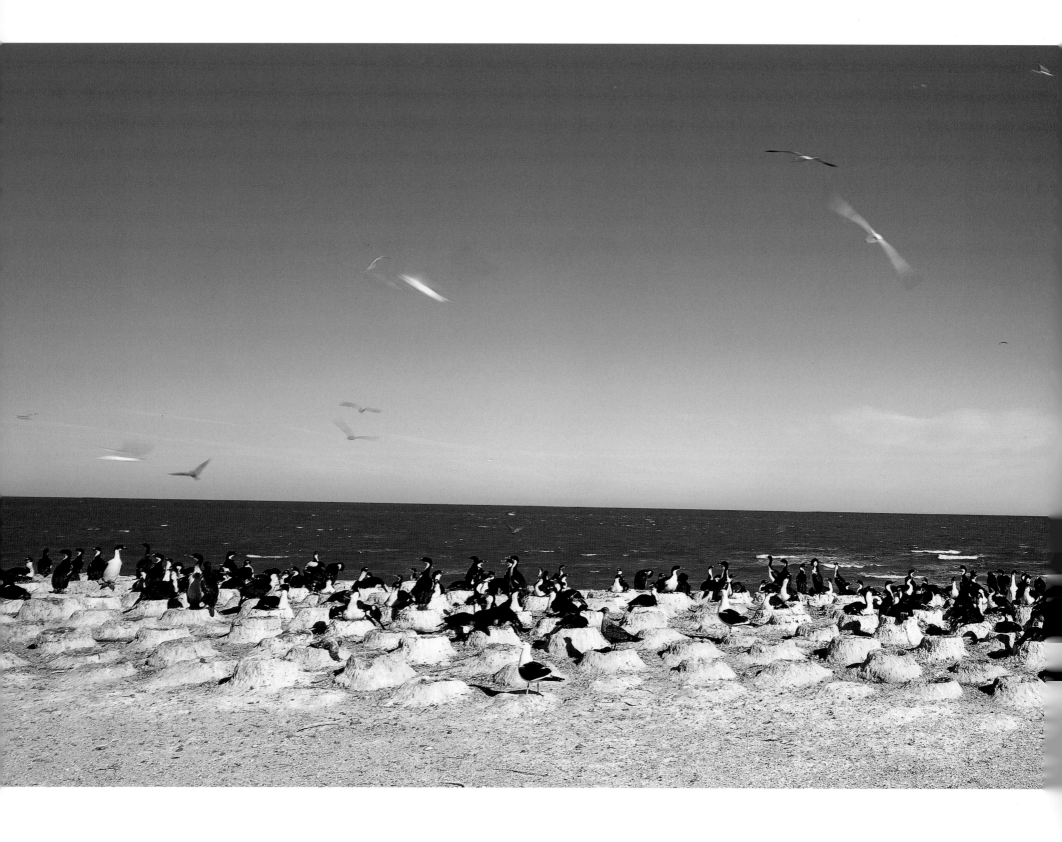

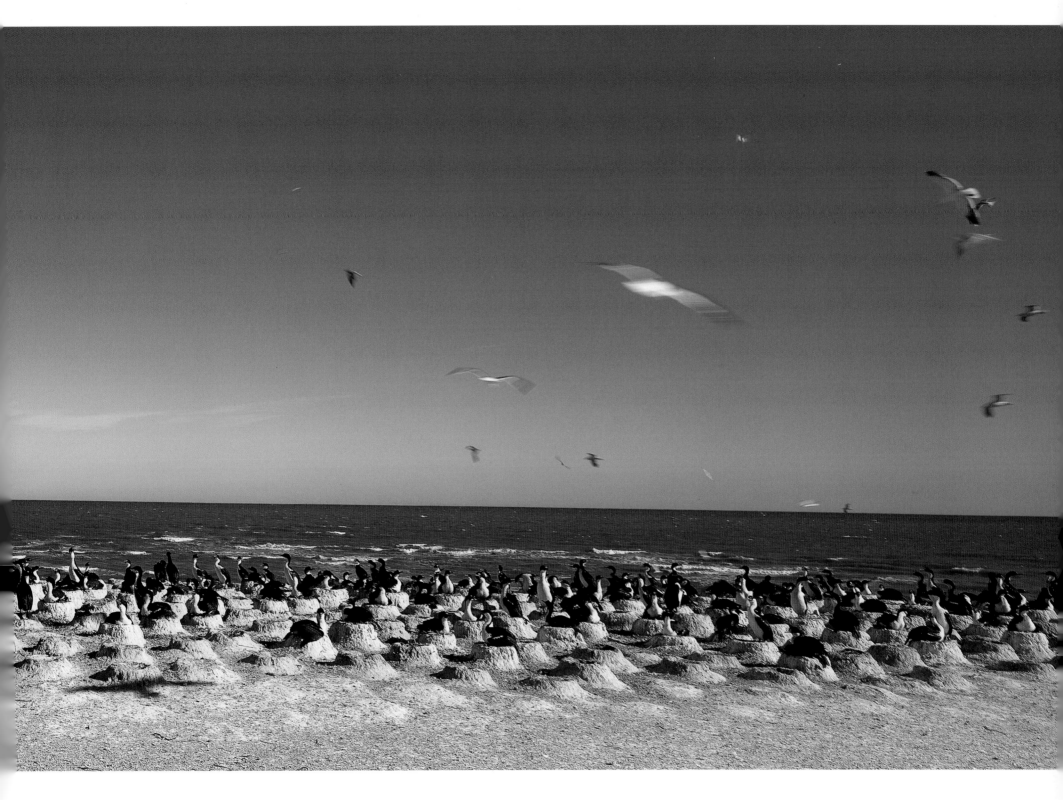

Cormoranera. Punta León, Provincia del Chubut.
Cormorant nesting ground. Punta León, Province of Chubut.

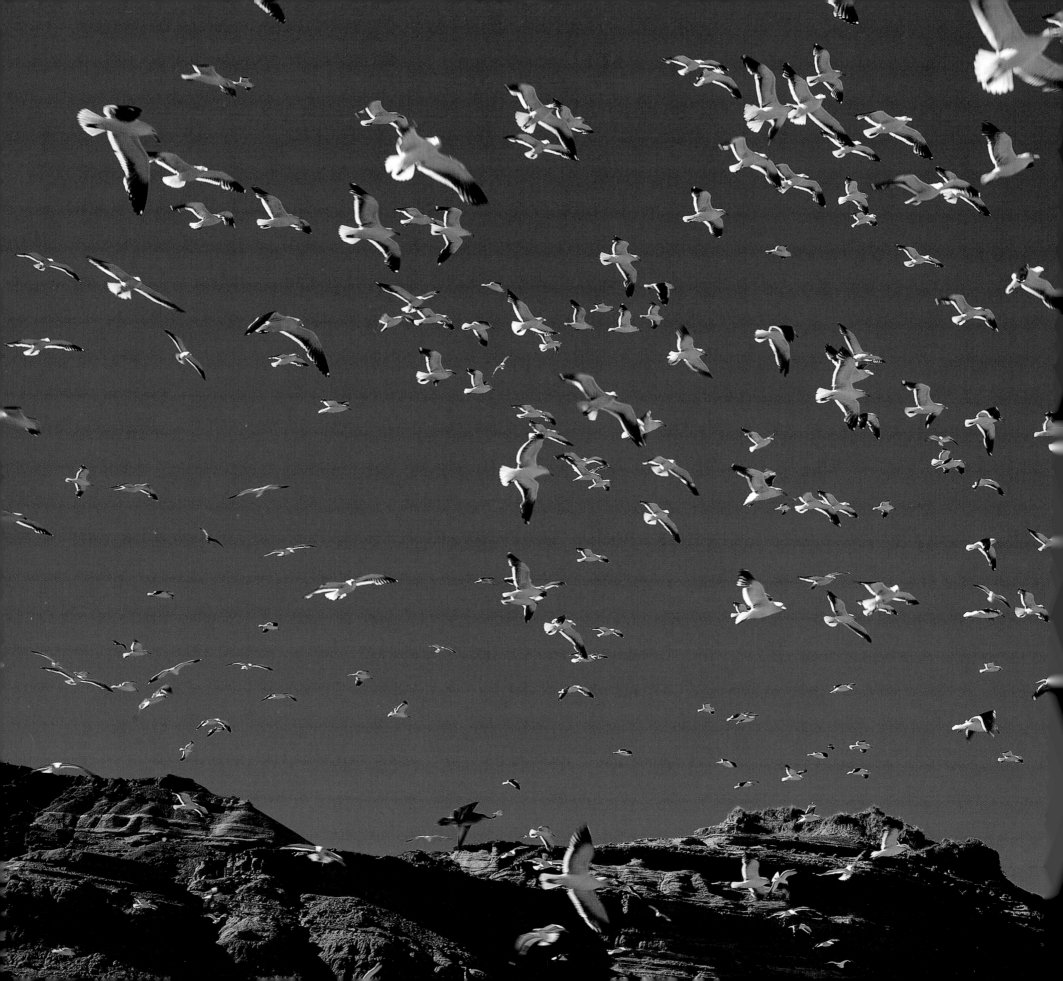

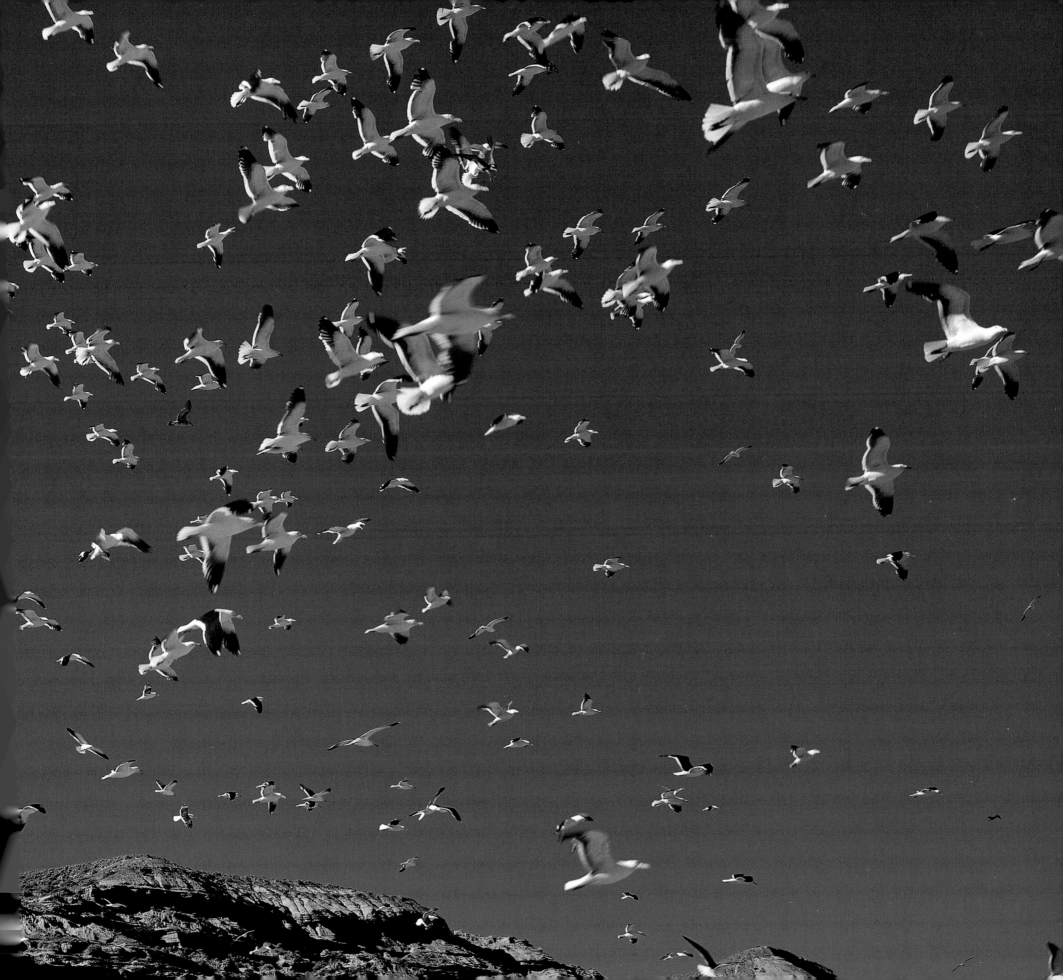

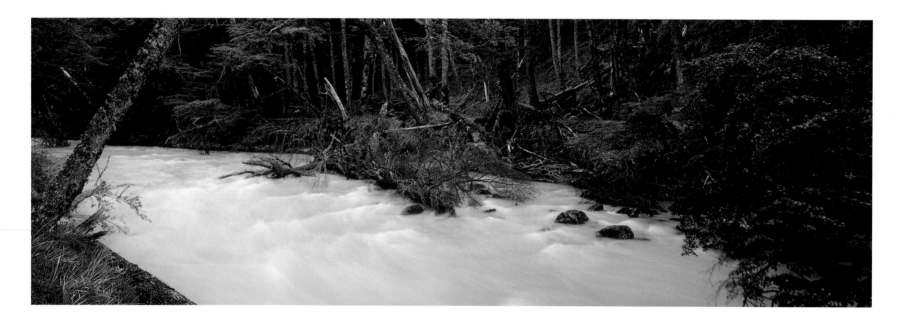

Río Milodón. Cercanías de El Chaltén, Provincia de Santa Cruz.
Milodón River. Near El Chaltén, Province of Santa Cruz.

Página anterior: Gaviotas. Provincia del Chubut.
Previous page: Seagulls. Province of Chubut.

Quién podría apartar los ojos de tanta efervescencia, tanta pasión y oro que van brotándole al mundo, como suspiros.

Who could turn their eyes away from so much effervescence, so much passion and gold which well up from the world like sighs.

8

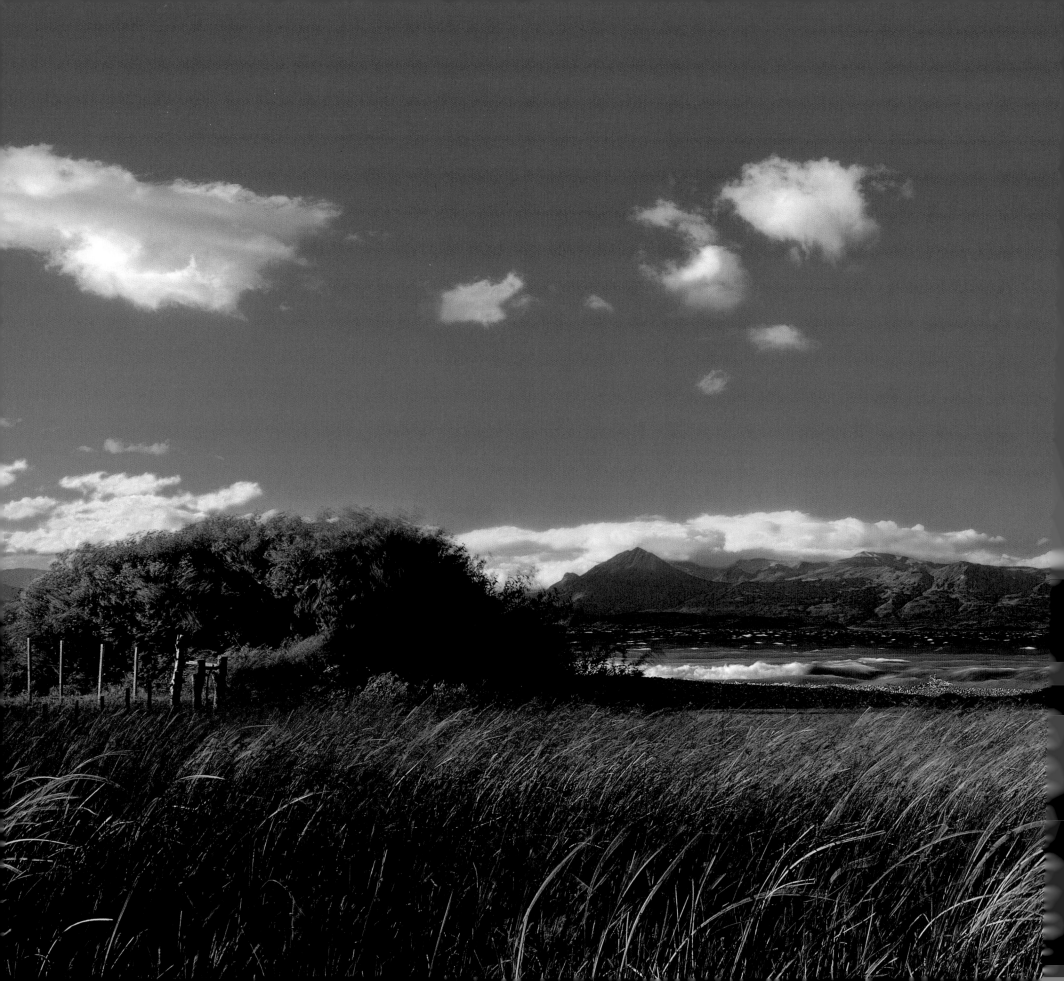

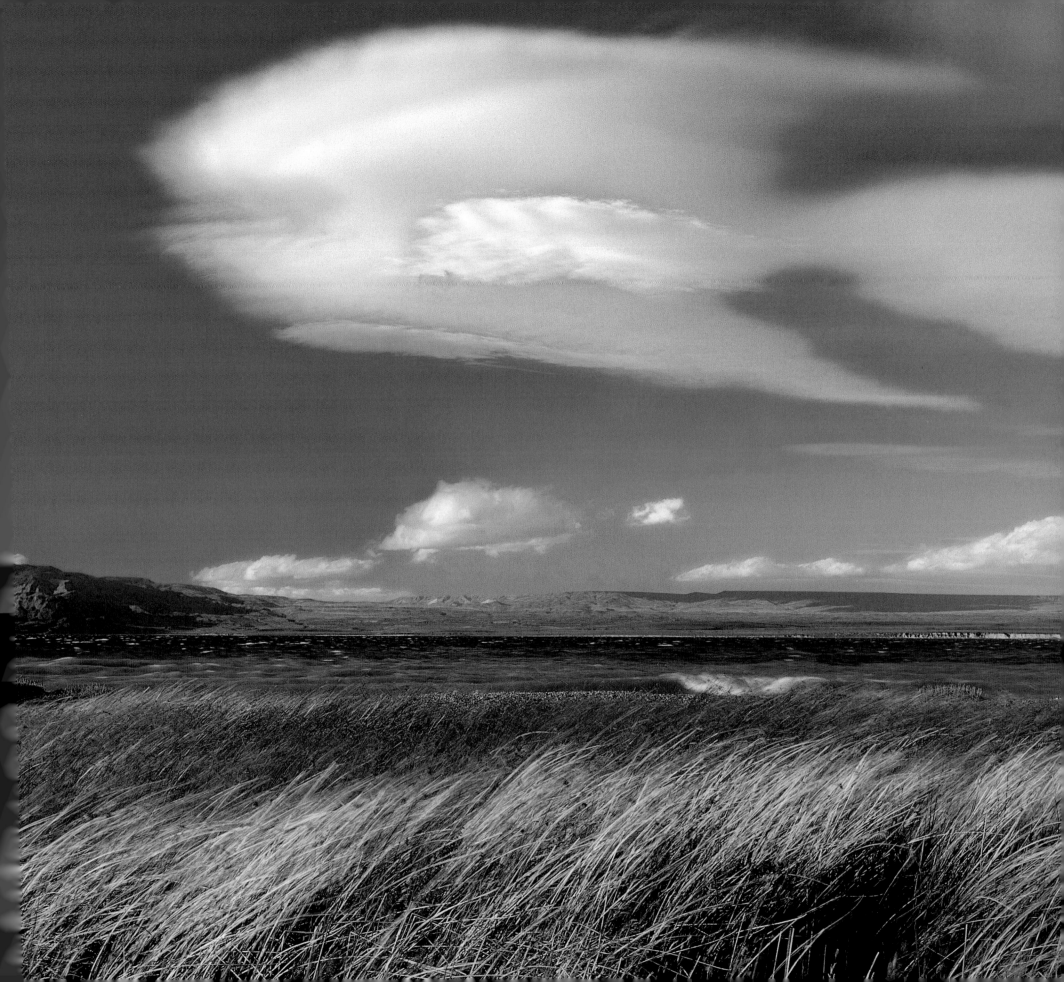

Página anterior: Costa del Lago Buenos Aires. Provincia de Santa Cruz.
Previous page: Shores of Lake Buenos Aires. Province of Santa Cruz.

Camino entre chacras. Provincia de Santa Cruz.
Road between farms. Province of Santa Cruz.

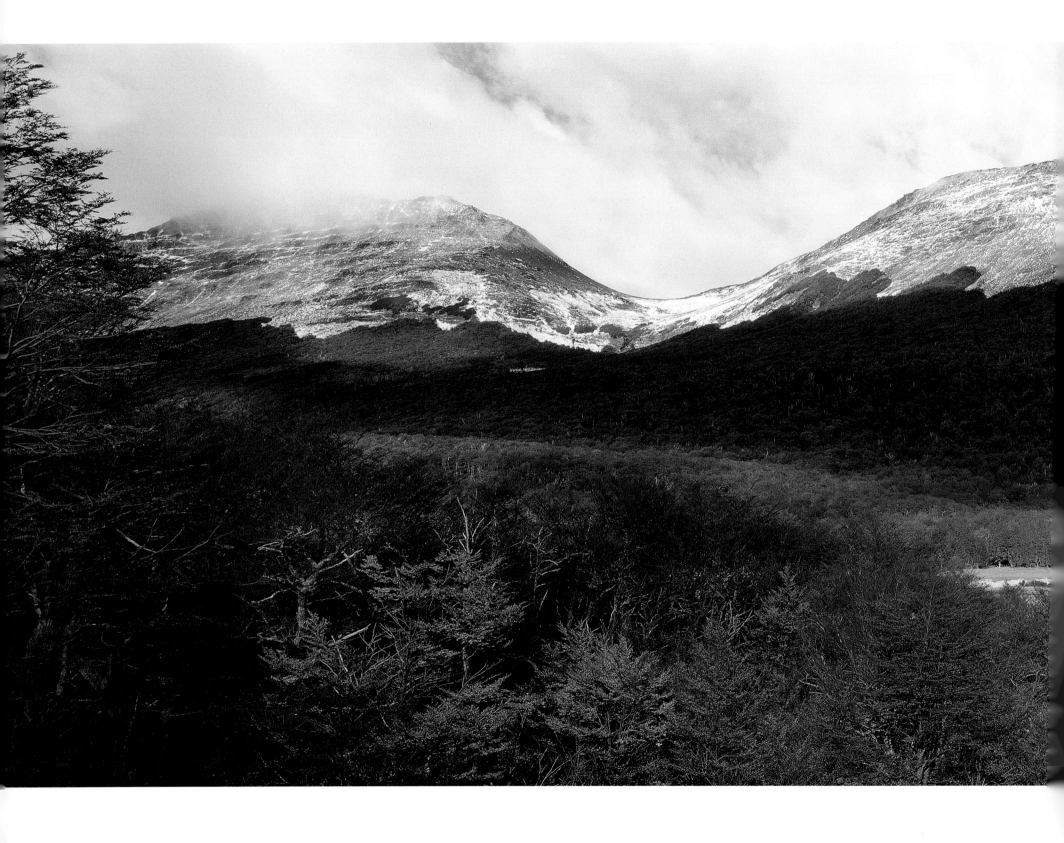

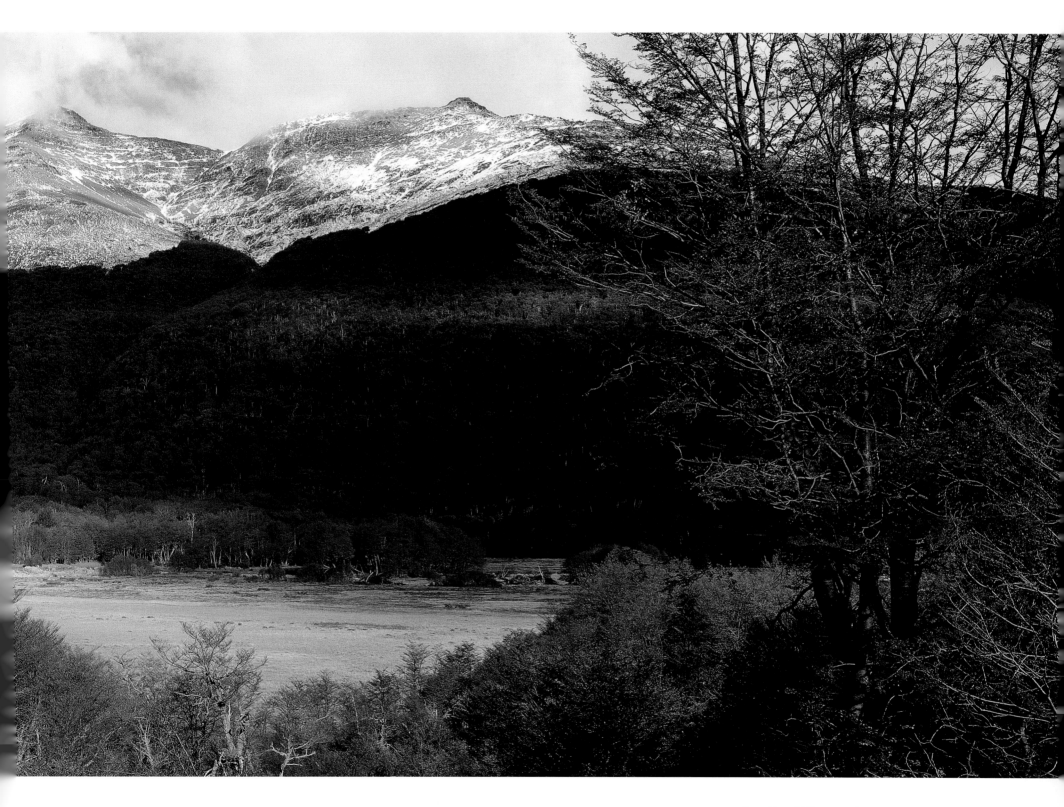

Bajo. Entre Tolhuin y Ushuaia, Provincia de Tierra del Fuego.
Low land. Between Tolhuin and Ushuaia, Province of Tierra del Fuego.

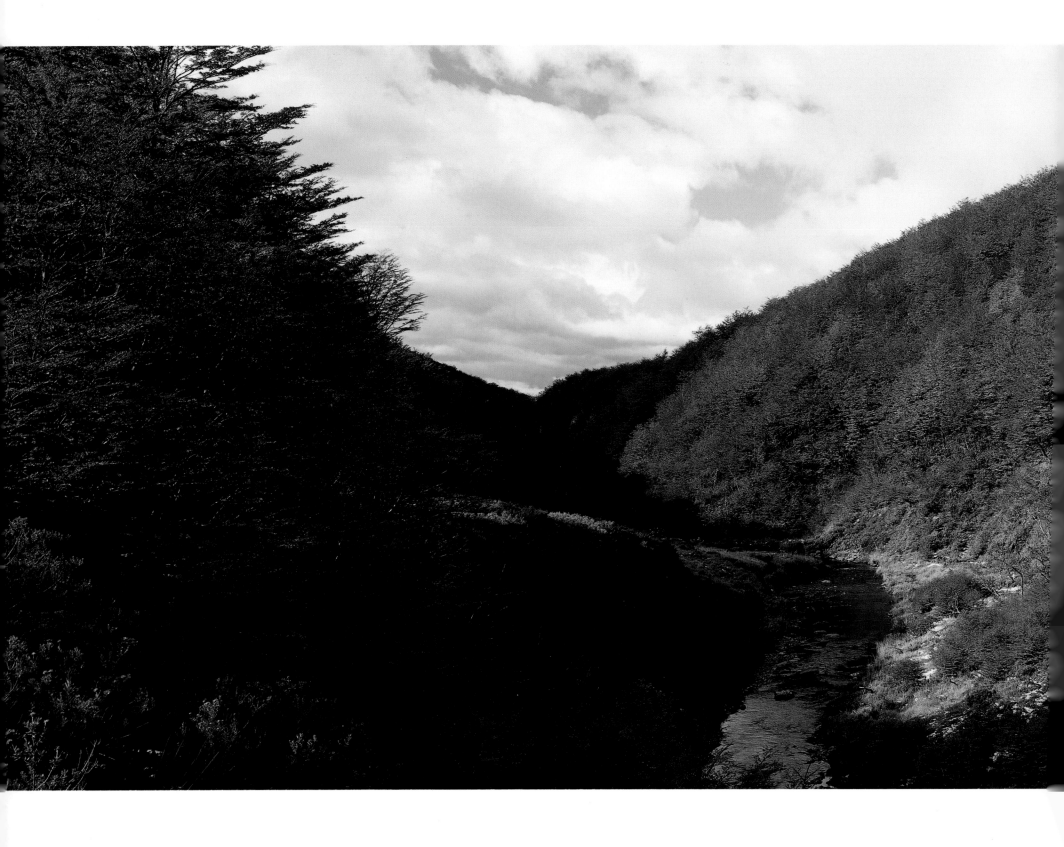

Lengas en otoño. Provincia de Tierra del Fuego.
Lengas in autumn. Province of Tierra del Fuego.

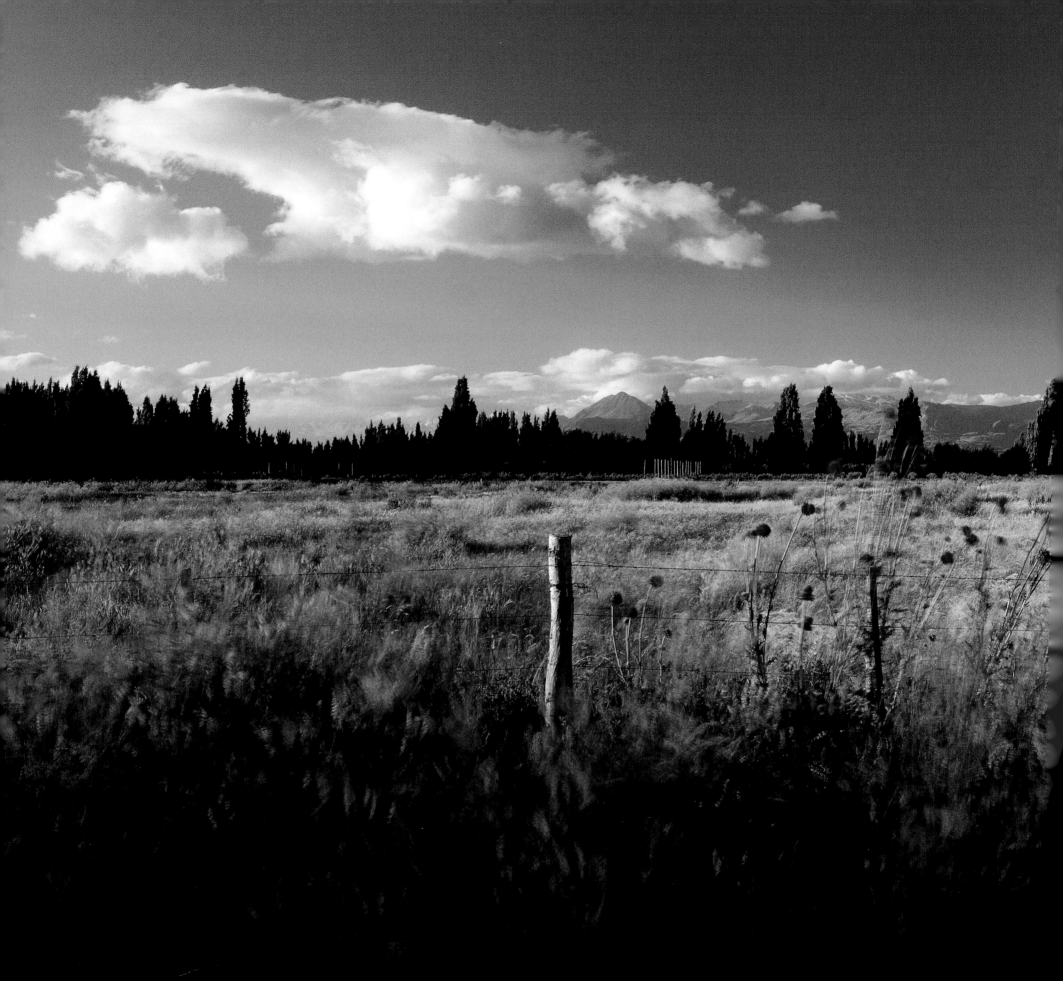

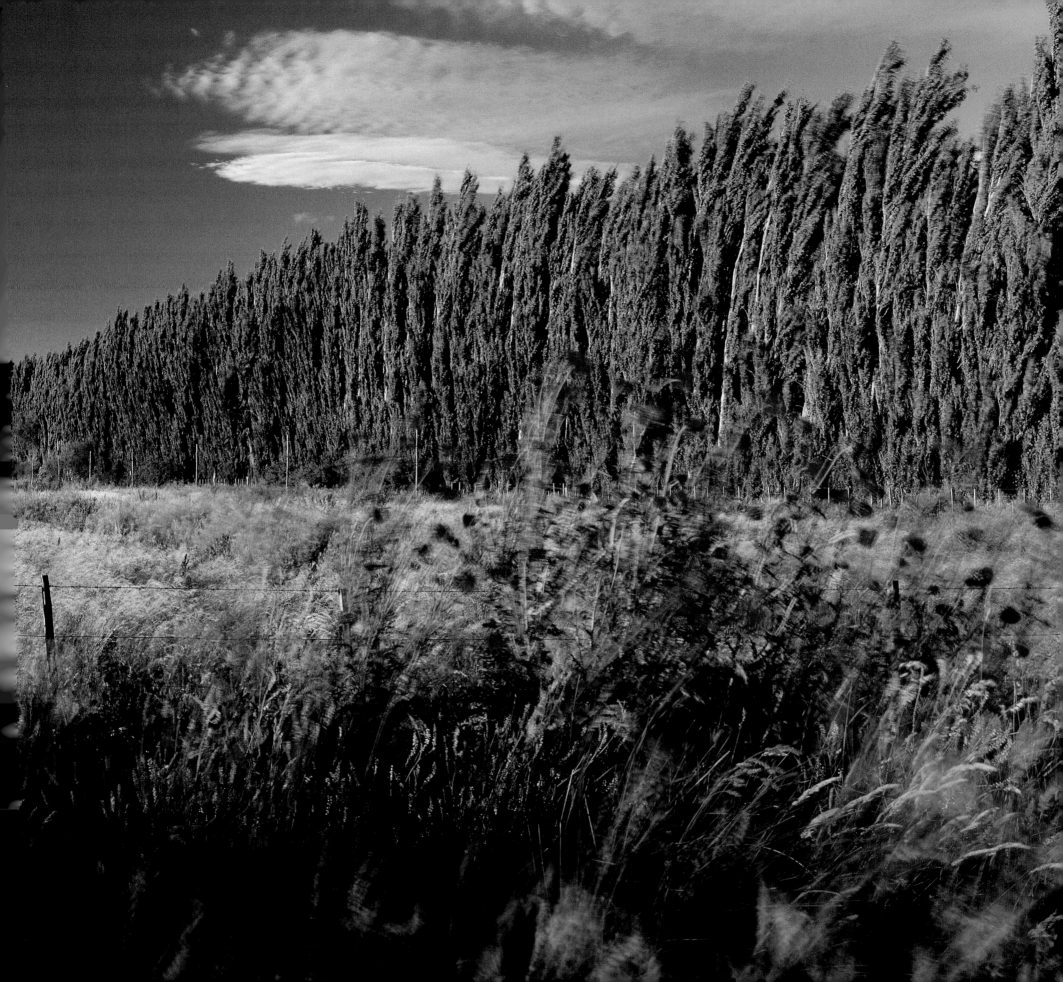

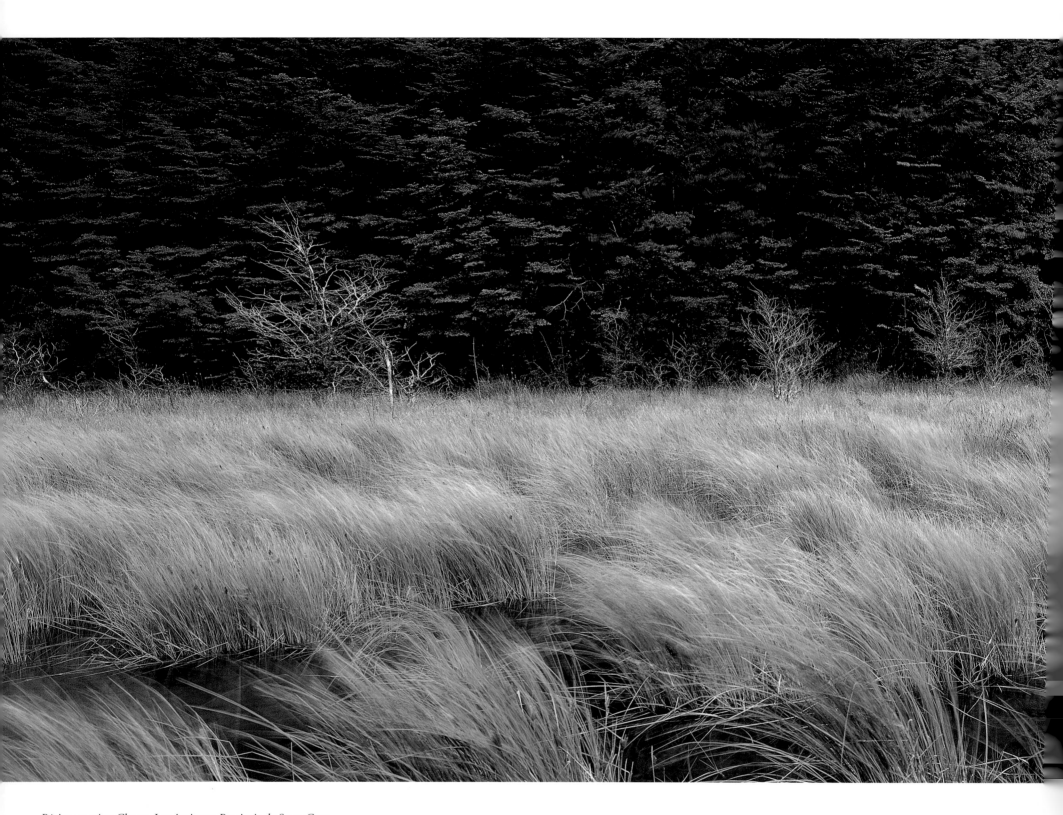

Página anterior: Chacra. Los Antiguos, Provincia de Santa Cruz.
Previous page: Farm. Los Antiguos, Province of Santa Cruz.

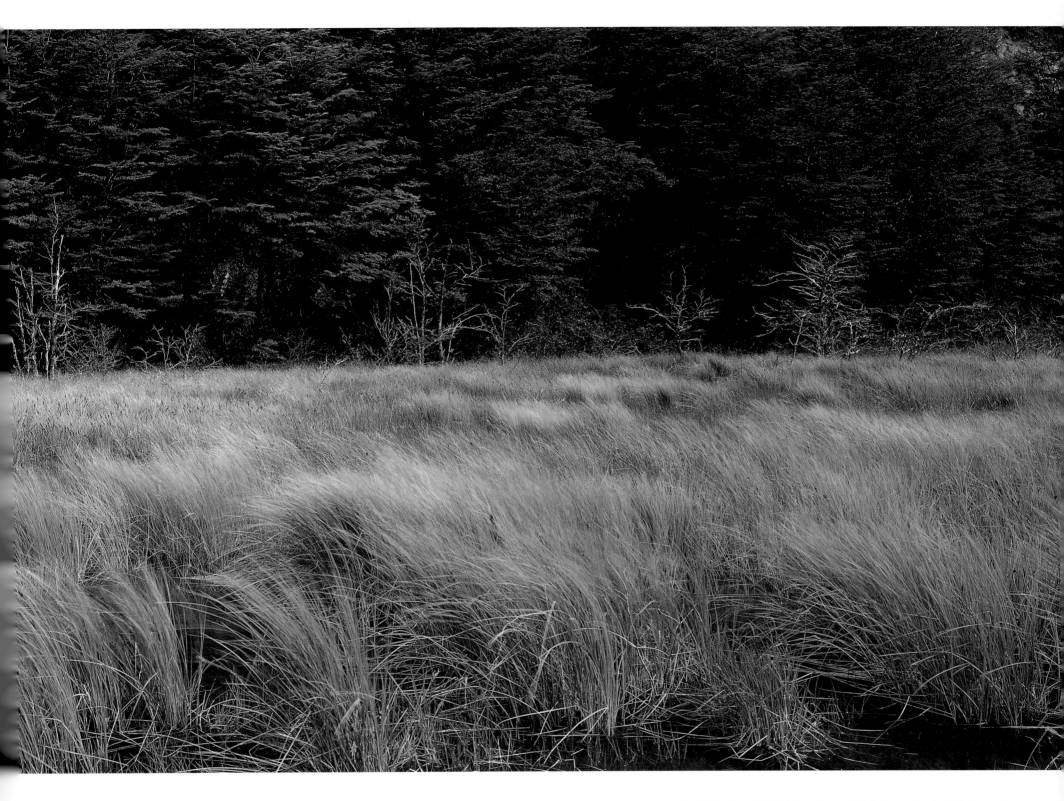

Pastizales. Entre El Chaltén y Laguna del Desierto, Provincia de Santa Cruz.
Grasslands. Between El Chaltén and Laguna del Desierto, Province of Santa Cruz.

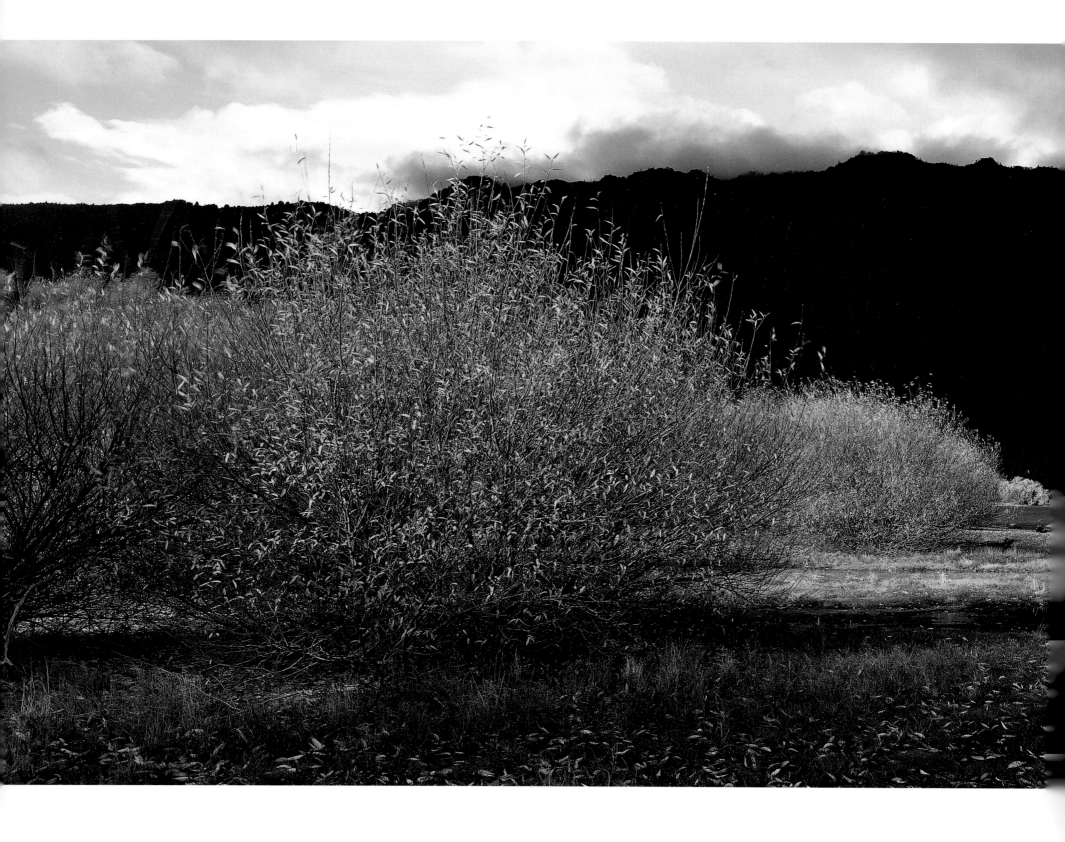

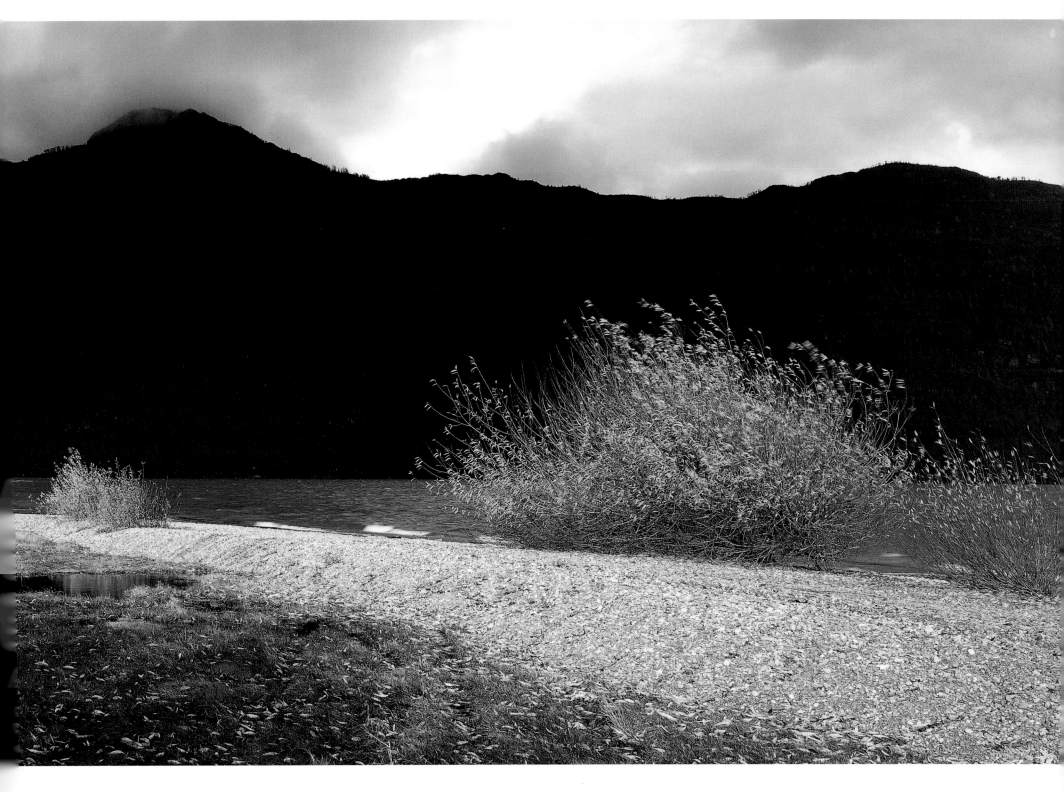

Lago Puelo. Provincia del Chubut.
Lake Puelo. Province of Chubut.

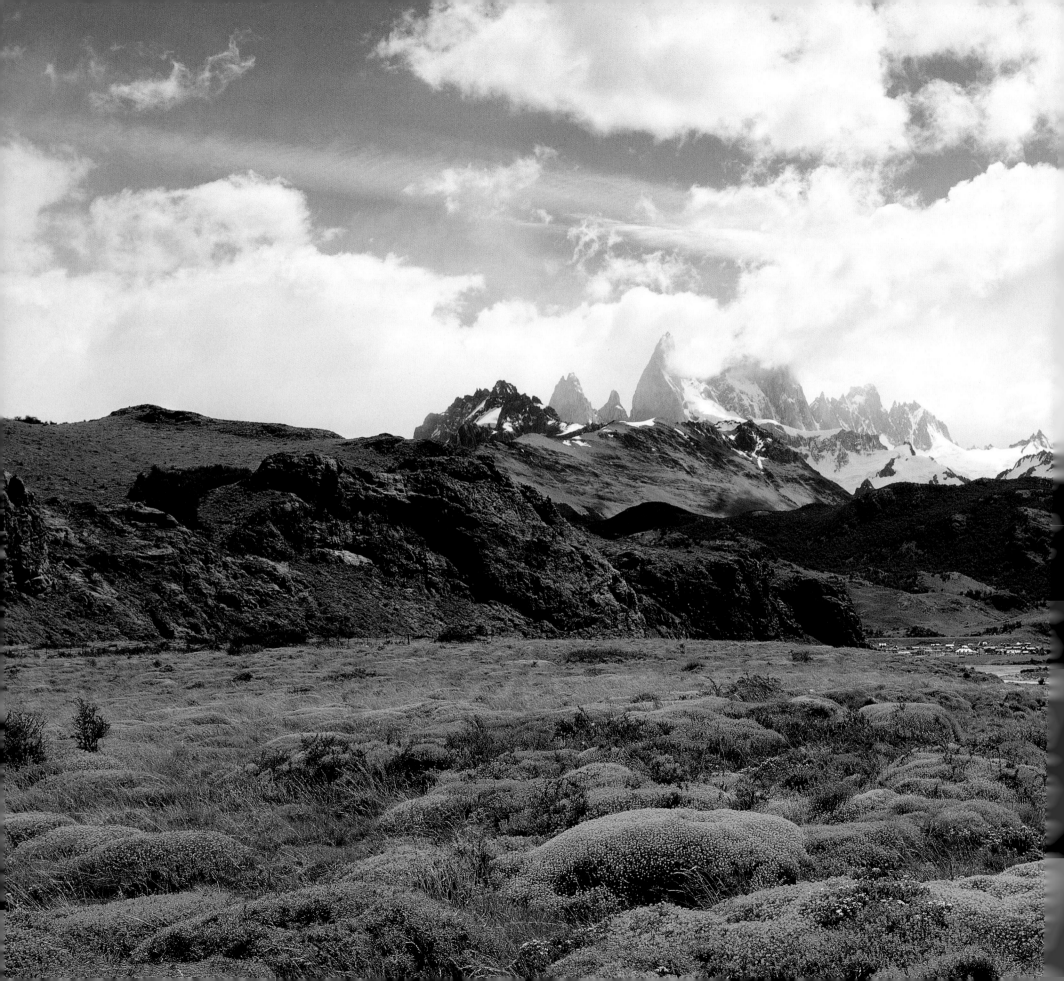

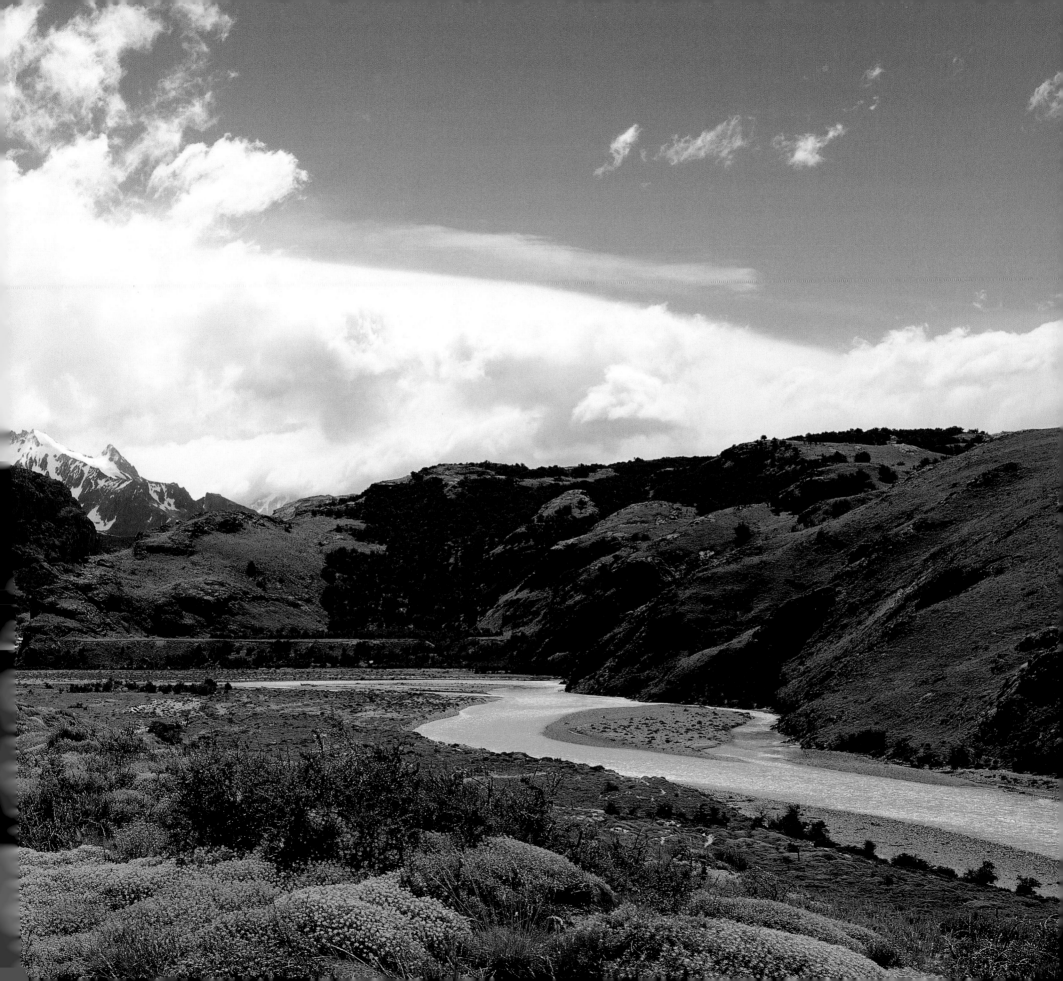

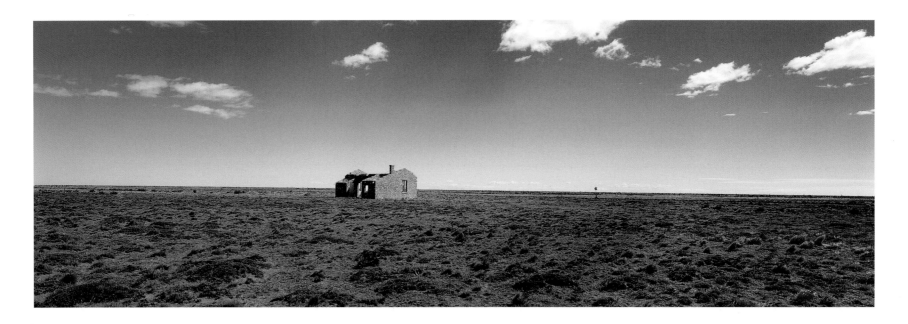

Estación de tren abandonada. Cercanías de Las Heras, Provincia de Santa Cruz.
Abandoned train station. Near Las Heras, Province of Santa Cruz.

Página anterior: El Chaltén y Monte Fitz Roy. Provincia de Santa Cruz.
Previous page: El Chaltén and Mount Fitz Roy. Province of Santa Cruz.

Son ínfimas señales, apenas guiños del paso de la especie: barcos, aldeas, despojos, a veces cabañas solitarias, la voz del que ha estado acá y, yéndose, se ha quedado. Los seres humanos son, bajo esta luz, otra ilusión de la naturaleza.

They are minute signs, mere winks that show the passing of the species: ships, hamlets, remains, sometimes lonely cabins, the voice which was here and on leaving has stayed. Beneath this light, human beings are but another illusion of nature.

9

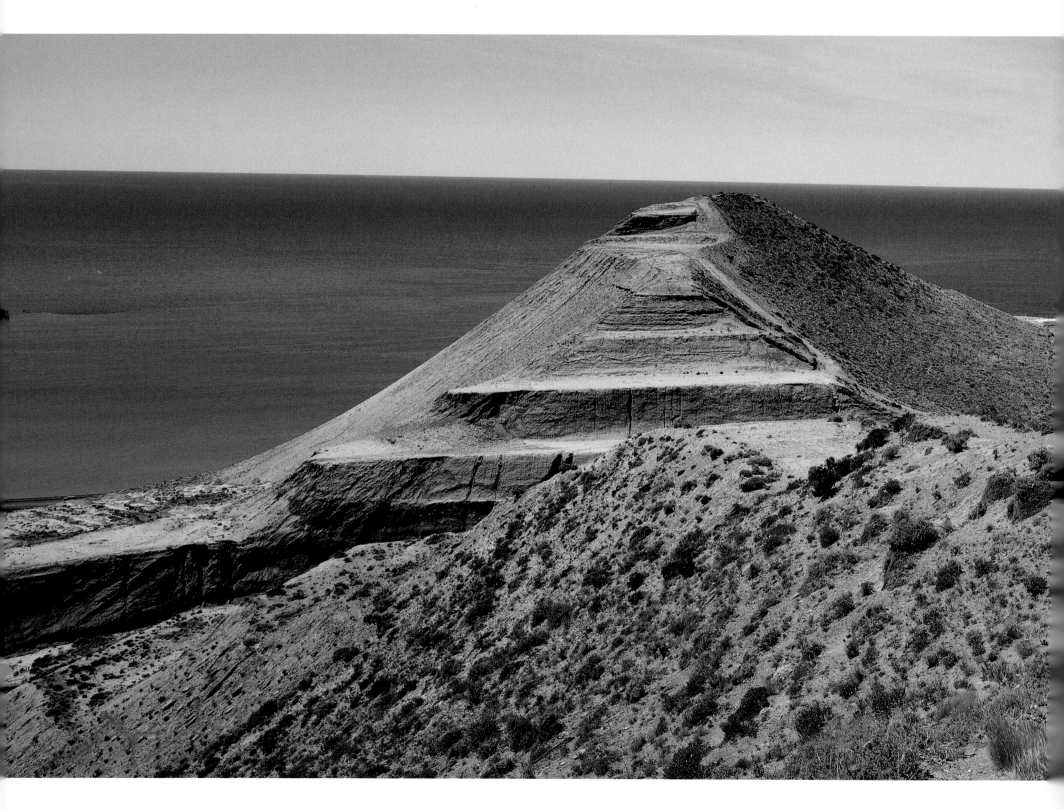

Página anterior: Calle de El Chaltén. Provincia de Santa Cruz.
Previous page: Street in El Chaltén. Province of Santa Cruz.

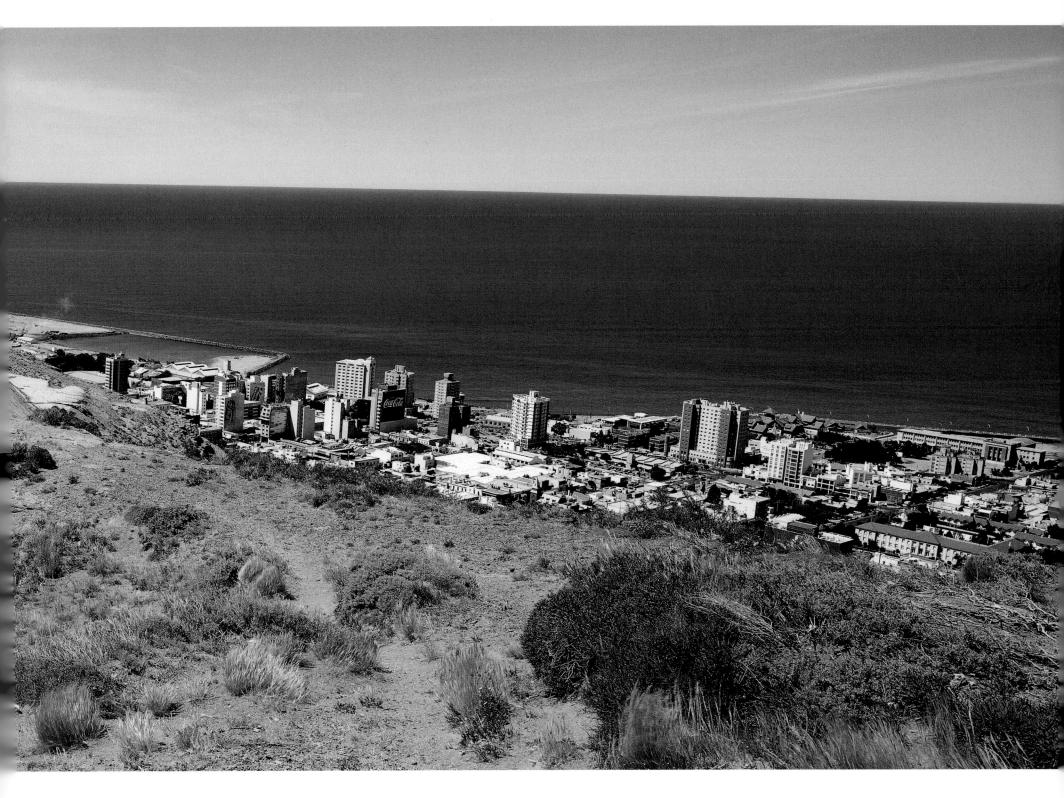

Cerro Chenque y Comodoro Rivadavia. Provincia del Chubut.
Chenque Hill and Comodoro Rivadavia. Province of Chubut.

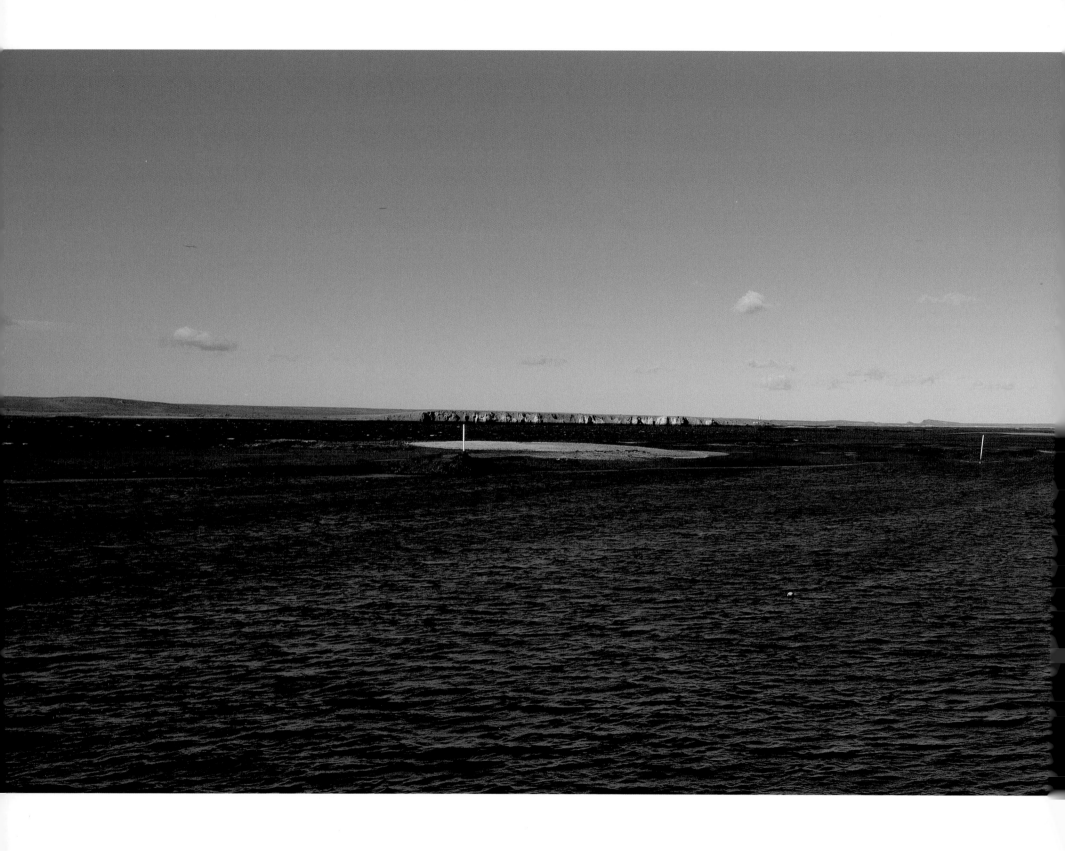

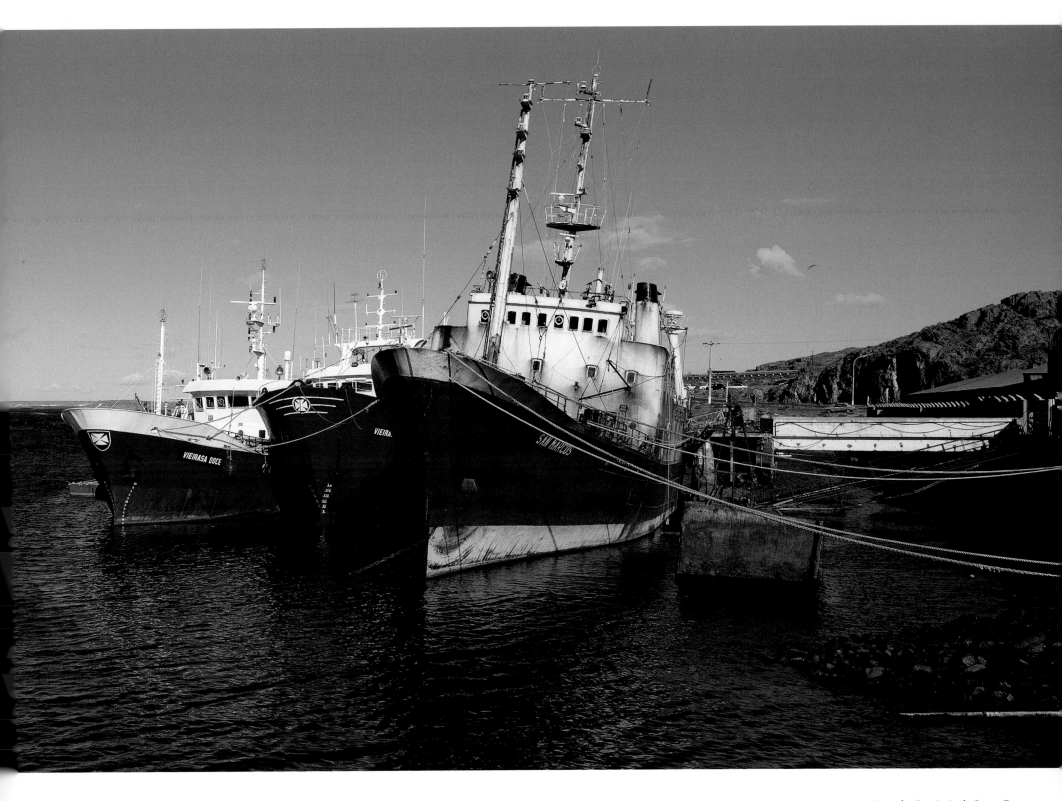

Puerto Deseado. Provincia de Santa Cruz.
Puerto Deseado. Province of Santa Cruz.

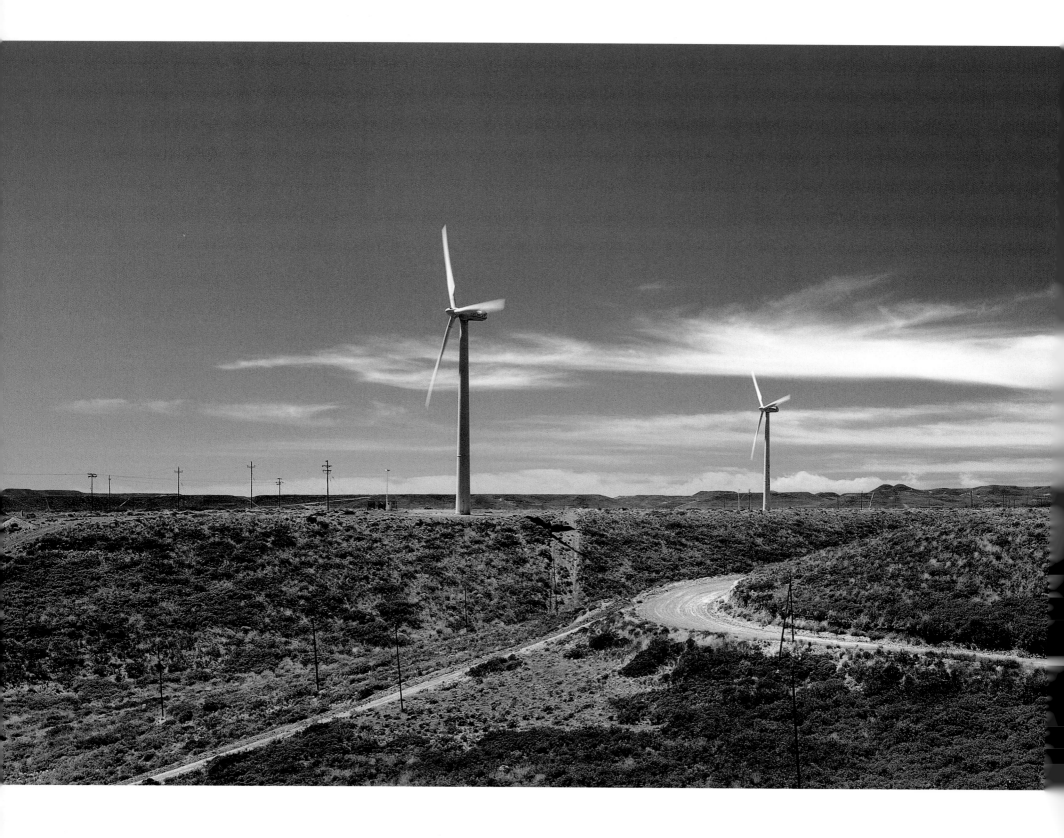

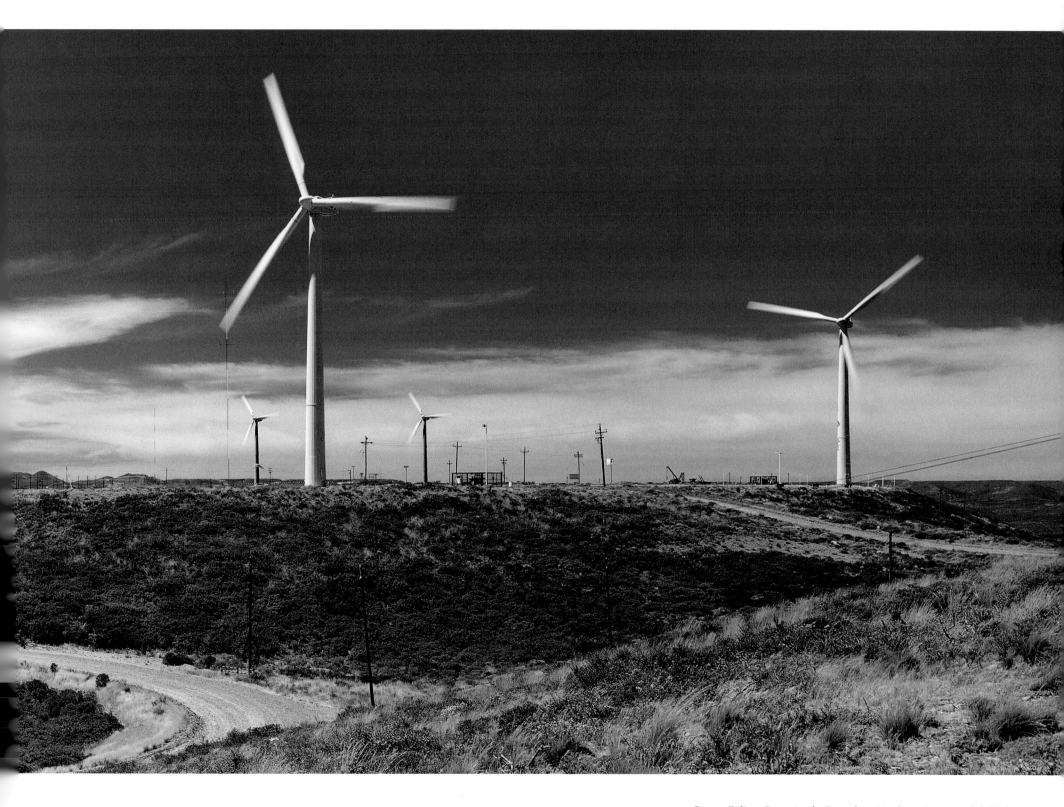

Parque Eólico. Cercanías de Comodoro Rivadavia, Provincia del Chubut.
Wind farm. Near Comodoro Rivadavia, Province of Chubut.

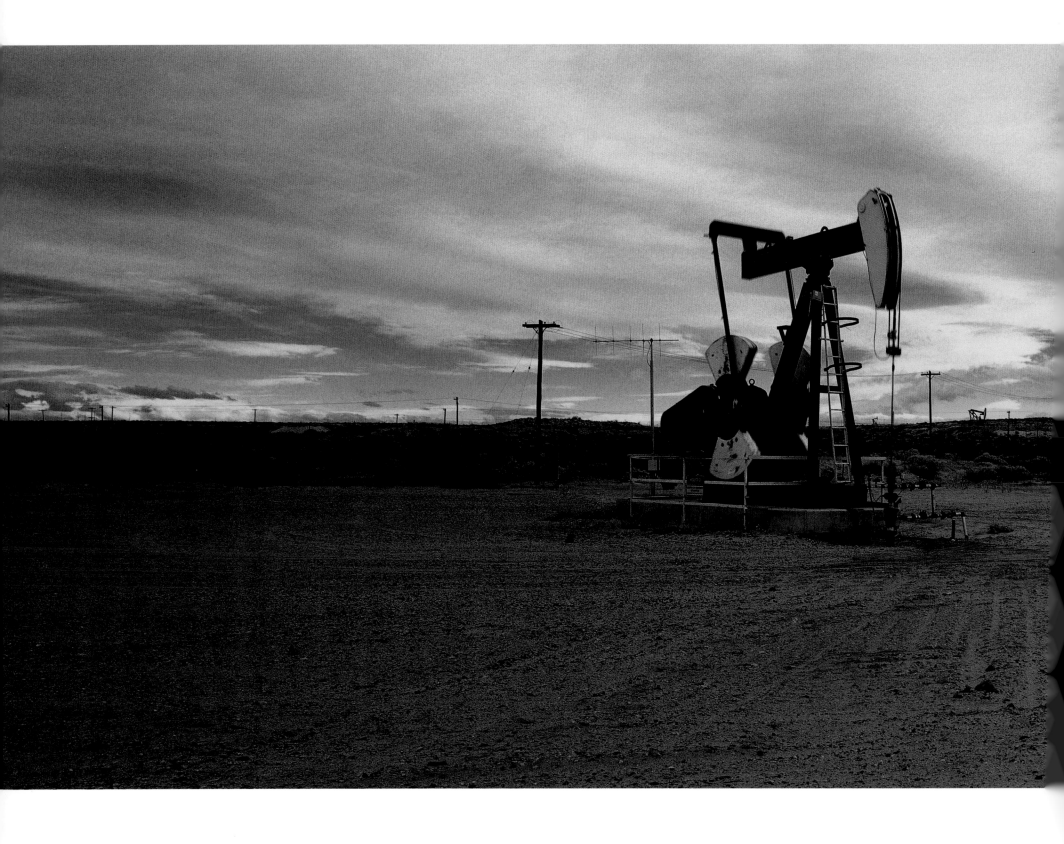

Pozo petrolero. Provincia del Neuquén.
Oil well. Province of Neuquén.

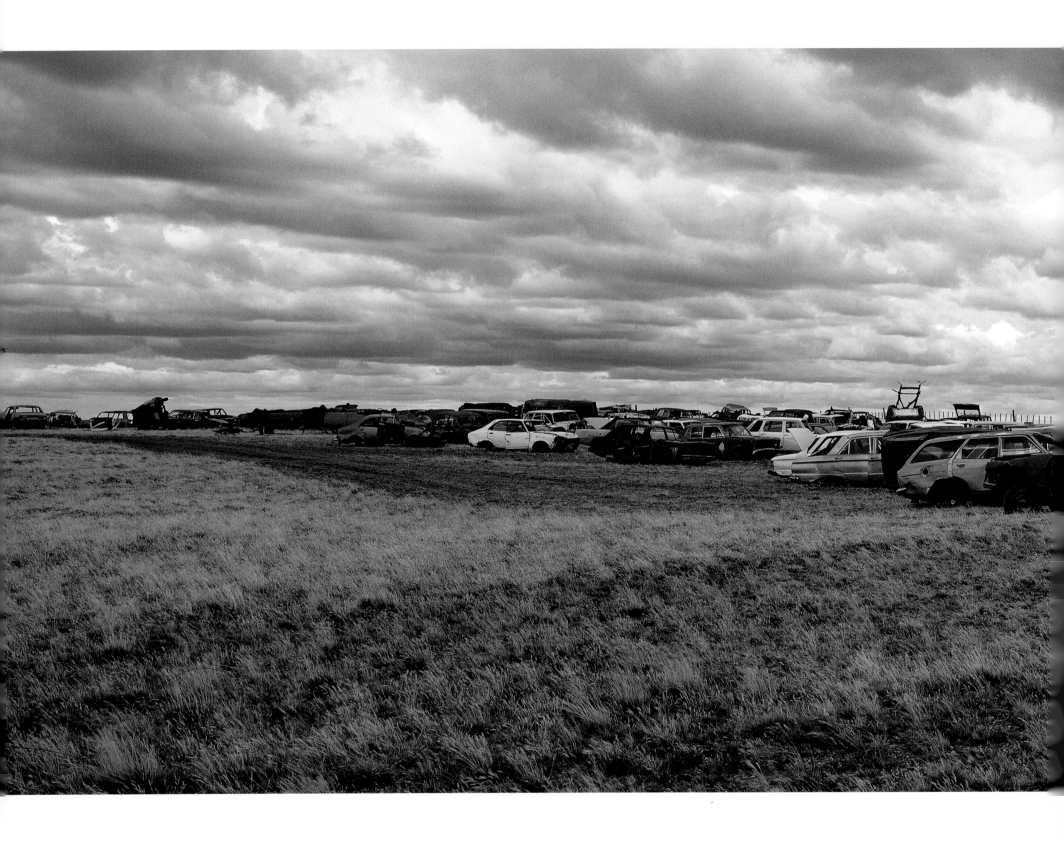

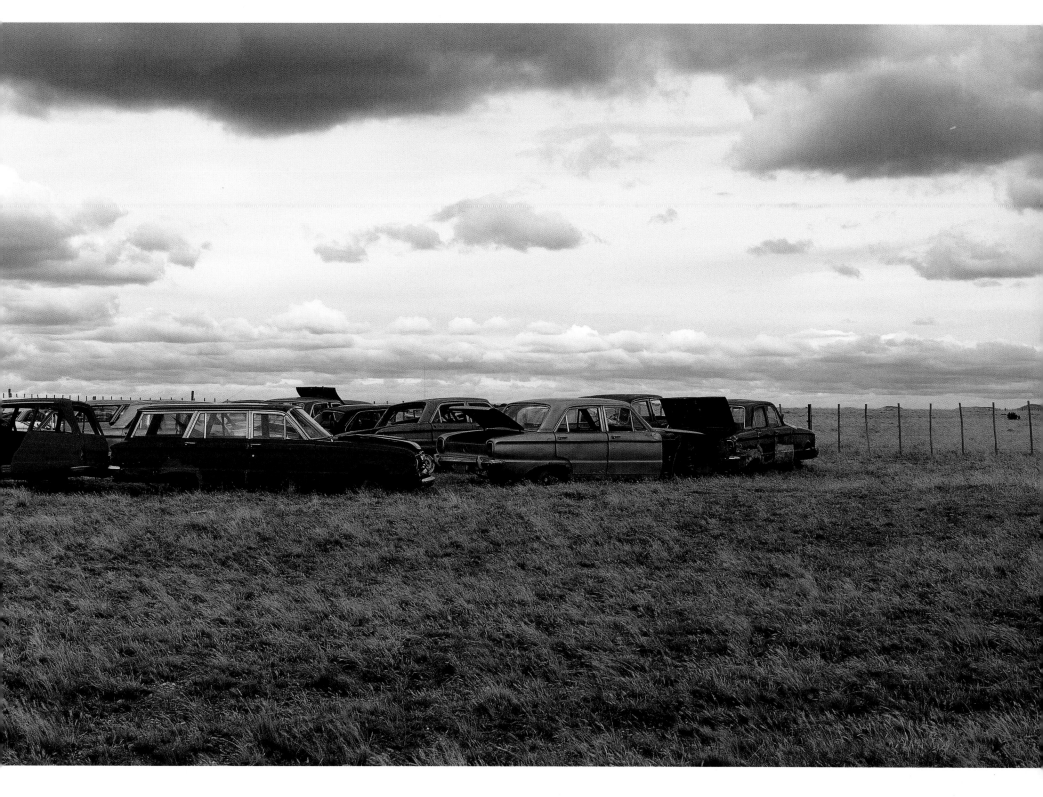

Cementerio de autos. Provincia del Chubut.

Car cemetery. Province of Chubut.

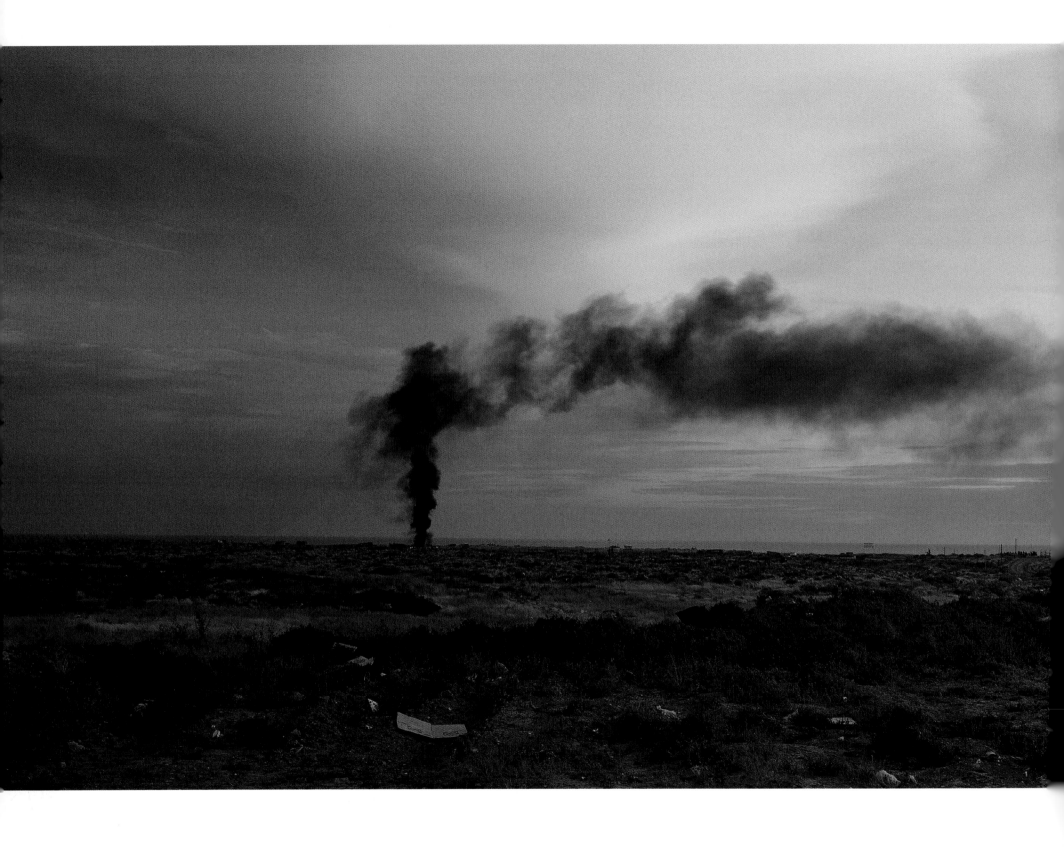

Quema en las afueras de Comodoro Rivadavia. Provincia del Chubut.
Burning rubbish in the outskirts of Comodoro Rivadavia. Province of Chubut.

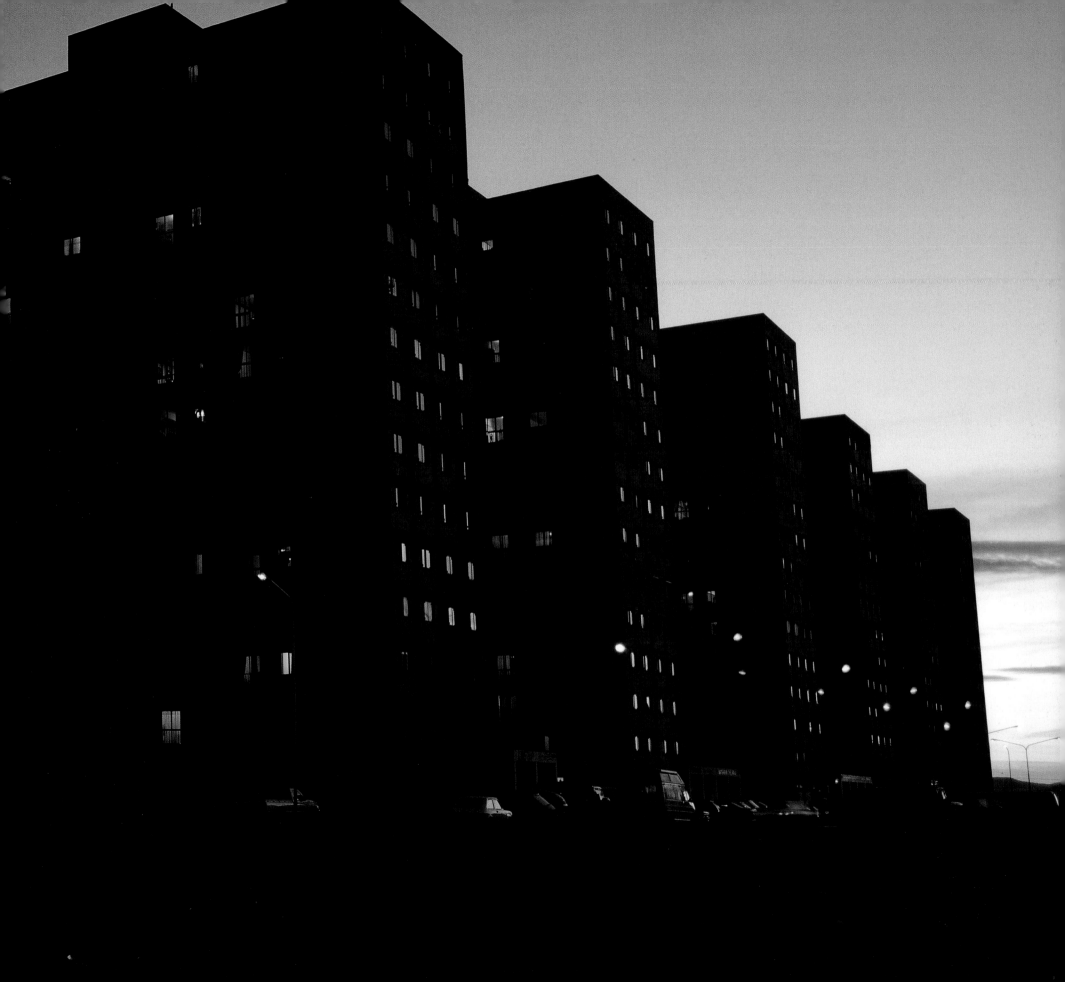

En la otra página de la nada está Adán. La vida está empezando aquí, en el punto donde todo parecía haber terminado.

On the next page from nothing there is Adam. Life is beginning here at the point where everything seemed to have ended.

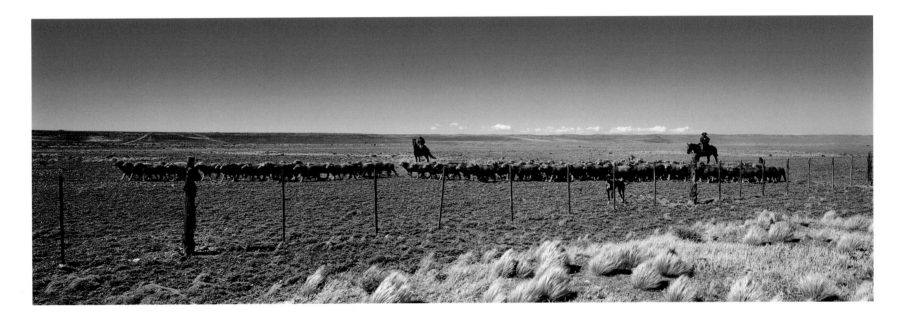

Gauchos arreando un piño. Provincia del Chubut.
Gauchos herding a flock of sheep. Province of Chubut.

Página 152/153: Edificios en Comodoro Rivadavia. Provincia del Chubut.
Page 152/153: Buildings in Comodoro Rivadavia. Province of Chubut.

Indice

Contents

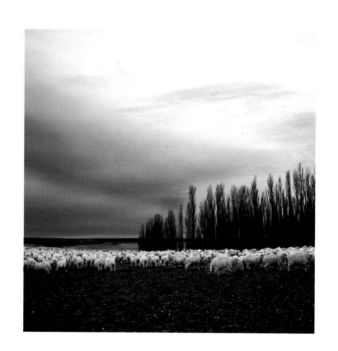